THE PRADO MUSEUM

普拉多
博物馆

从提香到戈雅

李斯奇　孟凡炜　著

汉逸轩　供图

北京时代华文书局

图书在版编目（CIP）数据

普拉多博物馆：从提香到戈雅 / 李斯奇，孟凡炜著 . —北京 ： 北京时代华文书局，2022.6

ISBN 978-7-5699-4617-8

Ⅰ . ① 普… Ⅱ . ① 李… ② 孟… Ⅲ . ① 艺术－鉴赏－世界 Ⅳ . ① J051

中国版本图书馆 CIP 数据核字（2022）第 068865 号

拼音书名 | PULADUO BOWUGUAN: CONG TIXIANG DAO GEYA

出 版 人 | 陈　涛
选题策划 | 么志龙　周海燕
责任编辑 | 周海燕
执行编辑 | 胡元曜
责任校对 | 张彦翔
封面设计 | 程　慧
版式设计 | 冷暖儿　赵芝英
责任印制 | 刘　银　訾　敬

出版发行 | 北京时代华文书局 http://www.bjsdsj.com.cn
　　　　　北京市东城区安定门外大街 138 号皇城国际大厦 A 座 8 层
　　　　　邮编：100011　电话：010 - 64263661　64261528

印　　刷 | 北京盛通印刷股份有限公司　010 - 52249888
　　　　　（如发现印装质量问题，请与印刷厂联系调换）

开　　本 | 710 mm×1000 mm　1/16　印　张 | 13.5　字　数 | 232 千字
版　　次 | 2023 年 6 月第 1 版　印　次 | 2023 年 6 月第 1 次印刷
成品尺寸 | 170 mm×230 mm
定　　价 | 88.00 元

前 言

提起位于伊比利亚半岛的西班牙，人们常常会想到惊险刺激的斗牛比赛，充满异域风情的弗拉明戈舞，以及足坛顶尖豪门皇马、巴萨，但对于艺术爱好者来说，这个热情奔放的国度中最具魅力的则是拥有众多世界名作的普拉多博物馆，它不仅保留了人类文明最宝贵的文化遗产，而且为年轻艺术家提供了学习、鉴赏的场所。

西班牙首都马德里拥有数百万人口和数不清的建筑，但普拉多博物馆却是这座欧洲中心城市中最闪亮的一颗星。它作为西班牙最重要的文化机构，年游客接待量超过300万人次，其前馆长阿方索·佩雷斯·桑切斯曾说："普拉多博物馆记录着西班牙最光辉灿烂的文化。"

它是世界了解伊比利亚半岛的窗口，是西班牙的文化旅游名片，法国总统戴高乐、英国女王伊丽莎白二世、美国总统奥巴马、好莱坞明星汤姆·克鲁斯等诸多名人都曾到访参观过。它作为专项美术馆虽然不及伦敦大英博物馆、巴黎卢浮宫等百科类博物馆那么为人熟知，但其在欧洲博物馆中的地位可谓举足轻重，每年都会有重量级的国际论坛在此举行，各路文化学者将其视为全欧最重要的文化交流场所之一。

博物馆主体部分是由西班牙著名建筑师胡安·德·比利亚努埃瓦于1785年设计的，属于新古典主义风格建筑。它起初只是那位被戏称为"马德里最佳市长"的国王卡洛斯三世为扩大市区面积而修建的民宅，"普拉多"是这座建筑初任房主的名字，在西语中意为"草地"。后来它在拿破仑占领西班牙时期成为法军骑兵总部及其火药库，直到1868年伊莎贝拉二世下台后才被收回，并改造为专供展示王室收藏的博物馆。

命运多舛的普拉多博物馆在西班牙内战期间，为躲避战火，先是将藏品转移到东海岸的巴伦西亚，随后又转移到西班牙东北部的边境小城赫罗纳，最后暂存在瑞士的日内瓦，直到"二战"结束后才将藏品陆续运回国内。

自哥伦布发现美洲后，大量产自南美的黄金、白银等贵重金属横跨大西洋源源不断地流入西班牙本土，因此，彼时贪图享乐的王室具备了一掷千金的实力，一时之间名画、名家皆陆续抵达西班牙。博物馆中绝大多数展品来自历任国王的私人收藏，因为国王的收藏品有时仅代表掌权者的个人喜好，所以今天的普拉多博物馆内并未收录当时所有名家或流派的作品。

普拉多博物馆共有陈列室100多间，藏品数量超过3.5万件，在欧洲仅次于卢浮宫和大英博物馆，其中包括8000幅文艺复兴时期的绘画作品、9561张图纸、5973幅版画、971件雕塑、1189件装饰艺术品、38件武器盔甲、2155枚奖牌和钱币、15000张照片、4本书和155张地图。特别值得一提的是，委拉斯开兹、戈雅、格列柯、丢勒、提香、鲁本斯、穆里罗、苏巴朗、拉斐尔、博斯等画坛巨匠的大部分精华作品皆被收录其中。

然而，普拉多博物馆受限于场地面积，仅能满足同时公开展出1900件精品，因此，它又被西方媒体称为"单平米拥有杰作数量最多的美术馆"。如何扩大展陈面积一直是一件令人头痛的事情，就算今天我们所见到的那并不宽裕的建筑主体也是经过1918年、2006年两次扩建而成的。令人庆幸的是，西班牙政府于2016年又通过了新的扩建方案，希望它能在不久的将来以更好的姿态迎接访客的到来。

马德里市政府为了体现对普拉多博物馆的重视，专门以它的名字命名了博物馆门前的大道，并且规划出以它为主体的博物馆街区。在它的周围还矗立着存放毕加索代表作《格尔尼卡》的索菲娅王后艺术中心，以及收藏着凡·高名画《奥弗斯平原》的提森·波涅米萨博物馆，这三座博物馆一起组成马德里的"艺术金三角"，成为艺术爱好者的天堂。

普拉多博物馆中来自西班牙、意大利、荷兰的藏品所占分量比较大，这与哈布斯堡王朝治下的日不落帝国的历史息息相关。哈布斯堡王朝极盛时期仅在欧洲占有的领土就包括西班牙、葡萄牙、荷兰、比利时、西西里、那不勒斯、弗朗什-孔泰大区（法国东部）、米兰、奥地利等地。因此，漫步馆中，我们能欣赏到弗拉芒画派的大胆虚构、威尼斯画派的丰富颜色、佛罗伦萨画派的精准造型以及塞维利亚画派的世俗情趣，真可谓天下技法皆备于我。

欧洲人喜欢以作画的方式来记录历史、信仰和神话传说，因此，我们在欣赏名家技法的同时也能从中读出西班牙历史发展的进程及其宗教文化特征。本书精选出45幅画作、5件雕塑，共计50件作品，它们覆盖了西班牙历史、宗教故事、希腊神话等主题，希望以有限的篇幅尽可能多方位地为读者呈现出原汁原味的中世纪欧洲史。

笔者五年前初访普拉多博物馆时，因缺少对西班牙历史背景的了解而导致在语音导览器的讲解下仍听得一片懵懂。后来，随着对博士课程中艺术史学科研读的深入，特别是一次次到普拉多博物馆实地观摩，西班牙历史和艺术史才在我的脑海中逐渐有了清晰的轮廓。借着写这本小书的机会，笔者以描述帝国大事件的作品为线索将西班牙历史进行了串联，希望读者能像我一样梳理出历史的脉络。书中有描绘王室秘闻的《囚禁在托德西利亚斯的疯女王胡安娜和小公主凯瑟琳》，讲述帝国霸业开创的《查理五世骑马像》，重现荷兰民族独立的《布雷达的投降》，记载帝国由盛转衰的《腓力二世的最后时刻》，复见因美洲贸易而兴的城市之景的《塞维利亚城》，再现丧失无敌舰队的昏庸之主的《卡洛斯四世一家》，以及描绘法军入侵带来民族之耻的《处决》等。通过欣赏这些作品，读者可以简略了解西班牙帝国的兴衰荣辱。

书中重点收录了具有西班牙独特文化特征的作品。例如，人们大多只知西班牙节日众多却不知它们的含义及由来，无法体会到西班牙文化的独特魅力，因此，笔者在《圣乔治与龙》一篇中介绍了西班牙的情人节——圣乔治节，以《贤士的崇拜》讲述了西班牙的儿童节——三王节，凭借《井的奇迹》描绘了

西班牙的农耕节——圣伊西德罗节。笔者希望"以画代书",尽量生动地给读者展现地道的西班牙文化。

此外,作为老牌天主教国家的西班牙同样不缺少优秀的宗教题材作品。本书对《天使报喜》《受难》《圣母无原罪》《贵族胡安的梦想》《上帝的羔羊》等根据基督教故事创作的绘画进行了重点解析,以帮助大家对西班牙天主教典故多些感性的认识。

书中所收录的画作以西班牙本土画家的优秀作品为主,特别是被称为西班牙"画坛双雄"的委拉斯开兹和戈雅的作品入选数量较多。假如荷兰人骄傲地说他们有凡·高,法国人会不屑地回答他们有莫奈,那么西班牙人则会自豪地说出委拉斯开兹和戈雅的名字。他们两个人作为欧洲艺术界的"泰山北斗",在其所处时代都是毫无争议的潮流引领者。委拉斯开兹的《宫娥》《纺织女》和戈雅的《卡洛斯四世一家》都是普拉多博物馆的镇馆之宝,我将就我所知帮助读者细细品味画中的奥秘。

本书还精选了因画静物出名的苏巴朗及胡安·桑切斯·科坦的作品,正是在他们的影响下西班牙静物画才真正走向世界。书中还收入了卡拉瓦乔主义继承者里贝拉和梅诺的作品,以及委拉斯开兹好友、巴洛克艺术巨匠阿隆索·卡诺的宗教寓言画。可以说,本书基本包含了西班牙14—19世纪所有知名艺术家的作品。

阅读和旅行皆可开阔眼界,充实生活。读书的乐趣还在于遇见未知的世界,拿起书本的瞬间就像打开一扇通往陌生国度的门,惟愿您通过本书能感受到西班牙的百年沧桑,以及地球上另一类人群的另一种生活样式。

目　录

13

普拉多
博物馆

《天使报喜》　　　　　　　　　　　　　　2

《圣母玛利亚与孩子》　　　　　　　　　　6

《自画像》　　　　　　　　　　　　　　　10

《人间乐园》　　　　　　　　　　　　　　14

《红衣主教》　　　　　　　　　　　　　　18

《卡隆渡斯蒂克斯河》　　　　　　　　　　22

《查理五世骑马像》　　　　　　　　　　　26

《伊丽莎白·德·瓦卢瓦手持腓力二世的肖像》　30

《手抚胸膛的贵族男人》　　　　　　　　　34

《花瓶》　　　　　　　　　　　　　　　　38

《圣乔治与龙》　　　　　　　　　　　　　42

《荷洛芬斯宴会上的朱迪斯》　　　　　　　46

《雅各布的梦》　　　　　　　　　　　　　50

《宫娥》　　　　　　　　　　　　　　　　54

《牧童》　　　　　　　　　　　　　　　　58

《处决》 62

《受难》 68

《圣母无原罪》 72

《维纳斯、阿多尼斯和丘比特》 76

《三美神》 80

《萨图恩》 84

《路西塔尼亚人首领维里亚托之死》 88

《纺纱女》 92

《贵族胡安的梦想》 96

《上帝的羔羊》 100

《静物：猎禽、蔬菜和水果》 104

《静物：三文鱼、柠檬和三只盆罐》 108

《圣母之死》 112

《天使支撑着死亡的耶稣》 116

《足浴》 120

《大卫战胜歌利亚》 124

《英国女王玛丽·都铎》 128

《死亡的胜利》 132

《恩迪米翁·波特和安东·凡·戴克》 136

《布雷达的投降》 140

世界
十大馆
博物
艺术课

《王室成员》 144

《贤士的崇拜》 148

《圣多米尼克主持审判》 152

《卡洛斯四世一家》 156

《井的奇迹》 160

《圣家族与羔羊》 164

《腓力二世的最后时刻》 168

《塞维利亚城》 172

《俄瑞斯忒斯和皮拉德斯》 176

《海神》 180

《狂怒的查理五世》 184

《来自奥地利的玛利亚·安娜王后》 188

《囚禁在托德西利亚斯的疯女王胡安娜和小公主凯瑟琳》 192

《马头》 198

《小库鲁斯》 202

ART
CLASSES
IN THE
WORLD'S
TOP 10
MUSEUMS

3

世界大馆课
十博物术
艺

ART
CLASSES
IN THE
WORLD'S
TOP 10
MUSEUMS

13

普 拉 多　PRADO
博 物 馆　MUSEUM

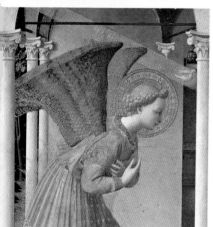

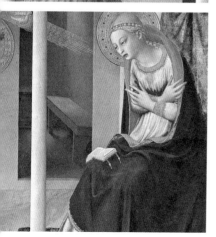

《天使报喜》

人类堕落的开始
正是耶稣降生的时刻？

《天使报喜》讲述的是《圣经》中最重要的故事之一，即天使长加百列将圣母玛利亚因受"圣灵感孕"而即将诞下耶稣的喜讯告知本人。安吉利科是文艺复兴早期的意大利画家，艺术史学家瓦萨里在《意大利艺苑名人传：辉煌的复兴》中称赞他为"稀世罕见的天才"。

此画是安吉利科为重建的圣马可修道院所作，他凭借此画进入了民众视野并逐渐成为文艺复兴时期最受欢迎的画家之一。画家本人是一名修士，作为虔诚的教徒他每天坚持手抄《圣经》。他更是多次以"天使报喜"为主题进行艺术创作，寄希望于通过栩栩如生的绘画来说服和鼓励人们献身宗教。

他一生的大部分时光都待在佛罗伦萨工作，并且只创作宗教题材的作品。画家原名圭多·蒂·皮埃特罗，在进入修道院后改名为菲耶索基的乔凡尼，"安吉利科"意为天使，是后人给他的美称。

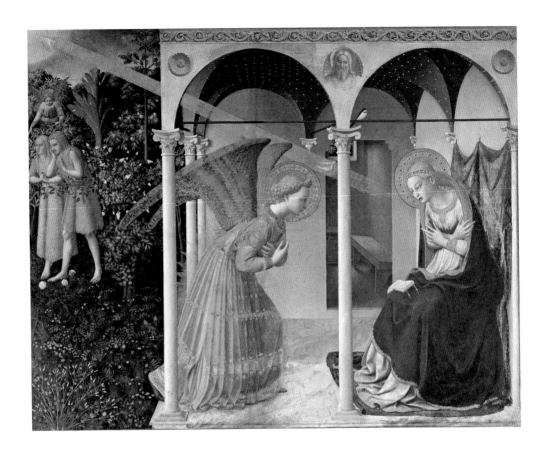

在那个教权至上的时代，教廷是世俗社会的统治者并掌握着大量财富，很多成名的画家都曾接受教廷的资助，所以大多数艺术创作都围绕着宗教主题进行。这幅作品于1611年落入意大利马里奥公爵手中，而后者又在同年将其送给了西班牙的国王腓力三世，从此它一直保存在西班牙。

作者是著名的蛋彩画大师，其多幅蛋彩画作品被欧洲知名的博物馆收藏。蛋彩画是一种盛行于14—16世纪欧洲文艺复兴时代的古老绘画技法，曾大量运用于早期的教堂壁画中。

《天使报喜》

The Annunciation

作者 / 弗拉·安吉利科

尺寸 /162.3 cm×191.5 cm

分类 / 木板蛋彩画

年份 /1426

安吉利科，《天使的崇拜》，约1430—1440，巴黎卢浮宫藏。

它采用蛋黄或蛋清调和出的颜料，由画家在表面敷有石膏的画板上进行绘画，具有不易龟裂、色彩鲜明、保持长久的特点。16世纪后，蛋彩画逐渐被油画取代。

画中的故事仿佛按照这样一条逻辑链在讲述，即人类堕落的开始正是耶稣即将诞生的时刻，他肉身的降临便是为了帮助遭受苦难的人们赎罪而来。画面左侧是亚当和夏娃被逐出伊甸园的场景，这个场景代表着罪恶的开始和结束。我们可以看出亚当和夏娃穿着简单，表情懊悔，他们在天使的监督下顺从地走出伊甸园。

画中右侧是坐在拱形凉亭下的圣母，她虔诚地阅读着腿上的《圣经》，当听闻天使的通报后，她双臂交叉以掩盖心中的"喜悦及惊慌"。画家对其动作和表情的刻画使圣母具有了常人的情感特征。

一道淡淡的金光打在圣母的脸上，使其更具母性光辉。耶稣正是顺着这道光进入了圣母体内，一切尽在冥冥之中，神的降临看似突然实则是命运的安排。画家在创作此画时正值文艺复兴初期，他希望借圣母受孕来暗示佛罗伦萨即将迎来艺术的巅峰时刻。

安吉利科在描绘人物时充满柔情，他笔下的圣母和天使面庞柔和亲切，肢体动作

自然高贵，背景、衣饰清新淡雅，表现了画家对宗教信仰的一颗赤子之心。

如何运用几何透视法表达
"失落"和"喜悦"的宗教感？

安吉利科酷爱利用"几何透视法"来进行构图创作，在画中协调光线使画面和谐统一。即便画中人物还稍显僵硬，头顶的圆形金光也略显生涩，但这丝毫没有影响作品的美丽动人。

金色的光线好比辅助线，画家利用"近大远小"的法则描绘出了时间轴，他将"天使报喜"和"亚当、夏娃被驱逐"两个画面和谐地结合在了一起。人眼同时观看深浅颜色时会产生错觉，浅色看上去"近而大"，深色看上去"远而小"。此画中人物形象较小的亚当、夏娃处在深色的背景中，比喻的是过去；而人物形象较大的天使和圣母在颜色较浅的背景中，给人视觉上更靠前的感觉，描述的是现在。圣母身后的房间里有一条长凳，这看似简单的家具却营造出了空间立体感，使画面更具深度，将一幅"二维作品"变得更有内容。画家正是运用几何透视原理在有限的画幅里传达了大量的信息。

从影像学上看，这是一部传统作品，其中心主题表达了"失落"（亚当、夏娃从天堂被驱逐）和"喜悦"（天使恭喜玛利亚受孕），暗示着基督的诞生将赎回亚当、夏娃所犯下的原始罪恶并使人间重拾光彩。尽管作品在人物的角度和比例上存在瑕疵，但它仍不失为一幅杰作。配合当时的历史大背景，此画一问世便使安吉利科声名鹊起。

《圣母玛利亚与孩子》

一条有灵魂的红袍

《圣母玛利亚与孩子》，又称为《红色圣母玛利亚》，它以那条"有灵魂的红裙"在法国和西班牙画坛备受推崇。作品通过惟妙惟肖的刻画，以细腻精致的笔触勾勒出鲜活的人物形象。时至今日，凡是来普拉多博物馆的参观者，经过此画时都会驻足仔细观看。

凡·德尔·维登是尼德兰画家，后人将他与罗伯特·坎平、杨·凡·爱克并列为早期弗拉芒三大艺术家，他还被誉为15世纪最有影响力的北欧艺术家。画家创作这幅作品时刚刚迁居布鲁塞尔，其时他的技法已经得到大众认可，正是心气儿最高的时候，他选择挑战被称为尼德兰绘画之父的杨·凡·爱克的作品《玛利亚陪孩子阅读》，希望用同题材的作品向前辈致敬。

《圣母玛利亚与孩子》描绘了一个静坐且安详的圣母，凡·德尔·维登通过细致描绘她身上那条飘逸的红袍，把观众的视线吸引了过来。画家凭借炉火纯青

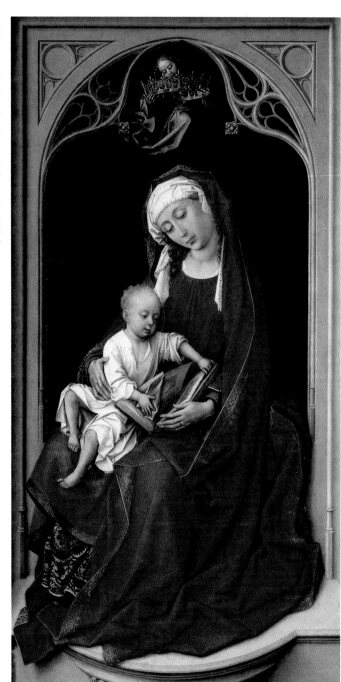

《圣母玛利亚与孩子》（又名《杜兰·麦当娜》）

作者／罗吉尔·凡·德尔·维登　尺寸／100 cm×52 cm　分类／板面油画　年份／1435—1438

The Virgin and Child (Also Called Durán Madonna)

杨·凡·爱克，《玛利亚陪孩子阅读》，1433，墨尔本维多利亚国家美术馆藏。

的技艺对色彩明暗进行了掌控，连贯笔触的运用也让每个衣褶都拥有了真实的质感，如此丰富的画面层次给人以更多联想。红袍就像浮雕一样镶嵌在画中，每一个细节都勾勒得极为细致，就连裙摆外翻出的紫色内衬上的金线都清晰可见。这些精致的小细节让他在与前辈作品的比较中脱颖而出。

画中圣母身着红色长裙，披着红色长袍，佩戴白色头饰，耶稣则身穿白衬衫，红白两色相衬使观众的目光更容易集中在画面中心位置。坐在圣母腿上的耶稣好奇地翻阅着《圣经》，画家希望通过展现幼年耶稣对《圣经》的兴趣来表达上帝的智慧。画中耶稣的形象并不像寻常婴儿那样稚嫩，从表情和体型上来看他都比同龄人更加成熟，画家通过夸张的描绘来体现出神的与众不同。圣母头顶上的小天使拿着镶满珍珠的皇冠，好似等待着耶稣成长，以便随时将荣誉和责任的王冠戴在他头上。

如何利用几何图形营造和谐感？

艺术史学家洛恩·坎贝尔认为，此画既体现了女性的美感，又因那折叠如窗帘的

红袍造型而与众不同,作者借助如浮雕般的长袍将主要人物以错视的方式推入画作前景。

同时,他又指出画家为了完成和谐的构图,一直在追寻对称之美。可以看出,这幅作品被明显的对角线分割,画家首先将整体背景用一条上下中线平均分割,随后通过创建和修改一组等腰三角形来确定圣母的主体形象,同时大量运用平行线和垂直线。可以发现,右侧拱门的弧形重复了玛利亚的动态形象,平行的线条就像在弯腰帮圣母保护孩子一样。

画家运用科学的方法进行艺术创作,他将对角线作为辅助线,让每个区域的颜色都能合理分布,这样画出的人物形象不仅有饱满感,又能通过留白来保留呼吸感。线性结构使复杂的区域与简单的区域形成对比,仔细分析可以看出孩子的额头轮廓与圣女长袍的金边重合,这些细节都参与了画面和谐感的营造。

画中圣母头顶的小天使身穿深紫色的衣裙,这和圣母裙子内衬的颜色相呼应。小天使的紫色衣裙又与身边浅绿色拱顶相衬,两种颜色搭配在一起使整幅画面不仅柔和,还能形成对比。圣母背后的黑色背景与红袍对比鲜明,两种颜色相接的边沿又能相互融合,过渡自然,把圣母形象衬托得十分清晰。画中的金线、金冠配合着珍珠白的织物及拱门,使画中各种韵律毫不突兀地散发出来,这些暖色调线条赋予了场景和谐感,并将观看者的注意力引到几何形状上,从而使整张画的构图具有稳定性。

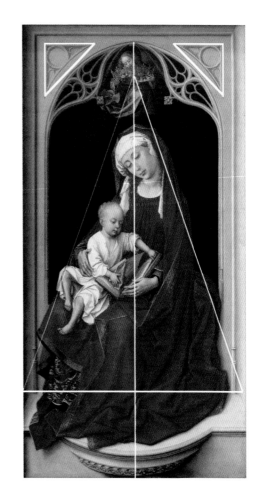

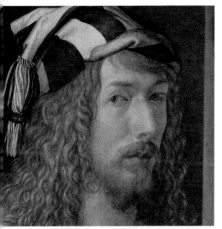

《自画像》

他是 16 世纪德国的达·芬奇，
还是时尚圈的弄潮儿？

丢勒与马提亚斯·格吕内瓦尔德、汉斯·贺尔拜因并称为16世纪德国具有划时代意义的三位画家。丢勒对欧洲其他地区的影响就像文艺复兴时期达·芬奇对意大利一样，他们都是文艺复兴的先驱者、开拓者。丢勒曾两次前往意大利学习，其间结识了大画家乔凡尼·贝里尼和拉斐尔，同时接触到了达·芬奇的作品和艺术理论。他把意大利先进的艺术思想带到了德意志并把罗马神话带入"欧洲北方艺术"中，由此开创了德意志民族艺术的新纪元。丢勒还是马丁·路德领导的宗教改革运动的支持者，他希望打破教会对人们思想的禁锢。丢勒也是位美术理论家，著有与绘画概论和人体解剖学相关的书籍。

丢勒13岁时初次接触绘画，不久便可以画出逼真的自画像，23岁时便已名声大噪，后人称他为"自画像之父"。这幅自画像是丢勒创作的系列个人肖像中的一幅。画中的丢勒好似一位贵族绅士，表现得朝气蓬勃且傲慢自大。他衣着考究，身穿黑白两色的衣衫，与

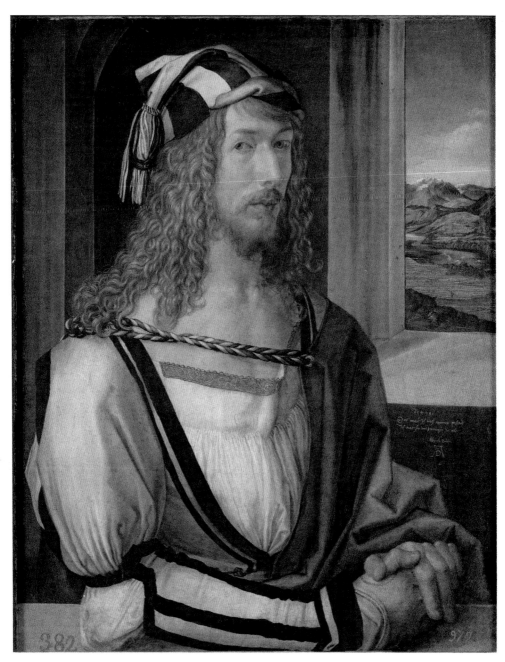

《自画像》　　Self-Portrait

作者 / 阿尔布雷特·丢勒　　尺寸 /52 cm×41 cm　　分类 / 板面油画　　年份 /1498

黑白相间的帽子互为呼应，左肩上披着棕色斗篷，双手戴着只属于职业画家的灰色皮革手套。他缕缕卷曲的长发披落在两肩，像黄金一样闪闪发光，画家用精湛的技艺将头发画出了高级感，下垂的卷发质感真实。当时中世纪的艺术家还没有人用这种装扮来优雅地表现自己。在背景中，窗框下方是题词，上面写着："1498年，我以自己的形象绘画，我今年26岁。"这身德国当时最时髦的青年装束，不仅反映出画家追求精致的个性，还展示了他优渥的经济状况。

即使丢勒画出了他精致的服装，但脸部刻画得并不完美。画中丢勒眼睑略有下垂，突出的鼻子以及一撮稀疏的淡褐色胡须使他略显"老成"，虽然他其实是个风华正茂的青年。背景中有一扇窗子，窗外可以看到夏日风光，它的存在是为了传达肖像画的时间特定性。白色的窗框、胸前衣衫的黑边和手臂都呈L形，这种花心思的小细节都体现着画家灵动的思维。丢勒十分了解观看者的心理，他这些活泼的小心思与其冷酷、凝视的目光形成鲜明对比。

他用自画像喊出
"王侯将相宁有种乎！"

此画诞生于文艺复兴初期，我们通常一提起文艺复兴便马上会联想到意大利，但是在阿尔卑斯山北部的德国也发生着同样的事情。从广义上讲，意大利艺术家在文艺复兴时期对作品的视野、空间和比例更加关注，而北方的德国人更着迷于详细的描述。德国艺术家很少表现人的肉体美，因为他们与接受过古希腊罗马雕像人体美启迪的意大利人不同，德国艺术一般重在表现"精气神儿"，这正是日耳曼民族的性格体现。

丢勒早期的创作灵感与其家庭背景、社会大环境息息相关。他家于1455年移居纽伦堡，当时德国工场手工业迅速发展，纽伦堡市也因商业繁荣而成为艺术中心城市。画家希望借此画表达出"崇高自我"的想法，即这并不是一幅普通的自画像，而是堂堂正正的艺术家肖像！

丢勒并非贵族出身，他只是普通工匠的儿子，但一样可以成为受人尊敬的画家，他因自己艺术家的身份和独立的思想而自豪。他在这幅自画像中寄寓了人文主义思想，即主张个性解放，打破固有阶层的藩篱，希望每个人的地位都能受到肯定。丢勒向世界展示出艺术家是一个不容忽视的职业，希望人们提高对工匠行业的重视，宣示"理性"具有至高无上的价值。他相信理性和知识会使人更加高贵，提醒人们应该重视和认可艺术领域的创作、自然科学知识及智慧创造活动。

1636年，纽伦堡市将这张自画像送给了英国国王查理一世，几经辗转后，它来到了西班牙国王腓力四世手中，并于1827年进入普拉多博物馆保存至今。

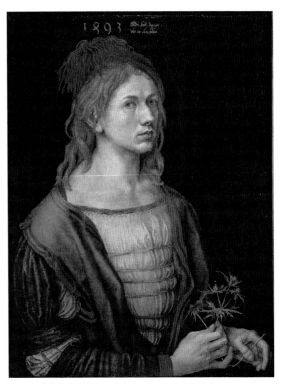

丢勒，《拿着蓟的艺术家肖像》，1493，巴黎卢浮宫藏。

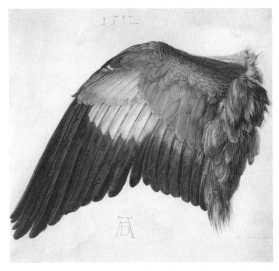

这张小画是丢勒1512年随手绘制的一幅水彩手稿，极为细腻地描绘了翠鸟的翅膀，500多年后的今天仍令人不由得赞叹！

《人间乐园》

画家在 15 世纪
就创作出了连环画?

博斯是尼德兰派画家,他的多数画作都是在描绘罪恶与人类道德的沉沦,他擅长以恶魔、半人半兽甚至是机械的形象来表现人的邪恶。他的作品画面复杂,有高度的原创性、想象力,并大量使用各种象征与符号,其中有些非常晦涩难解,博斯被认为是20世纪超现实主义的启发者之一。他创作三联画《人间乐园》时,年近50,是其名望达到顶峰之时,他将之前积累的所有感悟和绘画技巧,全部用在了这幅作品上。画家借画中无数"赤裸男女"的荒唐行径,批判社会上某些人的道貌岸然,对道德败坏的风气提出了警示。

这幅画含义的复杂性以及生动的意象是其他许多作品无法比拟的。作品的创作意图被解读为多种可能:对世俗放纵肉体的告诫,对生活中诱惑性风险的警告,对终极性愉悦的唤醒等。各种说法莫衷一是。特别是中间那幅,引起了众多学者长达几个世纪广泛的学术讨论。直到20世纪,艺术史学家们才对其含义达成了共识,即表达道德警告。三联画通常是按照从左至右的顺序欣赏的,这里的左右画作分别描绘的是伊甸园和地狱,主题则蕴含在中间那一幅。每一幅对整体的意义都至关重要,三幅画情景不同却又联系紧密。这幅作品在16世纪落到西班牙国王腓力二世手中,1933年开始在普拉多博物馆展出,后成为"镇馆之宝"。

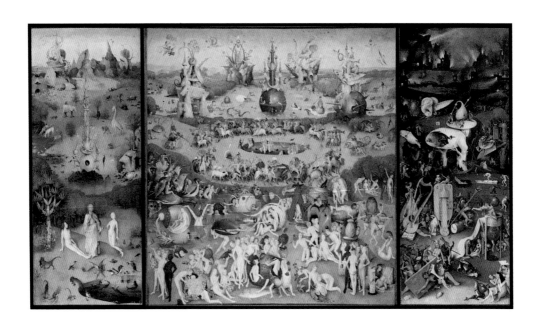

天堂、人间和地狱
只隔着一个画框的距离

《人间乐园》

The Garden of Earthly Delights

作者 / 耶罗尼米斯·博斯

尺寸 / 主体部分 220 cm×195 cm
　　　两翼部分 220 cm×97 cm

分类 / 板面油画

年份 /1490—1500

博斯用鲜艳的色彩将宽广的全景构图分割为三个平面后叠加，分别是伊甸园、人间乐园与地狱。左面板是伊甸园，耶稣将羞涩的夏娃赐予了亚当，而此时的亚当对美色并不感兴趣。在亚当的左侧画着生长在西班牙加那利群岛和葡萄牙马德拉群岛的生命之树——龙树，各种小动物环绕在他们身边。画面中央，象征着生命的粉色喷泉突出立于伊甸园的河流中，它像方尖碑一样垂直穿过整个空间。喷泉底部，一只猫头鹰躲在带孔的球体中，它身处黑暗并悄悄地注视着亚当、夏娃。美好的表面下隐藏着邪恶，画

中出现了黑色双头蜥蜴、拍打翅膀的飞鱼、传说中的独角兽、陆地多足水母、狗头长耳袋鼠等许多不可思议的动物形象。我们不得不佩服画家的"脑洞之大"！此时正常大小的动物们还与人保持着距离，但貌似已"跃跃欲试"。

中间画板是人间乐园，画家用各种行为轻佻的人物展现出充满欲望的世界。人们的行为越发出格，"天欲其亡，必令其狂！"画中的鸟类、鱼类，以及各种奇怪的哺乳动物体型已经变得巨大，它们和人类打成一片，共享世间欢乐。它们充当了将人类引向深渊的指路人。草莓树在画中反复出现，草莓被认为是能让人"喝醉"的水果，过量食用会让人出现幻觉从而放浪形骸。草莓、黑莓和樱桃的出现分别代表了放纵、死亡和色情。鲜美的水果促使人们过量食用，人们放弃了理性的节制。画中的苹果树象征着诱惑和罪恶，人们争相摘取果实，这种毫无克制的行为体现着人性的贪婪。

画中有数十个全裸的白人和黑人，有的面对观众，有的吃着水果，有的则在彼此交谈，一副"美好生活"的情景。所有角色都抛弃了世俗约束，尽情享受各种欢乐（尤其是性娱乐），他们只知享乐却放弃了对未来的思考。

右侧面板展现的是地狱中的惩罚。物极必反，曾经有多欢乐，现在就有多痛苦。温顺的伙伴撕下了伪装，巨大的鸟怪坐在高脚椅上开始享用盛宴，它不知节制地进

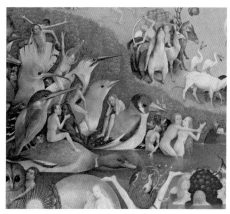
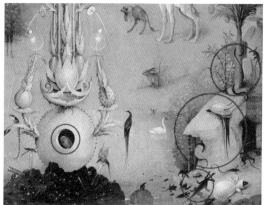

食，吃进去的人类就像垃圾一样被排出身体。动物已经获得了人类的体态并重复着人类以前的行为。它们疯狂地欺侮着人类，有的把人类当作猎物进行捕杀，有的则猥琐地抚摸女性的胴体。曾经用来演奏的乐器现在变成了刑具，它们能传达的只有痛苦。前景中的乐器、美味的食物，现在都变成了折磨人们致死的刑具。这幅作品展现了画家的高超技艺和无与伦比的想象力。因画面信息量巨大，内容太过晦涩，在16世纪，解读其中隐藏的信息和含义成为当时贵族圈中最流行的娱乐项目。

《红衣主教》

文艺复兴美术三杰之一，
是两位教皇的贴身男仆

拉斐尔是意大利著名画家、建筑师，人们将他与达·芬奇和米开朗琪罗合称为文艺复兴美术三杰。他的绘画以秀美著称，这种美不仅指画面场景的秀丽，更指人物刻画的优雅。画家的成功离不开他身为宫廷画师的父亲的影响，自幼的耳濡目染使拉斐尔对绘画产生了兴趣，并且有机会获得启蒙教育。此外，拉斐尔对艺术的热爱和坚持也是成功的必要因素。据说，他在创作时常置身于密闭的空间里，除送饭的仆人外，不与他人接触。正是无数个日夜的磨砺才造就出后来之传奇。

拉斐尔为那个时代最伟大的两位教皇朱利叶斯二世和利奥十世工作过，他曾被戏称为教皇的"贴身男仆"，在教权至上的年代，正是这段工作经历使他"名利双收"，也将他的艺术推向了顶峰。教皇给予他的丰厚金钱赞助是拉斐尔能持续创作的保障。他的人生注定与宗教密不可分，据记载，他在耶稣受难日当天离开人世，年仅37岁。拉斐尔用短暂的生命为全世界留下了极为宝贵的艺术财富，他将永远闪耀于人类文明长河之中。

创作这幅《红衣主教》时，拉斐尔刚从佛罗伦萨来到罗马，他吸收了文艺复兴发源地最精华的美学滋养，他的绘画技艺也正值人生的最高峰。此画中人物的身份一直是未解之谜，经后世评论家推测，此人最有可能是绰号为"红雀主教"的本迪内洛·苏亚迪，因此，此画得名《红衣主教》，或《红雀主教》。

《红衣主教》　The Cardinal　作者／拉斐尔·桑西　尺寸/79cm×61cm　分类／板面油画　年份/1510—1511

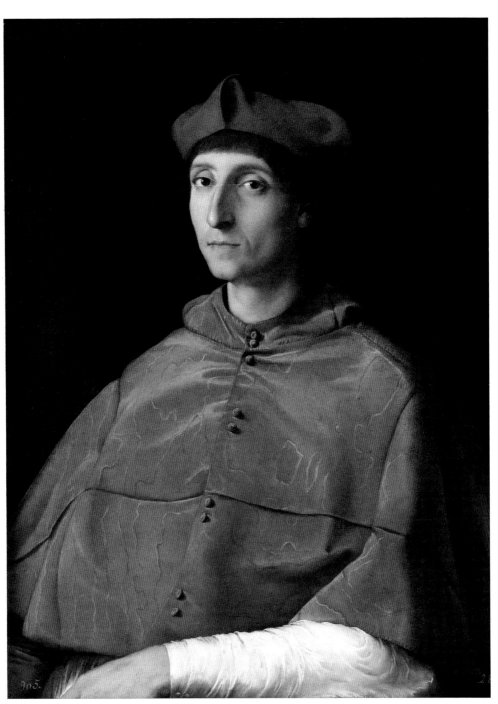

世界十大博物馆艺术课

拉斐尔，《红衣主教毕别纳肖像》，约1516，佛罗伦萨皮蒂宫藏。毕别纳是教皇利奥十世的私人顾问，他极为赏识拉斐尔的才华，还把自己的侄女许配给拉斐尔。得教皇和主教们欢迎的画家，拉斐尔是深

没有电脑的年代，
拉斐尔如何用画笔塑造立体感？

《红衣主教》最吸引人的地方是拉斐尔对宗教非凡的理解，他对文艺复兴时期红

衣主教权威性和普世形象的精确把握，是此画在当时被广泛认可的原因之一。

同时，拉斐尔将他对立体雕塑的理解带入了油画的二维空间中，我们能从许多细节处看出画家的巧妙设计。首先，他将主教形象做了四分之一旋转，使其身体微微侧坐。主教端坐的身体因而与搭在扶手上的小臂组成了一个形似金字塔的三角形，这种上窄下宽的结构能为观众提供三维立体般的质感。其次，画家并没有将距离观众最近的手臂位置完全铺满，这细微的"留白"同样增加了画面的立体感。

最后，拉斐尔用极为简单的色彩塑造出了情感丰富的人物形象。衣帽的红色、袖子的白色、脸庞的黄色与漆黑的背景一起形成了鲜明的对比，立体的人物形象由此跃然纸上。红衣与黑暗的背景形成的巨大色差也增加了教会成员的神秘感。

此画的另一大亮点是，主教那如三维模型般生动立体的双眼。它们镶嵌在深深的眼窝中，湿润的瞳孔微微向上方倾斜，眼睑处的细纹则透露出他的年龄。大主教注视着前来观赏的人们，那犀利的目光仿佛能直视人心，一切秘密将无处遁形。

此外，拉斐尔画出了主教衣袍光滑、柔软的质感。如何表现织物的垂感及褶皱是对绘画基本功的考验，而画家繁而不乱的笔触表现出了极高的艺术造诣，他不仅将纽扣描绘得十分细腻，甚至连肩头处的缝线都表现得清晰可见。他用细腻笔法、精准配色和微小细节让画中人"活"了起来，猛然一看竟与今天写实摄影所呈现出的效果极为类似，画家的高超技艺着实令人惊叹！许多艺术家都认为《红衣主教》同《蒙娜丽莎》一样，都是令人震撼的绝世佳作。

拉斐尔在职业生涯中曾为许多朋友、家人及神职人员画肖像，他将自己领悟出的绘画理念无私地分享给其他画家，无形中推动了肖像画的发展。生前，他定居罗马，专注为教廷成员创作，这幅《红衣主教》正是这一阶段的代表作之一。

《卡隆渡斯蒂克斯河》

主题思想只是"捎带为之"，
秀丽的风景才是他的最爱

尼德兰画家帕蒂尼尔是著名的弗拉芒画派代表人物。
14世纪的尼德兰领土包括现在的荷兰和比利时，弗
拉芒大区位于比利时北部，海运的繁荣使该地区成为
西欧政治、经济、文化中心，如今这里也是欧洲人口
密度最大的地区。艺术的发展和人类思想解放离不
开经济因素的推动，毕竟只有吃得饱了，才有精力追
求精神享受和思想自由。作为弗拉芒大区经济中心的
安特卫普接过了由佛罗伦萨传递来的接力棒，文艺复
兴的思潮开始在尼德兰开花结果，一时间名人辈出，
佳作无数。这片土地诞生了杨·凡·爱克、彼得·保
罗·鲁本斯等大师。14—16世纪的"弗拉芒画派"，将
欧洲北方艺术推到了顶峰。

帕蒂尼尔长期生活在自然风景优美的安特卫普，他
善于创作以风景为主题的绘画，又被称为"景观设计
师"。帕蒂尼尔的与众不同，在于他绘画中所表现的
主题思想只是"捎带为之"，秀丽的风景才是他长久
以来的创作主体。帕蒂尼尔与德国大画家丢勒是非常

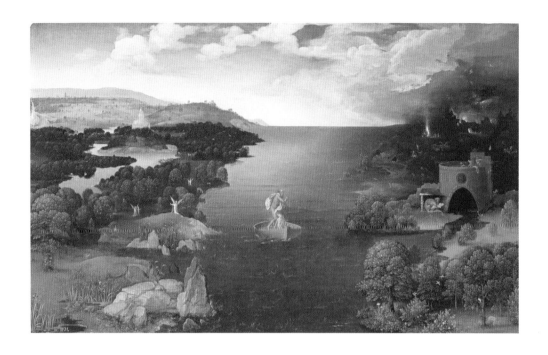

要好的朋友，丢勒曾在旅行日记中将他描述为"最优秀的风景画家"，还曾专门为帕蒂尼尔创作肖像画，两个人时常在艺术上相互交流切磋，共同为文艺复兴思潮在阿尔卑斯山以北地区的传播做出了极大贡献。

《卡隆渡斯蒂克斯河》

Charon Crossing the Styx

作者 / 约阿希姆 · 帕蒂尼尔

尺寸 /64 cm×103 cm

分类 / 板面油画

年份 /1520—1524

500 年前的"三维立体"画法
是怎么实现的？

画中故事源于希腊神话，斯蒂克斯河是冥河哈迪斯河的支流，据

说河水是由灵魂的眼泪形成，它的名字来源于曾帮助众神对抗泰坦的女神斯蒂克斯，她被赋予了标记两个世界之间界线的权力，画中左边是天堂，右边是地狱。留着长发的裸身老人是神话中的人物卡隆，他划着装载灵魂的小船，肩负着将死者灵魂从阳界带到阴间的任务，据说希腊人习惯将一枚硬币放在死者的口中以支付渡河的费用。画作的主题非常简单，左边有天使指引亡魂前往天堂的道路，即初始目的地，右侧则是"救赎之路"，卡隆亦需前往地狱拯救遭受折磨的灵魂，从画中微侧的船头可看出他已经做出了决定。

帕蒂尼尔的创作受到了博斯巨作《人间乐园》的启发，他同样采用三部分来组成整体，用"极端"的画面来进行强烈对比。塔楼上各种人物正遭受着折磨，一只三头怪物守在门口，这注定是一趟危险之旅。塔楼后的土地寸草不生，一幅荒凉破败的景象。邪恶的火焰燃起滚滚黑烟，这毫无生机的惨状与左边的天堂美景形成了鲜明对比。毫无疑问，在文艺复兴的大时代背景下，画家受到新教改革的影响，反映出他对所处时代动荡不安的悲观，以及对腐败教廷压迫教徒的不满，侧面鼓励民众"勇往直前""迎难而上"。

此画创新之处是将古希腊神话人物形象与自然风景融合在一起。帕蒂尼尔善于营

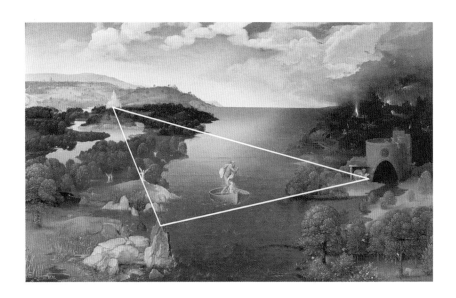

造宽广的画面感，在广阔的景色中表现出"高高在上"的视野，就像今天我们用无人机拍摄的鸟瞰图一样。画中尖锐的岩石突兀而出，与远处的透明白塔、右侧的门楼遥相呼应，组成了一个三角形，这样设计是为了增加画面的"三维立体感"，让视觉更加丰富。略微向右倾斜的三角形带动着观者的目光，使人们更容易看出画中的重点，理解作者的创作意图。

远近交替的画法增加了画面的宽阔感，天际线与远处河面像被刀切过一样界限分明，这种描绘同样加强了画面的远近关系，即透视感。帕蒂尼尔用高超的技法和对空间的独特理解，把一幅小作品画大了，让人看得越陷越深。在构图上他力求简洁新颖，从不同视角、光线来进行造型。丰富多彩的画面让人的观感变得十分充盈，仿佛身临其境。画家虽然大量运用冷色调来作画，但是明亮度的调配却像用电脑调过色的现代动画片中的一样和谐。

约阿希姆·帕蒂尼尔，《岩石风景中的圣哲罗姆》，约 1520，伦敦英国国家美术馆藏。

《查理五世骑马像》

一场天主教对新教的战争，
如何让查理五世的希望破灭？

16世纪的佛罗伦萨逐渐式微，北部的威尼斯却依旧繁荣。威尼斯由海上贸易所带来的财富为艺术家们提供了丰厚的经济条件，政治上的独立也使人们思想更解放，更开明。在此背景下，大批艺术家来到了威尼斯，"威尼斯画派"应运而生。作为画派领军人物的提香在色彩上大胆创新，提倡发现生活的美。他希望借人文主义来解放人们的审美观，他唱出了对生活的赞美诗，净化了以前奢靡成风的威尼斯。提香扛起了后文艺复兴时期的艺术大旗，由此被称为"群星中的太阳"，是意大利最有才能的画家之一。

在提香之前，人们的油画大多采用先画素描稿，再层层上色的透明细腻的多次画法。提香在自己后期的作品中大胆采用了直接用色彩塑造形象的油画技法，用明显的笔触描绘对象，使色彩在绘画中不再依附于素描关系，具有了独立意义。直接画法使作品显得自然生动，就像草图一样随意轻松，并且还可将色彩画得更厚重、更富于质感。提香在作品中

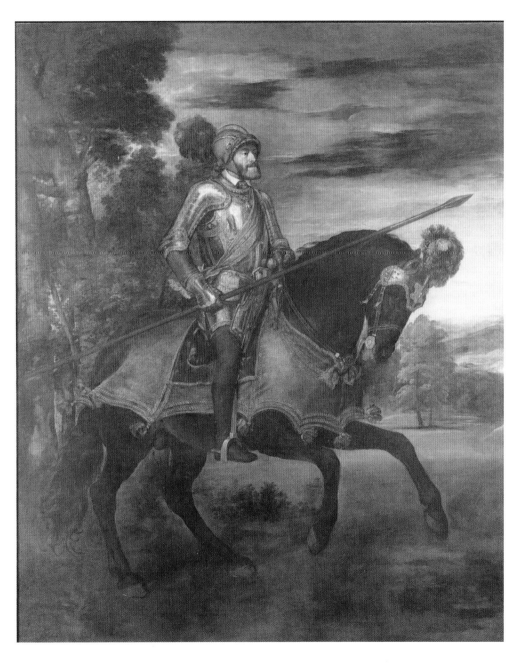

《查理五世骑马像》（又名《查理五世在米尔贝格战役中》）　　　*Charles V at the Battle of Mühlberg*

作者 / 提香·韦切利奥　　尺寸 /335 cm×283 cm　　分类 / 布面油画　　年份 /1548

运用了辉煌绚丽的色彩，人们称之为"提香金"。16世纪40年代以后，提香的作品不但手法不同于以前，变得粗犷、凝重，内容也较少早期作品的欢快和抒情。

《查理五世骑马像》是提香在奥格斯堡逗留期间应神圣罗马帝国皇帝查理五世要求而作，为了庆祝查理五世于1547年4月24日在米尔贝格战役中击败由萨克森选帝侯约翰·腓特烈一世组织的"施马尔卡尔登联盟"而赢得的胜利。该联盟最初出于宗教改革动机建立，但此后其成员逐渐希望它能够取代神圣罗马帝国。这场战争的本质是查理五世所代表的天主教与"施马尔卡尔登联盟"所代表的新教之间的战争。查理五世虽然赢得了战争，但对新教徒也做出了适当让步，签订了《帕绍条约》，给予新教徒一定的自由，这使他在帝国内统一宗教信仰的希望彻底破灭。这是一幅具有非凡历史价值的画，对所处时代的天主教徒和新教徒都具有重要的意义。

看似不高深的"小技巧"如何成为后世画家们学画骑马像的范式？

马术肖像从17世纪开始在宫廷绘画中占有一席之地。画中的查理五世一身戎装，威风凛凛，驰骋于易北河畔。胜利似乎写在他的脸上，硬朗的笔触描绘出坚毅的脸部轮廓，彰显着他拥护天主教的坚定决心。提香以红色为底色，再施以浓厚的色彩，用少量的颜色营造出丰富的效果。画中风光并没有任何关于这场战事的蛛丝马迹，到处是一片平静、安谧，整体环境把穿戴整齐的查理五世衬托得更加醒目。粗犷的线条配合着略微不平的画布使人物形象显得厚重有力。油料的反光增加了人物形象的立体感和画面的亮度。提香吸收了文艺复兴鼎盛时期绘画技巧的精华，并且用色大胆，画中背景色彩以棕色、红色为主体，金色、橙色为搭配，整体色系十分和谐。查理五世的铠甲反着光，整个形象熠熠生辉，既凸显出人物形象

的立体感，又避免了与背景"糊"在一起。

前扬的马蹄促使整幅画面呈现出一个向左倾斜的三角形。虽然前蹄腾空，但稳稳着地的后腿让整个形象有了支点，"脚踏实地"避免了画面出现轻飘飘的感觉。现在练习人物绘画时都会利用几何图形来辅助构图，这有助于突出人物动态。三角形底边与查理五世手中的长矛、马前蹄平行，保持了人、马的统一动态。这看似不高深的小技巧出现在约500年前着实令人惊叹！当时刻画动物形象并不"主流"，画家通过生活中细致的观察积累了大量素材，他的好学使作品走在了时代前沿。

人们常说细节决定成败，提香连骏马战袍上那小而复杂的花纹都画得清晰可见，这种对真实生活的还原让此画具有很高的历史研究价值，能让我们准确了解到那时的相关信息。缝线处同样画得细腻又不生硬，袍裾的质感已经能让人感受到它的柔软。刻画运动中的物体最考验功底，稍有不慎就会显得极为失真，但画中那扬起的衣袍貌似会随着骏马的跃动而摇摆，效果与现代的快闪拍摄别无二致。

《查理五世骑马像》不仅仅表现了一个人的形象，通过它，提香为后世骑马像树立了一个基本范式，即宏伟的构图，搭配历史隐喻性和政治意义。这幅作品给了鲁本斯和委拉斯开兹极大的启发，为后来他们的创作提供了灵感。

这幅画包含多种风格，盔甲和马具展示了提香早期作品的现实主义，而树木、风景和天空则是由与他16世纪40年代以来的作品相关的广阔色彩和强烈笔触构成。提香画过的作家彼得罗·阿雷蒂诺建议他将传统的宗教和名望结合起来，画中的长矛暗指圣乔治，他是"军事骑士圣人的传统形象"的典范；头盔、腰带和马饰的红色代表了16世纪的天主教信仰。

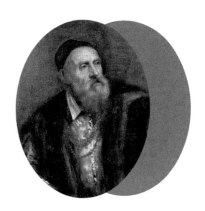

提香·韦切利奥

Tiziano
Vecellio

约 1489—1576

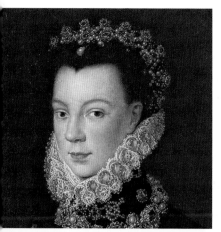

《伊丽莎白·德·瓦卢瓦手持腓力二世的肖像》

法国公主如何变身
西班牙王后？

意大利女画家安圭索拉出生于小提琴发源地之一的克雷莫纳，浪漫的小城养育了这位女性艺术先驱。在16世纪的欧洲，女性希望通过艺术创造获得成功简直是"痴人说梦"。即使很久以后妇女被允许学习艺术，解剖学和人体绘画依然是不可触碰的禁区。当时的社会对女性学习艺术怀有偏见，但安圭索拉仍在父亲的支持下从小便与五个姐妹一起学习绘画。随后她拜壁画大师贝尔纳迪诺·坎皮为师，开创了男老师带女学生的先例。当时已经年迈的米开朗琪罗也曾赠送过一些画给安圭索拉临摹，并对其作品给予指导。安圭索拉的成功离不开她显赫的贵族身份和与生俱来的艺术天赋，她打破了女性不能从事美术职业的偏见与限制。

画中人物是西班牙国王腓力二世的第三任妻子，即法国国王亨利二世和佛罗伦萨美第奇家族的凯瑟琳所生的长女伊莎贝尔（即伊利莎白·德·瓦卢瓦）。1559年4月3日在法国的康布雷奇，亨利二世和腓力二世签订了《卡托-康布雷齐和约》，此和约的订立标志

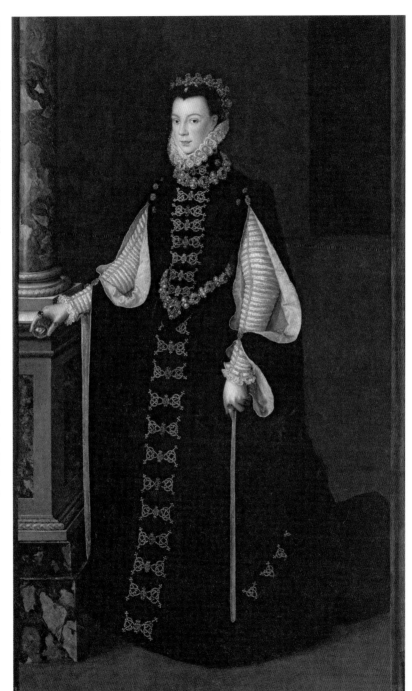

作者／索福尼斯巴·安圭索拉　尺寸／206 cm×123 cm　分类／布面油画　年份／1561—1565

《伊利莎白·德·瓦卢瓦手持腓力二世的肖像》　Elisabeth de Valois Holding a Portrait of Felipe II

安圭索拉，《腓力二世》，1573，普拉多博物馆藏。

着法、西两国为争夺意大利的控制权而进行了65年的战争终于结束。法国放弃了对意大利的领土控制权，西班牙成为在意大利的主导势力，同时确立了哈布斯堡王朝和腓力二世在欧洲大陆的霸权地位。作为缓和两国关系的桥梁，14岁的伊莎贝尔与32岁的腓力二世举行了婚礼，这场政治婚姻使伊莎贝尔登上了西班牙王后之位。伊莎贝尔给西班牙宫廷带来了高雅的艺术品位，她资助了大量画家、音乐家和诗人，使西班牙艺术圈变得十分繁荣。身为伊莎贝尔绘画老师的安圭索拉也来到西班牙，她成为宫廷画师后为西班牙留下了许多优秀作品。这幅画是安圭索拉受西班牙国王腓力二世的赏识被聘请为宫廷画师后所作，

这段工作经历使她登上了国际舞台。安圭索拉为后人留下了大量肖像画作品，最出名的就是这幅记录着西班牙辉煌时代的《伊丽莎白·德·瓦卢瓦手持腓力二世的肖像》。

婚后的他们是欧洲宫廷"夫唱妇随"的典范

1565年6月，伊莎贝尔王后代表丈夫腓力二世与母亲凯瑟琳、兄长法国国王查理九世进行了会谈。一些历史学家将伊莎贝尔的这幅肖像画与其在会谈上的形象联

系起来，他们认为安圭索拉是依据此背景而进行的创作。

画中王后穿着黑色天鹅绒长裙，奢华的珠宝缠绕在她的腰间及颈部，下垂的长袖则保持了西班牙风格。雍容华贵的伊莎贝尔头戴红宝石金冠，白色衬衣上绣满金线，所有细节都刻画得极为真实。大航海时代为西班牙带来了巨大财富，她衣袍上的每颗纽扣都由红宝石制成，无处不在讲述着西班牙曾经的辉煌。画家用细腻的笔触将图中每颗珍珠都描绘得闪闪发亮，正是它们点亮了这幅整体色调偏暗的作品。伊莎贝尔冷漠的面部表情强调了王室形象的庄重，犀利的眼神同样能看出"国母"的威严。右手所持的腓力二世胸像显示着她的身份。她的身边是彩色碧玉柱，柱子上红色的花纹似乎暗示着她丈夫高贵的血统。她身后还有一扇窗户，仿佛推开这扇暗窗就能看到王宫外美丽的风景，给人以无限遐想。

当时意大利肖像画都比较刻板，人物甚至稍显僵硬，安圭索拉创造了自然的人物刻画手法。我们可以看出王后的形象并不惊艳，甚至可以说平平无奇，但这才是王后最真实的面貌。画中王后的英气不输男儿，有种"巾帼不让须眉"的气势，画家希望借此打破社会对女性艺术创作的偏见。伊莎贝尔与腓力二世婚后十分恩爱，但不幸的是她在生第四个孩子时难产而死。所幸安圭索拉用画笔将她的形象记录了下来，让我们可以一睹这位传奇女性的风度。

瓦萨里在1566年拜访安圭索拉时，被她的艺术作品深深吸引，评价她创造了"好像可以呼吸"的形象。后来的评论家认为她的肖像画可以与提香相提并论。她的风格具体表现为温暖的色彩、活泼的细节和富有表现力的眼睛。

索福尼斯巴·安圭索拉
Sofonisba Anguissola
1532—1625

《手抚胸膛的贵族男人》

文艺复兴时期
威尼斯最有名的希腊人

格列柯是西班牙文艺复兴时期的著名画家、雕塑家与建筑家。"埃尔·格列柯"在西班牙语中意为"希腊人",是他根据自己的希腊血统取的别名。画家出生于希腊的克里特岛,克里特岛当时处于威尼斯共和国的势力范围之内。1567年,26岁的格列柯同许多希腊艺术家一样动身前往威尼斯游学。当时正是威尼斯画派的全盛时期,格列柯此后的绘画风格深受提香影响,画面开始变得明亮多彩。在威尼斯他学习了绘画的基本原理,这些知识贯穿于他的整个艺术生涯。3年后格列柯前往罗马,当时米开朗琪罗和拉斐尔虽然都已离开人世,但他们的艺术影响力仍然巨大,在罗马的工作经历使他不断完善绘画技法并开始崭露头角。1576年,画家来到了西班牙托莱多并定居于此,后为西班牙艺术界留下了大量财富。时至今日仍有不少艺术家前往托莱多,只为瞻仰格列柯的作品。

格列柯的艺术是威尼斯艺术和罗马艺术、色彩与技法、自然主义与抽象主义的综合。作为著名的反宗教

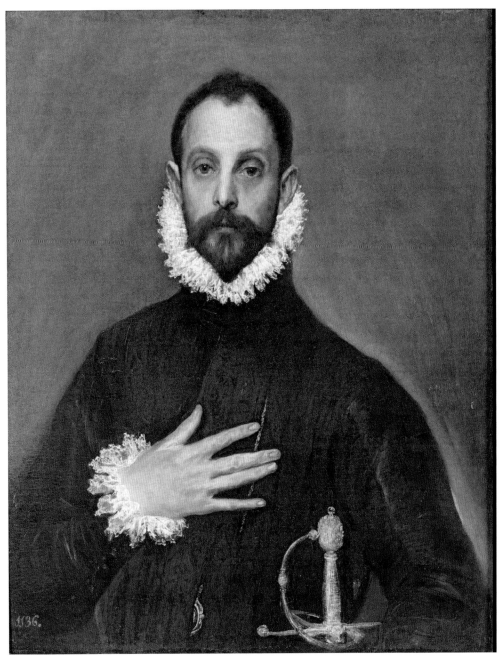

《手抚胸膛的贵族男人》　The Nobleman with His Hand on His Chest

作者 / 埃尔·格列柯　　尺寸 /81.8 cm×66.1 cm　　分类 / 布面油画　　年份 / 约 1580

就像达·芬奇的画作一样，埃尔·格列柯的《一个老人的画像》也被认为是一幅自画像，约作于1595—1600，藏于纽约大都会艺术博物馆。

改革派画家，他服务于托莱多大区的天主教廷。伴随着西班牙国王腓力二世反对新教的政策，格列柯的职业生涯也迎来了"高光时刻"。他应国王要求创作了许多以捍卫天主教为主题的经典作品，许多作品至今仍保留在托莱多城的大教堂中。

《手抚胸膛的贵族男人》是画家刚到西班牙时创作的肖像画，画中人物身份至今尚不确定。有人提出这可能是画家的自画像，他的手势似乎在表明自己的身份；也有人提出画中人可能是蒙特马约尔的胡安·德·席尔瓦·里维拉侯爵，但更多美术爱好者倾向于认为这是画家本人。

绰号"疯子"的格列柯
在一张脸上画出了两个表情？

画中人物身穿16世纪西班牙风格的服装，窄而高的衣领一直延伸到耳后，好似要将他的头包裹起来。画家巧妙地引入了叙事元素，男子将手放在胸前，一脸严肃地看着观众，好像在进行某种神圣约定。他的中指和无名指相连，似乎要表达一种捍卫荣誉的决心。格列柯曾在宗教绘画中反复使用这种描绘方法，是作为接受神圣意志的表示。

男子左右眼描绘得并不一样，右眼怒目圆睁，凶猛地直直望向前方，而微抬眼皮的左眼则充满了忧郁，他凝视的目光让观众意识到他似乎正在见证一个重要时刻。稀疏的眉毛呈现出弓形并嵌在深深的眼窝中，这让他的神态稍显放松。面部整体好像

与观看者建立了一种无声的交流。

男子手持金剑，胸前佩戴着纪念章，这是当时卡斯蒂利亚（西班牙历史上的一个王国）贵族的标志。格列柯将手指的肌肤纹理描绘得极为自然，每一个褶皱都显得非常真实。这只苍白到连皮下的血管都隐约可见的手，意外地使沉闷的画面丰富了起来。格列柯引导人们的目光集中到人物的胸口处，这便于传达画中所含思想。剑是骑士的象征，而贵族代表着所有的天主教骑士，"无鞘的剑"则指的是在上帝面前许下的誓言。这所有的寓意都符合当时西班牙国王查理五世和腓力二世反对宗教改革的时代背景。

袖口和衣领处的蕾丝花边也是一大亮点，画家通过细腻的刻画表现出了布料的蓬松感，让人感觉非常"透气"。他用白色颜料层层铺上去的蕾丝边最考验

埃尔·格列柯，《奥尔加斯伯爵的葬礼》，1586—1588，托莱多圣多梅教堂藏。

绘画功力，画面色彩非常讲究"黑、白、灰"的搭配，如果说男子所穿的外套代表了"黑"，背景代表了"灰"，那这些花边则代表了"白"，一幅优秀的作品离不开色彩的巧妙运用。

背景中不同亮度的灰好像一道来自外部的光，它不仅照亮了人物面部，而且区分了主体形象与背景。这种细微色差的运用正是格列柯受威尼斯画派影响的体现。许多人认为正是此画让埃尔·格列柯名声大振，而且该画作至今仍被艺术界视为普拉多博物馆的一件镇馆之宝。

《花瓶》

艺术世家勃鲁盖尔家族走出来的"花卉大师"

老扬·勃鲁盖尔出生于一个非凡的艺术世家，他是文艺复兴时期弗拉芒大区杰出画家老彼得·勃鲁盖尔的儿子，神圣罗马帝国皇帝查理五世御用画家老彼得·库克的孙子。老扬在跟随父亲学画时没有像兄弟彼得那样只是简单地模仿，而是不断地探索以形成自己的风格。这位擅长花卉题材的画家又被人们亲切地称为"来自花海的老扬"。17世纪时，他用活灵活现的花卉绘画作品吸引了无数人的目光，被公认为当世花卉绘画创作"第一人"。

老扬的成功离不开他丰富的游学经历，他到过弗拉芒画派的聚集地安特卫普，曾驻足于威尼斯画派绽放的艺术水城威尼斯，也曾在文艺复兴中心城市罗马工作过。这段丰富的经历使他结交到许多人生挚友，例如，给予他大量工作机会的红衣大主教费德里科，对他的艺术创作给予赞助的大贵族鲍罗密欧，与他一同工作并相互切磋技艺的大画家鲁本斯。这些"益友"对老扬的人生产生了重要影响，使他在艺术道路上不断向前。

《花瓶》

Vase

作者／老扬·勃鲁盖尔

尺寸／49 cm×39 cm

分类／板面油画

年份／1600—1625

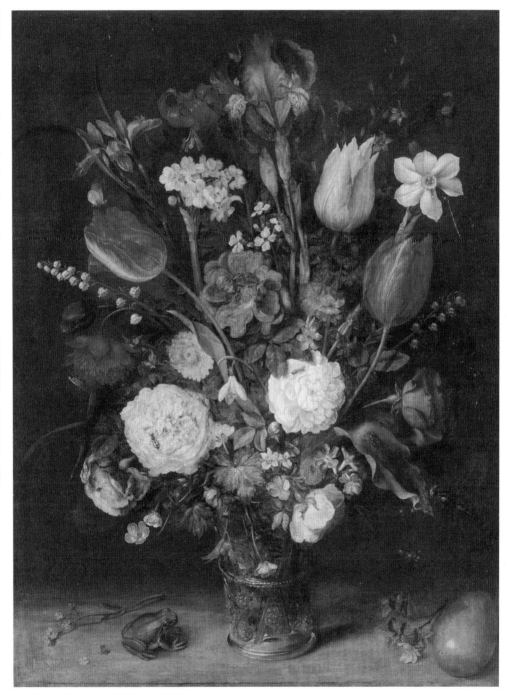

老扬·勃鲁盖尔早期对静物的描绘遵循了有"景观设计师"之称的比利时画家约阿希姆·帕蒂尼尔的理念，力求将景物描绘得"秀丽"。但他人到中年时开始追求更真实的构图，并善于利用近距离的水平线还原大自然最真实的场景。老扬将不同流派的技巧进行了融合，并提出对绘画的独特见解。他发明了新的绘画类型，例如花环画、天堂风景画等。老扬进一步继承并发展了他父亲的艺术风格，同时加入自己对艺术的理解，由此发展出独属于勃鲁盖尔家族的艺术风格。

老扬让花卉不再是从属

老扬是最早以纯花卉为主题进行艺术创作的画家，花朵自此不再是画面的从属部分。早前大多数画家希望利用对花卉的描绘来表达"虚假繁荣"等隐含意义，但老扬更在意去展现自然世界中的美丽。他所追求的"真"是用高超技巧渲染出最逼真的自然景象。

郁金香、鸢尾花和玫瑰插满了透明的玻璃花瓶，这些美丽的鲜花被放置在深色背景中，色彩的强烈对比更能突出花朵的艳丽。画家描绘的花束由不同季节盛开的鲜花组成，这些美丽的花无法在现实中同时出现。老扬还是一位"旅游达人"，他游走四方以便将各国不同的花朵都绘入画中。画家对色彩的搭配十分巧妙，深浅不一的红花、黄花、蓝花与白花交错映衬，繁而不乱。作为土生土长的弗拉芒人，家乡遍地的郁金香、鸢尾花和玫瑰总会被放在极显眼之处。图中出现的各类昆虫，蜜蜂、蜻蜓、青蛙等，则增添了画面的生命力，花瓶就好像是被放置了大自然中。

老扬用精准的比例还原了每朵花的真实大小，他用不重叠的排列方式来充分展现它们的美。花朵们展示的角度也各不相同，他将它们按大小进行了排列组合。这

样的描绘方法增加了花束的饱满感，也符合不同品类枝干长度不同的真实情况。真实存在且人尽皆知的静物最难刻画，如何将生活中平凡的花朵"画出彩"是最困难的，老扬用非凡的创造力和细致的观察力让最普通的事物变得让人眼前一亮。

老扬同红衣大主教费德里科的深厚友谊让他成为坚定的反宗教改革派。宗教改革时，教会势力逐渐衰弱，信徒大量减少，教廷急需新的艺术形式来吸引世人，而贵族们也渴望用更"新鲜"的艺术品来装饰府邸。他的鲜花作品正符合了时代需要，况且唯美和华丽永远是人们的追求。老扬所绘花卉图并不止这一幅，其余作品被收藏在欧洲各大美术馆中。这幅《花瓶》被普拉多博物馆官方评定为进馆必看的20幅作品之一。

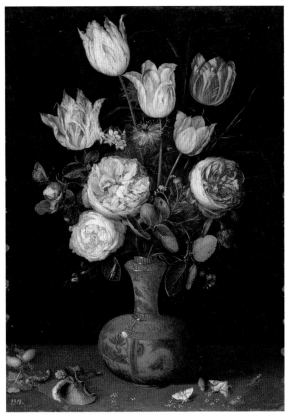

老扬·勃鲁盖尔，《蛹蝶花瓶》，1612，贝加莫卡拉拉学院藏。

《圣乔治与龙》

画中主题来自西班牙
加泰罗尼亚的情人节？

圣乔治挥剑斩恶龙在欧洲是一个家喻户晓的宗教传说，后来在多个国家都衍生出与之相关的重要节日。据传说，有一条恶龙经常残杀百姓并点名要公主成为献祭品，在公主即将被吞噬之际，乔治持剑出现击败了恶龙。同时他被公主的美貌吸引，向公主献上玫瑰花，两人发展成了恋人。圣乔治为民除害后还将国王赐予的赏金分发给了民众，他的美名在欧洲大陆广为流传。为了纪念他，人们将每年的4月23日定为圣乔治节。在西班牙，民众又把这天当作情人节，情人们会在这天互换礼物表达爱意，男孩子送给女孩子鲜花，女孩子则回送男孩子书籍。这一天还正好是英语文学与西班牙语文学各自的泰斗——莎士比亚和塞万提斯逝世的日子。1995年，联合国教科文组织又将这一天命名为世界读书日。

《圣乔治与龙》的作者是被称为17世纪"最具艺术才华的画家"的鲁本斯。鲁本斯出生于德国的威斯特法伦，他在父亲去世后随母亲来到了安特卫普并在那里接受了天主教的洗礼。因此，宗教成为鲁本斯职业生涯中一个非常重要的主题。他以反宗教改革的祭坛画、肖像画、风景画以及有关神话和寓言的历史画闻名于世。

鲁本斯既是弗拉芒画派的领袖，又是早期巴洛克画派的代表人物。他的作品具有浓厚的巴洛克风格，强调运动、颜色和感官，在表现夸张之时又不失精致。鲁本斯最为人称赞的就是对画面构图的掌握水平，他善于利用合理的色彩来把控观看者

《圣乔治与龙》　　*Saint George and the Dragon*

作者 / 彼得·保罗·鲁本斯　　尺寸 /309 cm×257 cm　　分类 / 布面油画　　年份 /1606—1608

的心理节奏。他还曾在欧洲文化受到质疑时创作出大量作品向人们灌输文化自信。

普拉多博物馆拥有着鲁本斯数量最多和最优质的绘画收藏。1621至1630年，鲁本斯曾以西班牙外交官的身份出访欧洲多国，他最著名的外交成就是撮合西班牙和英国缔结了友好关系。鲁本斯于1640年去世，此后其家人陆续将他的所有绘画作品进行拍卖，来自欧洲各地的买家蜂拥而至，最终西班牙国王腓力四世通过竞拍购得此画。

米开朗琪罗，天顶壁画《创世纪》之《伊甸园人类原罪》，1508—1512，梵蒂冈西斯廷礼拜堂藏。

这幅画中有米开朗琪罗和提香的影子？

画中的恶龙想拔出插入嘴中的断矛，它疼痛的吼声使空气都产生了震动。但骑着骏马的圣乔治并没有退缩，他手持利刃朝恶龙奔去并准备做出致命一击。在背景

中，我们可以看到衣着华丽的公主安抚着同样要被献祭的绵羊。圣乔治用十字架保护自己不受伤害，最终他战胜了恶龙并用腰带把它牵到了城中。他对众人说，假如城中市民愿意皈依天主教他就当场将恶龙斩杀，市民们被他的义举感化遂放弃了异教改信天主教。

从这幅画中可以看出许多画坛前辈的影子。例如鲁本斯

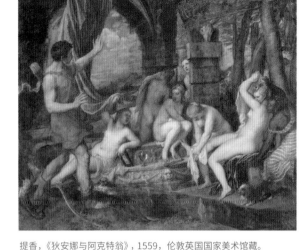

提香，《狄安娜与阿克特翁》，1559，伦敦英国国家美术馆藏。

通过对米开朗琪罗古典雕塑的研究，将圣乔治刻画得雄伟有力，英武的样貌好似罗马将军。他把人体肌肉描绘得极为自然，每一根线条都与雕塑形象无异。图中最抓人眼球的则是占据构图空间最大的骏马。鲁本斯对这匹马的创作灵感来源于提香的《查理五世骑马像》，我们可以发现画中马的形态呈现出一条对角线，正是它的存在使场景动了起来。

以三原色为主的画面十分养眼，它们既丰富了色彩又不显得过于花哨。同时鲁本斯用白色调配出不同亮度的色彩，使画面和谐统一。画中备受关注的圣乔治身下的骏马，刚好占据了人们的视觉中心点。貌美的公主则位于画面左侧，她的出现让浅色的马尾与深色的背景之间有了过渡。她所穿的蓝色裙子与同色系的背景融合得极为巧妙，每种色彩之间都过渡得极为自然。

良好的社会关系与名望让鲁本斯的绘画作品受到欧洲达官显贵们的喜爱。很多画家也曾创作过同题材作品，但是鲁本斯的《圣乔治与龙》是其中最出名的一幅。

《荷洛芬斯宴会上的朱迪斯》

黄金时代催生艺术品市场，
"赶订单"造就荷兰最伟大画家

出生于17世纪的伦勃朗被称为荷兰历史上最伟大的画家，其在2004年举行的"票选最伟大荷兰人"的活动中排名第九。他是欧洲巴洛克绘画艺术的代表人物，当时几乎所有出名的荷兰画家都出自他的门下。

17世纪北尼德兰七省结束了与西班牙帝国长达80年的战争后建立起了荷兰共和国。此后荷兰凭借优越的地理位置大力发展海上贸易，从而一跃成为世界上极为富庶的国家之一。当时它在商业、科技和艺术领域都居于欧洲领先地位，这段辉煌的历史又称荷兰的黄金时代。

海运的发达为首都阿姆斯特丹带来了源源不断的财富，它当时既是欧洲的经济中心又是最大的商业港口。经济的腾飞促生了大量"暴发户"，人们物质需求得到满足后开始追求精神享受。不管是真心热爱还是附庸风雅，通过购买艺术品来装点房屋已经在市民中成为一种风潮。这种氛围下，大批画家来到阿姆

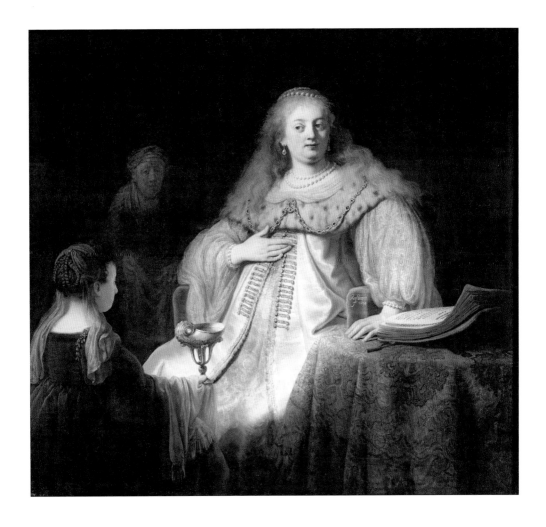

斯特丹"淘金",艺术史学家曾估计17世纪大约有700名画家在荷兰工作。伦勃朗幸运地站在了这个风口上,他的作品开始变得供不应求。繁荣的市场也给他提供了持续不断的创作动力,他在"赶单子"的过程中磨炼了技艺,这位十分高产的画家留存至今的作品中仅油画就有600多幅。

《荷洛芬斯宴会上的朱迪斯》

Judith at the Banquet of Holofernes

作者 / 伦勃朗 · 哈尔曼松 · 凡 · 莱因

尺寸 /143 cm×154.7 cm

分类 / 布面油画

年份 /1634

右图：伦勃朗，《扮作化神的沙斯姬亚》，1634，圣彼得堡艾尔米塔什博物馆藏。

画家们在荷兰的工作环境比在意大利宽松了很多，在摆脱了赞助人意志的束缚后，他们面对普通市民时便有了更大的发挥空间。伦勃朗最擅长的是当时市场上热销的肖像画、自画像以及取自《圣经》内容的绘画。他十分擅长对物体明暗的描绘，最善于捕捉光线并通过对阴影的刻画而让人物显得栩栩如生。与同时代的其他画家不同，伦勃朗并不会着重表现人物的美貌或地位，而是转向更深层次的人性。

为什么伦勃朗被称为"灯光师"？
妻子沙斯姬亚扮作女英雄现身戏剧舞台

画中展示了一位衣着华丽的年轻女人，她一只手轻轻地搭在微微隆起的腹部上，许多人猜测她已怀有身孕；另一只手搭在椅子的扶手上，扶手上记录着创作时间：1634年。据说画中女子的样貌是伦勃朗以他的妻子沙斯姬亚为原型创作的。画家

通过对细节的描绘呈现服饰的质感，例如宽袍大袖的衣裙，饰有金边和钩扣、镶有红蓝宝石的配饰，圆润的珍珠手链等。

一位背对观众的女仆跪在这位年轻女子的面前，她正准备递上由鹦鹉螺贝壳制成的酒杯。许多艺术史专家推测，画中主题取自《圣经》中女英雄朱迪斯从亚述军统帅赫罗弗内斯手中解救其子民的故事。朱迪斯将会前往赫罗弗内斯的营地与他共进晚餐并骗其饮下杯中的毒酒。在阴暗的背景中，一个年迈的女仆拿着麻袋，貌似她是帮助朱迪斯实施计划的同谋，只待赫罗弗内斯的头颅被砍下，老妇便会将其装入袋中。

另外一种说法是，女子是迦太基公主索芙妮斯芭，她为了避免受到获胜罗马人的羞辱而正准备饮下丈夫给她送来的毒药。

画面中最精彩之处便是这若隐若现的老仆人。她隐藏在黑暗中，身高只有正常人的四分之三，她朦朦胧胧的形象让人分不出这是真人还是幽灵。此外，画家对光线的运用可谓登峰造极，一缕微光反射到老妇身上创造出半虚半实的人物形象。画面中的朱迪斯是全图最明亮的部分，她的头上好像有一盏射灯照亮了她。这"三角立体光"自然地扩散到朱迪斯的全身，把她衬托得既柔和又神圣。女英雄朱迪斯就像黑暗中的一道光，她选择燃烧自己，照亮他人。灯光与深色背景的对比使得画中人物好似出现在了戏剧舞台之上。画家不仅用光线凸显出画面的主要部分，而且用暗部弱化、消融了次要因素，这就是典型的伦勃朗式风格。

"伦勃朗采用他惯用的'光暗'处理手法，即采用黑褐色或浅橄榄棕色为背景，将光线概括为一束束手电筒光似的集中线，着重放在画的主要部分。这种视觉效果，就好像画中人物是站在黑色舞台上，一束强光打在她的脸上。法国19世纪画家兼批评家欧仁·弗罗芒坦称伦勃朗为'夜光虫'，还有人说他用黑暗绘就光明。"（卢浮宫油画部布莱兹·迪科）

伦勃朗·哈尔曼松·凡·莱因

Rembrandt Harmenszoon van Rijn
1606—1669

《雅各布的梦》

意大利最有名的西班牙画家，
所有人都能读懂他的作品

西班牙画家里贝拉是卡拉乔瓦现实主义风格的坚定追随者，他在自己的画中展示着最真实的生活场景，赞美自然，歌颂劳动。因为他个子矮小，所以意大利人常以朋友的口吻称他为"小西班牙人"。这位小个子画家用画笔为西班牙人在欧洲画坛争得了荣誉。在17世纪上半叶，他的名字在欧洲画坛无人不晓，就连年轻时的委拉斯开兹也曾接受过他的指导。

里贝拉来自瓦伦西亚的一个修鞋匠家庭，出于对绘画的热爱，他曾拜画家弗朗西斯科·里瓦尔塔为师，由此踏上艺术道路。少年时他随父亲移居意大利，并同大多数画家一样开启了游学之旅。正值巅峰期的威尼斯画派对他的影响最大，所以里贝拉作品中的颜色运用从来不会让人觉得无聊，不单调的色彩是他绘画作品的一大特点。他并不吝啬于传授自己的绘画技艺，当时的许多意大利画家跟随他学画，其中比较有名的是卢卡·焦尔达诺和卢沙。

当时的那不勒斯王国是西班牙帝国的一部分，里贝拉于1616年移居那不勒斯，开始为西班牙总督工作，这也使他在故乡备受关注，他创作的大量作品曾被装船运往西班牙。里贝拉希望他的作品是所有人都能读懂的，他拉近了高雅绘画艺术与普通劳动者之间的距离，对艺术的普及做出了重大贡献。时至今日，西班牙普拉多博物馆、法国卢浮宫、英国国家美术馆、荷兰国立博物馆都有收藏他的作品。

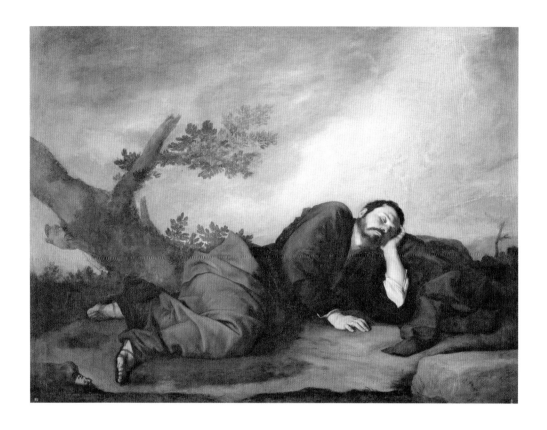

画中主题取自《圣经》章节，描绘了以色列人的先祖雅各布在前往住在哈兰的舅舅家的路上因疲惫而小睡的场景。《圣经》原文记载，上帝站在梯子顶端对他说："我是你祖父亚伯拉罕的神，也是你父亲艾萨克的神，我将把你睡的地方赐给你和你的子孙，将来你的子孙必多如地上的尘沙，并向四面八方繁衍开来，天下万族必因你和你的子孙而得福。你无论往哪里去，我必带你回到你出生的地方，永远不会放弃你，直到你进入我最后要你去的地方。"

《雅各布的梦》

Jacob's Dream

作者 / 胡塞佩·德·里贝拉

尺寸 /179 cm×233 cm

分类 / 布面油画

年份 /1639

一场梦造就了充满
宗教热情的以色列?

里贝拉的宗教题材作品更倾向于世俗化,他常把宗教人物描绘为社会底层的劳动者。我们从此画可以发现,一身普通牧羊人打扮的雅各布侧身睡在干旱的土地上,他倚靠在一块大石头上并用手臂支撑住头。乌云中一道强烈且清晰的金光照亮了他的脸庞,里贝拉用稍显混乱的笔触来塑造这道光芒,不稳定的旋风中金光逐渐变色直至出现一架通向天堂的天梯。画家并没有明确地勾勒出天梯的轮廓,而是通过自由地飞上飞下的天使巧妙地进行了暗示。里贝拉用这道光芒代替了站在天梯顶端的上帝。

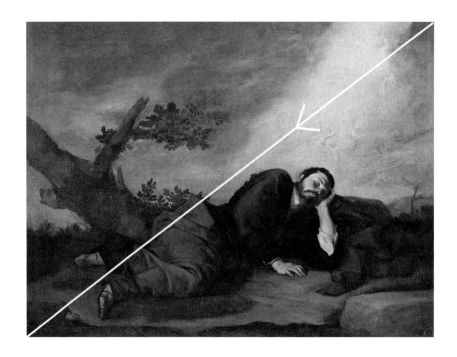

画中发芽的枯树是重生的象征，粗糙的树干搭配笔触松散的叶子，貌似在强调上帝不会放弃雅各布的承诺。

画面中充分表现出了里贝拉的自然主义风格。朴素的雅各布睡在了只有一块大石头和一棵枯树的场景中，除此之外并没有一点儿装饰。画这种侧卧动态难度极大，弯曲的膝盖稍有不慎就会显得十分不自然。画家着重对人物裤子上的褶皱进行了刻画，他希望借助衣褶的辅助来抓出人物动态并增加视觉层次感。这种对角线构图可以帮助画家确定人物位置和动态，也可以防止将蜷曲的腿画得过短。

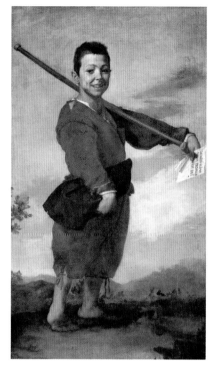

胡塞佩·德·里贝拉，《跛足男孩》，1642，巴黎卢浮宫藏。

根据书中所记，雅各布的新名字"以色列"将会是他子民的名字。他醒来后将头枕的这块石头立为柱子，并在此建立起一座神殿，将上帝视为自己的主。他的子孙同样确信会得到上帝的庇佑，这就能解释为何时至今日以色列人仍然坚守着宗教信仰。去以色列旅游可以发现，圣城耶路撒冷并没有奢侈品店和豪车，人们将最大的热情放在了宗教上，那里至今还有约8%的人是正统犹太人，他们每天的工作就是专职服侍上帝。

里贝拉这幅最具代表性的作品于1827年正式进入普拉多博物馆，它代表着沉眠在意大利的里贝拉重新回到了故乡。

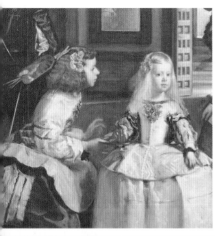

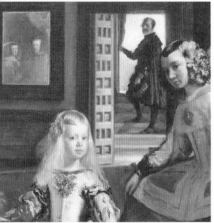

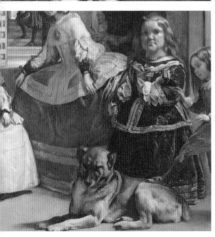

《宫娥》

摄影术发明之前，它为我们定格了
黄金时代欧洲宫廷的生活瞬间

15—17世纪是西班牙美术、音乐、文学最兴盛的时
代，又称黄金时代。1630年从文艺复兴起源地意大利
学成归来的委拉斯开兹，成为西班牙17世纪最伟大的
画家。他长期为西班牙宫廷作画，并对后来的许多著
名画家影响很大，戈雅称他为"伟大的老师"，他的作
品也对印象派画家们影响深远。

委拉斯开兹用画笔绘出了真实的王室生活。华丽的服
饰、古典的室内装潢、层次分明的光线造就了扑面而
来的欧洲宫廷气息。这幅绘于1656年、铺满一整面墙
的油画是委拉斯开兹最大的画作之一，也是西方绘画
史上被拿来分析与研究次数最多的作品之一。

《宫娥》所描绘的大房间位于西班牙国王腓力四世
的马德里皇宫内。画中所描绘的人物均为西班牙宫廷
成员，部分人物面向观看者，有些则正在与其他人物
互动。在画面中心，宫娥、侍从、一名侏儒与一只狗围
绕的小女孩就是画中的主角，即腓力四世之女特蕾莎

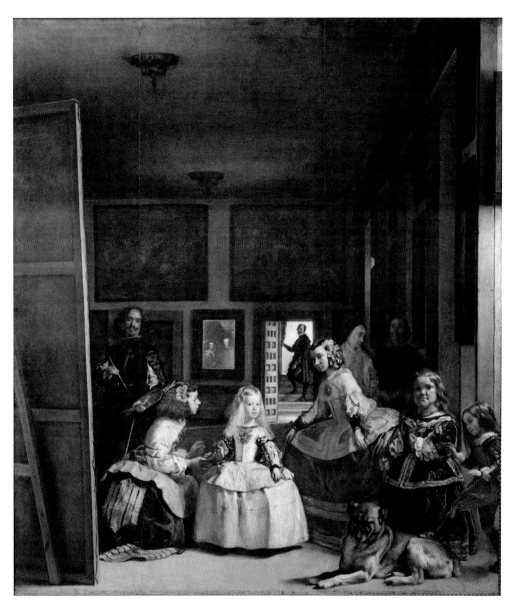

《宫娥》　　*Las Meninas*

作者 / 迭戈 · 罗德里格斯 · 德 · 席尔瓦 · 委拉斯开兹　　尺寸 /320.5 cm×281.5 cm　　分类 / 布面油画　　年份 /1656

小公主。在他们左后方站着的则是面向观画者的画师委拉斯开兹。背景中悬吊的镜子照出国王与王后的上半身，他们处在画作所描绘的空间之外，相当于观看者的位置。

这是一幅越看越耐人寻味的作品。有学者指出，若依照镜像来推测，画中的委拉斯开兹正在描绘的是国王与王后。这幅作品光暗分明，灰色部分饱含着细节。镜中的国王和王后、门口侍从一起展现出了画面的立体感。画家胸前所戴十字架，则是他死后国王让人加上去的。

画家创作这幅画时，众星捧月的小公主特蕾莎刚满5岁。由于欧洲哈布斯堡王朝王室间近亲通婚，造成绝大多数王室成员患有先天性疾病，这让曾育有十二个孩子的腓力四世仅有两个孩子活到成年，特蕾莎公主就是其中之一，在画中她穿着只属于哈布斯堡王朝后裔的传统服装。公主在成年后遵从近亲结婚的传统，嫁给了同样来自哈布斯堡家族的神圣罗马帝国皇帝利奥波德一世。

为何它被称为绘画的"神学"，毕加索竟为之闭门参悟数日？

有人说这幅画是"上帝视角"，改变了以往画家定点作画的角度，画面的撷取方式有如快闪拍摄。全画的亮点在于构图的创新，画家竭尽全力创造出一种复杂且难解的构图，这种构图不仅传达出生活的现实感，又引起了人们关于实景与虚景的讨论，它建构了观看者与画中人物间的不稳定关系。由于这些复杂性，《宫娥》长期以来都是西方美术史上的重要作品。巴洛克时期的画家卢卡·焦尔达诺曾说此作品表现了"绘画的神学"，19世纪的画家托马斯·劳伦斯称其为"艺术的哲

学"。此外，它也被视为委拉斯开兹的最高成就。

这幅作品可以分为三个平面，即由宫娥、公主、侏儒和狗所组成的第一平面，画家和站立的侍从组成的第二平面，镜中的国王夫妇组成的第三平面。从画中看出，公主的目光并没有停留在她身旁的宫娥身上，而是看向委拉斯开兹画架后面的人，由此推测她看着的应该是对面的父母。这幅画最迷人之处就是将观众置于国王和王后的位置，这种有趣的变化使观看者既成为观众又成为参与者。

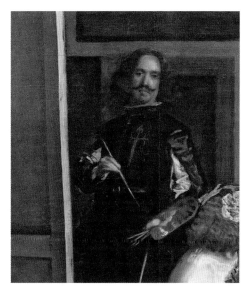

《宫娥》中的委拉斯开兹

委拉斯开兹的作品在19世纪开始享誉国际，这幅《宫娥》成为他最具有艺术影响力的作品。毕加索曾对这幅画十分着迷，他花了大量的时间把自己关在房间里研究这幅画，直到了解此画的含义后才出去。尽管画家把自己画在自己的作品里这种情况并不少见，例如拉斐尔就曾出现在《雅典学院》中，但委拉斯开兹在这幅画中的自画像极具重要地位，可以说，大多数人都是看完了他的《宫娥》才了解到原来画家也可以这样出现在自己的画里。数百年过去了，古代欧洲宫廷生活在现实中虽然已经不复存在，但是我们可以从委拉斯开兹的画中看到当时的场景。

《牧童》

宗教题材也可以有市井之气，
小耶稣活脱脱一个底层孩童

西班牙画家穆里罗是自然主义风格的代表人物，他的作品力求还原最真实的人物场景。这幅《牧童》好似当代快闪相机拍摄出的照片，已调整好姿势的牧童望向镜头，正静静地等待画家按下快门。

穆里罗出生于塞维利亚的一个普通银匠家庭，他是14个兄弟中最小的一个。9岁时父母先后离开人世，他由姐姐抚养长大。因为怀念无忧无虑的童年时光，成名后的穆里罗酷爱以儿童形象进行创作。穆里罗年轻时曾跟随同乡胡安·德尔·卡斯蒂略学习绘画，后来他的作品大量出口到了美国和印度。他创作的主题常以社会风情、民间习俗等日常生活情景为主。这种风俗画在描绘手法上强调纪实性，内容包罗万象，常取材自市井生活。大量风俗画的创作经历使最普通的底层生活在穆里罗的风格中留下烙印，就连他创作的宗教题材作品都带着市井之气。从此画中可以看出，身为牧童的耶稣并没有被描绘得与常人有何不同，而是以一个活脱脱的底层孩童形象示人。

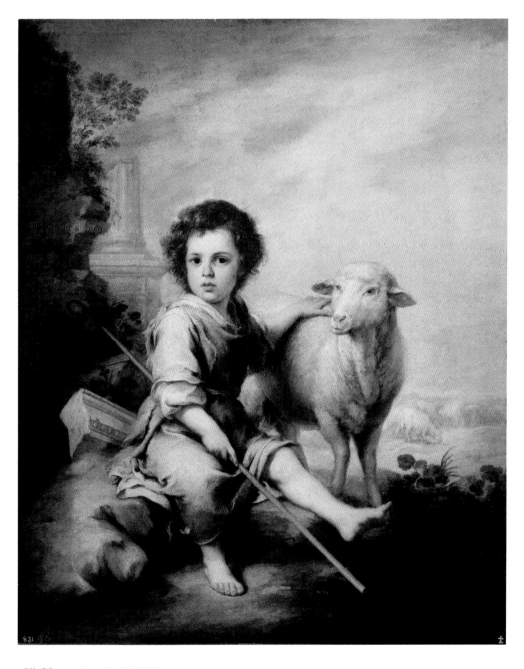

《牧童》　　*The Good Shepherd*

作者 / 巴托洛梅·埃斯特班·穆里罗　　尺寸 /123 cm×101.7 cm　　分类 / 布面油画　　年份 /1660

穆里罗，《卖花的女孩》和《两个农家男孩》。

风俗画为穆里罗打开了市场并让他在塞维利亚赢得了声望。此外，作为虔诚教徒的穆里罗应客户要求开始创作带有宗教性质的作品。17世纪的塞维利亚经过瘟疫大流行和"驱逐摩尔人运动"后，人口大量减少，已不复往昔的繁华。同时，哈布斯堡王朝还与中欧各国不同程度地参与了"三十年战争"，西班牙因此遭遇了严重的危机，国内土地荒芜，民众食不果腹。在这种历史背景下，教会急需用宗教信仰来鼓舞人心，这幅《牧童》于是应运而生。

作品主题取自《圣经》中"拯救迷途羔羊"的传说，绵羊代表着纯洁，上帝视他的臣民为绵羊，耶稣则是牧人。如果牧人能找到1只迷途羔羊会比得到99只羊还快乐，即帮助1个改过自新的罪人获得的欢乐大于遇到99个无须悔改的人的欢乐。教会向信徒传达了"虽然现在生活困苦，但上帝绝不会抛弃每一个人"的信念，鼓舞人们直面困难。

牧童和绵羊能够转动？
几何助力"三维立体"

画中身穿淡粉色外套的牧童坐在散布着古建筑遗迹的田野中，他将一只手搭在走失的绵羊身上，背后是正在吃草的羊群。幼童用忧郁而坚定的眼神望向观

众，好像观众真的站在他面前，并与他形成了无
声的交流。

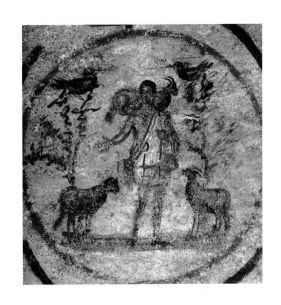

为了体现主题的严肃性和人物的神秘感，画家采
用冷色调来修饰画面。尽管童年的耶稣看起来
温柔可爱，但他的眼神被刻画得像成年的智者
一样深邃且坚毅。天空中出现了大片云朵，让人
一时分不清人物所处场景是人间还是仙境，这从
侧面衬托出耶稣的神圣。牧童和绵羊占据了图画
中心，牧童的脚和手中的长杆划出了一道水平下
划线，而背景中折断的柱子与下划线形成了垂直
关系。

上图是一幅同样题材的作品，它出自一个尚不能考证年代的山洞，从两幅画的对
比中可以看出美术技艺的进步。上图中人物肢体僵硬且神态不自然，这种缺少几
何辅助的绘画只能表现二维空间，实现不了"三维立体"，很难让画中人"活"起
来。而从《牧童》中可以明显发现，不管是牧童还是绵羊已经可以实现立体角度
的"转动"。经过无数画家的努力探索，油画的构图和技法在17世纪已经相当成
熟，名作层出不穷。站在巨人的肩膀上，无数画坛前辈为现代美术的进步奠定了
基础。

在塞维利亚白色圣母玛利亚大教堂前的广场上，穆里罗创作出了这幅反响巨大的
作品。他用人人都能看懂的世俗画面传达出崇高的宗教理念，并赋予其非凡的
纪念意义。这幅《牧童》于1872年进入普拉多博物馆展出。时至150多年后的今
日，仍有无数游客争相前往，渴望一饱眼福。

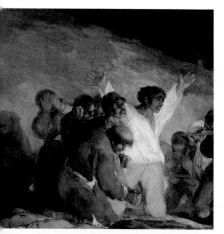

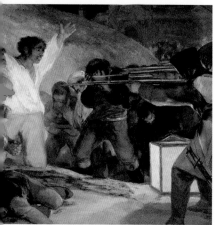

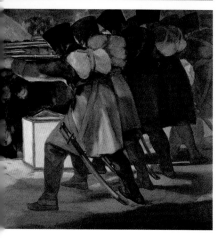

《处决》

古希腊罗马诗歌从荷马开始，
近代绘画从戈雅开始

戈雅与委拉斯开兹并称为西班牙"画坛双雄"，同时戈雅也是世界美术史上最重要的艺术家之一。为了让人们牢记戈雅对国家的贡献，马德里市政府以他的名字命名了一个地铁站。戈雅绘画风格多变，不管是洛可可还是新古典主义，抑或浪漫主义，他总能随心所欲地驾驭。他的作品强调还原真实，具有强烈的自然主义特征。对于戈雅来说，绘画是道德教育的载体而不是简单的审美对象，每一幅作品都要有"意义"。他的艺术站在了18世纪和19世纪中间，后世许多画家认为戈雅是在古典艺术与当代艺术的转折点出现的，并视他为当代绘画的先锋。意大利美术史学家廖内洛·文杜里说："他是一个在理想方面和技法方面全部打破了18世纪传统的画家。他是创造者，正如古代希腊罗马的诗歌是从荷马开始的一样，近代绘画是从戈雅开始的。"

《处决》讲述的是马德里市民反抗法国入侵者的故事。日趋衰落的西班牙帝国正值昏君卡洛斯四世执

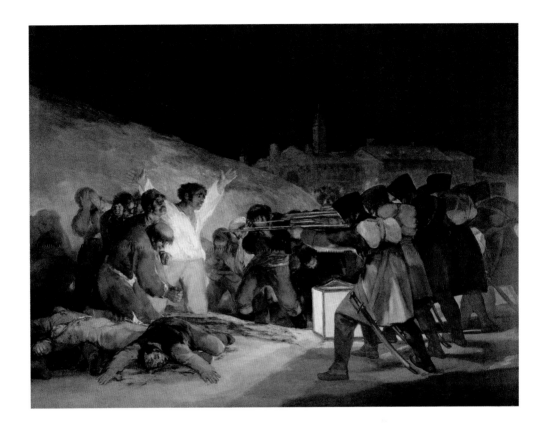

政，拿破仑在占领欧洲大部分地区后将目光锁定在控制着通往地中海要道的西班牙，他向卡洛斯四世承诺，只要让其借道征讨葡萄牙，卡洛斯四世就可以获得部分领土。然而，进入西班牙后的法国人马上调转了枪口，王冠随即落入拿破仑的兄弟何塞·波拿巴的手中。

1808年5月2日，马德里爆发了反抗法国入侵者的起义。次日法军前来镇压，在未经审判的情况下将所有携带刀具的市民逮捕并进行集中枪决。处决在马德里多地进行，普拉多大道、太阳门广场和阿尔卡拉门等地都响起了枪声。画中场景是位于普林西比皮奥山

《处决》

The Executions

作者 / 弗朗西斯科·何塞·德·戈雅 - 卢西恩斯特

尺寸 /268 cm×347 cm

分类 / 布面油画

年份 /1814

的处决点。凌晨4点的马德里天色如墨，衣冠楚楚的法军对手无寸铁的民众进行了残杀。这一晚对西班牙人民来说是黑暗的，月色照亮了无所畏惧的民众，这些义士像光明照亮了黑暗。戈雅目睹了这场惨剧，直到6年后法国侵略者全面退出西班牙，他才有机会拿起笔将记忆中的场景描绘下来。

为什么说《处决》是
超越美术范畴的存在？

《处决》画面整体色调偏昏暗，营造出了"排队枪决"的恐怖氛围。画作的主角不再是戈雅经常服务的权贵而是不知姓名的底层市民，他们为维护国家主权奉献出了生命。这悲壮的主题展现出西班牙人的爱国主义精神，画家将驱逐法国入侵者的胜利归功于每一位普通市民。

戈雅着重刻画了义士们的脸，他们的表情或坚毅果断，或惊慌失措，多人双手捂面，充满了绝望与恐惧。成排的法军端着枪并且背对观看者，这个角度省去了画家对他们样貌的描绘，这好像是戈雅为谴责这种非人道行为而刻意为之。士兵们看上去就像是一堵无法穿透的"死亡之墙"，让人感到紧张而压抑。

平民中一位穿着白衬衫的男人显得尤为突出，这是全画色彩最明亮之处，它既突出了枪杀的主题，又把恐怖气氛渲染到了极点。白衣男子双膝跪地，双手举向空中，他放弃了反抗但依然逃不掉被屠杀的命运。戈雅从侧面向民众昭示不要对侵略者充满幻想，大家只能选择抗争到底。他身上的衬衫作为画中光源中心被照耀得光辉灿烂，在黑夜中这是希望的象征。他的身边就是殉难者的尸体，遍地流淌的鲜血触目惊心，宝贵的生命就这样以残忍的方式结束了。

"面对他们，我们见证了肢体语言表现的一出枉然的悲剧，一出绝对无力的悲剧。这种枉然的意志无力扭转死亡的方向。而戈雅让我们事先预感到死亡无法触及，也无法摧毁这种意志。这是戈雅笔下一种永生的意志。……画面展现的是一个卑微的人物，姓名和身份没世无闻。我们不得不更加关注最为基本的价值，关注最为普遍的与生命不可分割的自由。"（瑞士文艺批评家、日内瓦学派泰斗让·斯塔罗宾斯基）

弗朗西斯科·何塞·德·戈雅-卢西恩特斯

Francisco José de Goya y Lucientes

1746—1828

画面中法国士兵的衣衫和远处夜色相交融，它们奠定了画面的基调，但人性才是最黑暗的。此外，法军制服的色彩与西班牙平民服装的颜色十分相近，画家好像是为了向观众传达士兵也是由底层百姓组成的这一点，他们同样是被摆布的、掌握不了自己命运的棋子。

《处决》是戈雅最著名的作品，这是一幅具有重大意义的画。时至今日，西班牙中小学都会组织学生到普拉多博物馆参观，此作品前总是聚满了人群，它的存在已经超越了美术的范畴，它是为了纪念那些为保卫国家而前赴后继的人们，是西班牙民族精神的体现。

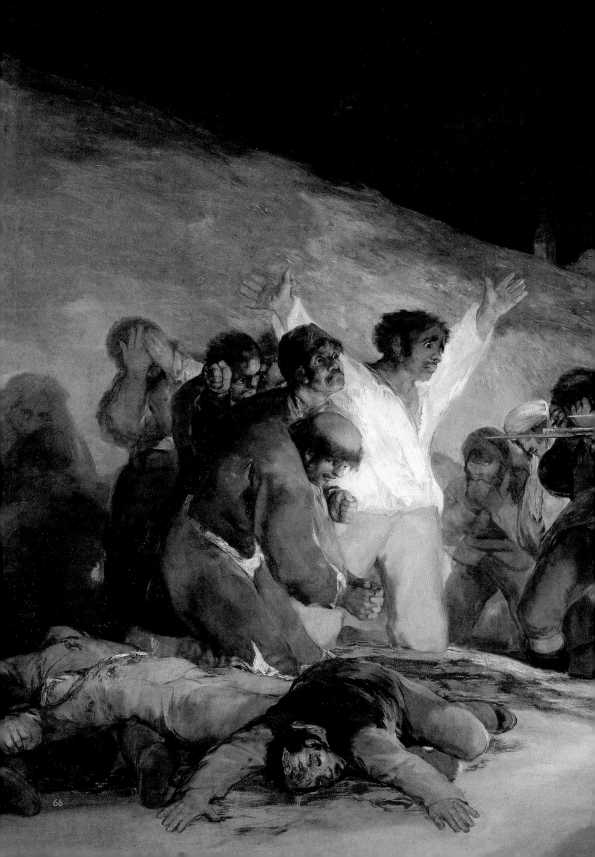

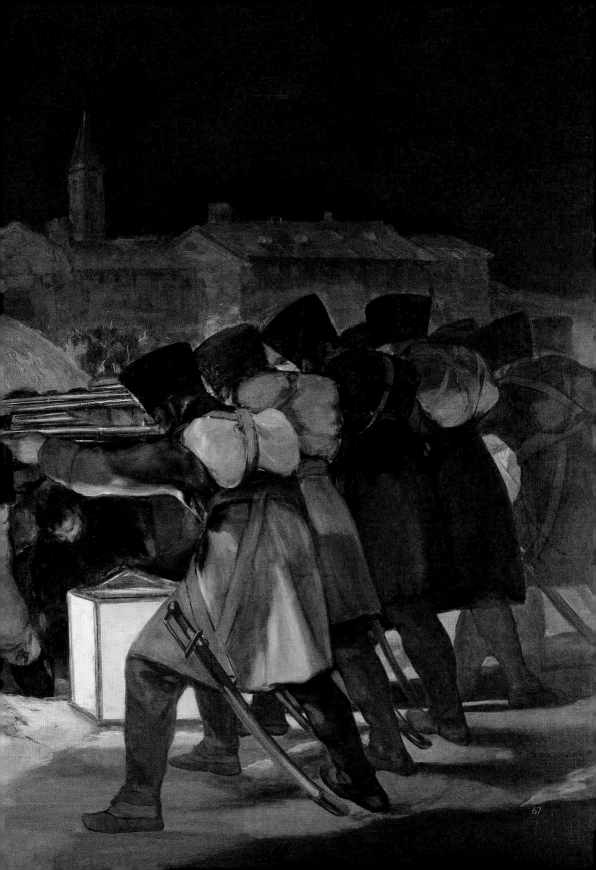

《受难》

纪念耶稣死亡与复活
的节日"圣周"

1460年,胡安·德·弗兰德斯出生于现属比利时的弗拉芒地区。这位神秘的画家在进入卡斯蒂利亚女王伊莎贝拉一世的宫廷前,其身世是未知的。他从1496年开始持续8年担任专职为女王服务的宫廷画师,其间作品主要以皇室成员的肖像画为主。

女王去世后,胡安·德·弗兰德斯开始应客户要求大量创作宗教题材作品,《受难》就是他专门为瓦伦西亚大教堂的主祭台所作的。1944年这幅画被一名政治家买下作为私人收藏,直到2005年西班牙一家建筑集团购得此画并捐赠给了普拉多博物馆。当时西班牙政府鼓励企业捐赠艺术珍品给国家以享受税费优惠政策,由此这幅消失百年的佳作才重新回到公众视野。

画作取材于《圣经》故事中的"耶稣受难日"。罗马总督有一个惯例,在处死犯人前会询问民众们的意见,如果众人提出释放就可将囚犯释放。当时耶稣与另一名叫巴拉巴的死刑犯被绑在十字架上,耶稣在犹太教

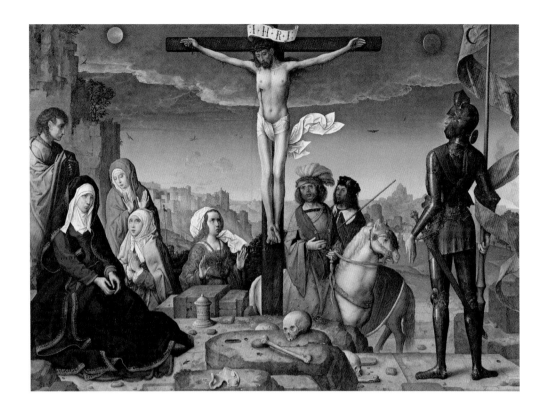

祭司长的挑唆下被处以死刑。耶稣被钉在十字架上，双手和双脚都被铁钉贯穿。这是对耶稣的羞辱，当时只有罪大恶极的囚犯才会被处以这种刑罚。传说3天后，耶稣死而复生，许多人在40天内声称曾在以色列的南北两省见过耶稣，大家由此开始相信他是神的事实。

此后耶稣蒙尘这天便被称为受难日，从受难日到复活节的这一周又称"圣周"，其主题是基督耶稣的死亡和复活，时至今日它还是西班牙最重大的节日之一。每年四月，西班牙各地民众会换上传统宗教服装加入游行队伍之中。一名手举着巨大十字架的信徒会站在队伍的前列，后面四人抬着基督耶稣的棺椁，游行队伍则会边走边停，并哼唱基督教的歌曲来纪念他。

《受难》

The Crucifixion

作者 / 胡安·德·弗兰德斯

尺寸 /123 cm×169 cm

分类 / 板面油画

年份 /1509—1519

构图透视的近大远小
与颜色的深浅搭配造就完美作品

画家根据自13世纪以来确定的构图原则将十字架上的耶稣置于画面上最醒目的
中心位置。耶稣悬在空中，双臂张开，双腿并拢，姿势如同即将升天的神灵一般，
或许他至死都想让所有人在他的羽翼下得到庇护。耶稣的性格是宁折不弯的，他
的身体沿着十字架垂直悬挂，笔直的双腿至死也没有弯曲。西方神话传说中的这
点或许与中国类似，神仙"驾鹤西去"，天地必生异象，画面上的天空呈现出神秘
的蓝绿色，而无数鸟类因感知到异象在空中盘旋。

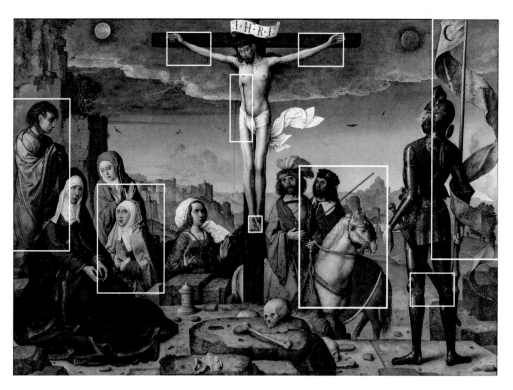

在这幅画中，胡安·德·弗兰德斯采用了仰视的角度描绘整个空间，让我们联想到意大利画家安德烈亚·曼泰尼亚的惯用构图方式和意大利艺术对弗兰德斯的深刻影响。画面中的所有人物几乎被安排在一条直线上，组成具有纪念碑性质的整体。画家巧妙地通过其他人物各不相同的姿势与错落的布局，形成一个半圆形，突出了十字架上的耶稣。

塑造画面的层次感常用两种方法：第一种是根据构图透视的"近大远小"原则将物体进行科学地分布；第二种是利用画面颜色的深浅搭配，让人眼产生错觉以达到同样效果。例如在同水平线上，相同大小的白色物体就比黑色的显大、显近，这样能映衬出画面的"纵深感"。画家将这两种手法运用得淋漓尽致，前景选用稍浅的土黄色与背景略深的绿蓝色搭配，又将背景中的城堡与群山画得稍小，两种手法的完美结合，塑造出了画面与观看者的距离感。

画面中散落各处的红色才是点睛之笔，耶稣喷血的伤口，耶稣的信徒圣约翰、马利亚（革罗罢之妻）和罗马总督身披的红袍，士兵手持的红条旗，这些红色让略显平淡的画面多了一丝亮色，也使各种人物被区分开而不至于混在一起。此外，这几抹红色仿佛来自耶稣身上的伤口，是伤口的红色从画面中心逐渐扩散到两边。画家希望以此让画面与观众产生情感沟通。

此画另一个打破常规之处是，胡安·德·弗兰德斯在刻画圣母形象时与其他弗拉芒画家不同，圣母并没有按照惯例晕倒在地，而是保持着克制。身穿墨绿色长袍的圣母，失魂落魄地坐在画面左侧的大石头上，她脸上布满了泪水，悲痛到如同失去知觉。在画面前景的石台上放有一个头骨和一根腿骨，传说这些骨头是亚当的，他被安葬在了基督十字架所在的各各他山。耶稣降临人间就是为了帮亚当、夏娃赎罪，现在他又为他们的后代所杀，看来真是冥冥之中自有因果。

《圣母无原罪》

配色精准，
装饰画大师和色彩大师合体

出生于威尼斯的意大利著名艺术家乔凡尼·巴蒂斯塔·提埃坡罗被称为18世纪最后一位巴洛克绘画大师。至16世纪，曾经风光无限的威尼斯画派在经历了近200年的辉煌后开始人才凋零，乔凡尼被公认为该画派最后一位"拿得出手"的大师。他继承并发展了画派前辈对色彩的运用方法，他的颜色就像经过电脑配色一样精确。

乔凡尼不满足于只刻画服饰奢华、表情麻木的历史人物，他认为赋予画中人物情感才能体现出艺术的精髓。乔凡尼对画面明暗的掌控力已经达到了无懈可击的地步，他的画面总像是运用了反光板一样明亮，空灵的感觉给人一种画中所绘曾真实发生过的错觉。

与许多出身世家大族的艺术家不同，乔凡尼只是一位普通船长的儿子，但威尼斯海运的繁荣使他衣食无忧并有机会跟随名家学画。从小就立志成为画家的乔凡尼先是师从于威尼斯本地装饰画大师格雷戈里

《圣母无原罪》（又名《圣母怀胎》）

作者／乔凡尼·巴蒂斯塔·提埃坡罗　　尺寸／281 cm×155 cm　　分类／布面油画　　年份／1767—1769

The Immaculate Conception

奥·拉札里尼，后因对提香的崇拜而大量模仿提香的作品，并从中领悟了提香对绘画的独到理解。

他的用色比提香更浅，如果说提香喜欢用浅红色为画面打底，那么乔凡尼则酷爱用淡金色做基础色调。成名后的乔凡尼曾为当世名人德国维尔茨堡主教和西班牙国王卡洛斯三世工作过，这段经历使他的声望远播欧洲各国。乔凡尼是一位善于学习的人，他将拉札里尼的装饰画风格与提香的色彩融合成为自己的东西，后人认为他把装饰画推到了一个新的高度。

开创了小清新的绘画风格

此画是乔凡尼应西班牙国王卡洛斯三世之邀专门为阿兰胡埃斯的圣帕斯夸尔皇家修道院所作的祭坛画。"圣母无原罪"是宗教绘画艺术中极为常见的主题。画中圣母身穿白色长袍，披着蓝色斗篷，宁静而庄严地站在蓝绿色的星球之上。圣母脚下踩着口含苹果的毒蛇，后者似乎随着欲望的增长已经进化出了恶龙的脸，难道这就是当初引诱亚当、夏娃吃下禁忌之果的那条毒蛇？亚当、夏娃的经历被移植到圣母的身上，但圣母成功粉碎了毒蛇的罪恶想法。

化身白鸽的圣灵为圣母玛利亚戴上由十二星宿组成的王冠。圣母代表了天主教会，表示他们并不会被欲望迷惑并终将带领人们走向光明。画中还有一些精彩的小细节，例如手持百合花枝的天使、倾斜的棕榈树、插入云层的玫瑰和镜子，它们的存在让略显枯燥的画面多了一丝烟火气。

与16世纪西班牙绘画大师埃尔·格列柯的同题材作品对比，乔凡尼的整幅画面带

有淡淡的珍珠色，这种略带"小清新"的风格似乎更养眼一些。他对线条的运用更轻松、平滑，用色也更丰富和柔和。已有身孕的圣母站在金色天空中，《圣经》记载孕育耶稣使她可以提前获得救赎，这些光芒就是神圣的象征。

乔凡尼是运用浅色的高手，他善于在同色系中进行调配，在色差不大的情况下营造画面的明暗关系，不使用强烈的颜色对比也能塑造出画面的立体感。他的作品让人感到生活充满了阳光，这种轻快、华丽且精致的风格使他被认为是洛可可绘画的开山鼻祖之一。

在对天使表情的描述方面，如果说格列柯对表情的描绘只是一笔带过，那乔凡尼则是表现得细致入微。画面中那略带怨气的小天使像极了正在生气的孩童，端庄的圣母则像是位充满耐心的母亲。

这幅祭坛画被安置在圣帕斯夸尔皇家修道院后不久便被安东·拉斐尔·门斯的同主题作品取代，后者的新古典主义风格更符合新任君主查理三世的品位。乔凡尼的这幅《圣母无原罪》在1827年进入普拉多博物馆，现在这幅绘画珍品终于不用再迎合某位权贵的品位，它以自己的独特魅力吸引着无数观赏者。

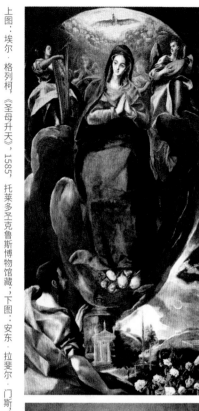

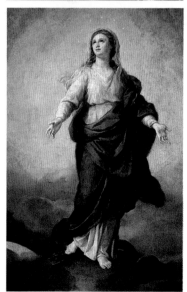

上图·埃尔·格列柯，《圣母升天》，1585，托莱多圣克鲁斯博物馆藏。下图·安东·拉斐尔·门斯，《圣母无原罪》（局部），18世纪，普拉多博物馆藏。

《维纳斯、阿多尼斯和丘比特》

为什么说卡拉奇和卡拉瓦乔是死对头？

来自著名艺术世家卡拉奇家族的安尼巴尔·卡拉奇1560年出生于意大利的博洛尼亚，由卡拉奇三兄弟创立的博洛尼亚美术学院在画坛极具影响力。当时的博洛尼亚不仅是罗马教皇国的第二大城市，还是一个资产阶级新兴城市，人们生活富足、热爱艺术，创作环境极为优越。博洛尼亚一时间成为文艺复兴时期的艺术中心城市，曾有大批画家来美术学院工作和学习。

说到安尼巴尔·卡拉奇就不得不提卡拉瓦乔，他们的绘画理念几乎完全相反。卡拉奇倡导人们遵循古典主义的绘画理念，例如运用拉斐尔式的优美线条、米开朗琪罗式的解剖结构等"老概念"；卡拉瓦乔则提倡具有生活气息的现实主义，希望使宗教题材作品世俗化，鼓励人们大胆怀疑和批判社会。两人的对立表面上是艺术理论的对立，实质上是保守派与新思潮派之争。

卡拉奇的成功离不开家庭环境的熏陶与坚持不懈的努力。他曾游历威尼斯、罗马、佛罗伦萨等城市，遍

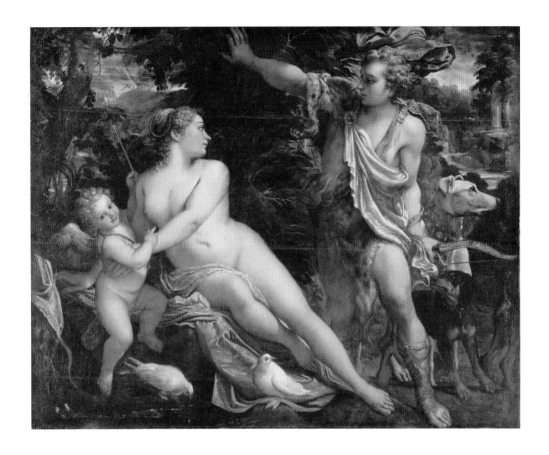

访各地名家，与他们切磋技法。虽然他与意大利文艺复兴美术三杰并不处于同一时代，但从他的作品中能发现许多大师的影子，例如米开朗琪罗式的雕塑人体、拉斐尔式的精准造型、提香式的浓郁色彩等。他将前辈们的技法融会贯通，进一步将文艺复兴时期的绘画推向更高峰，并使得博洛尼亚成为能与威尼斯、罗马、佛罗伦萨分庭抗礼的欧洲艺术中心。

画中主题来源于希腊神话，英俊的阿多尼斯在打猎时失手射中了正带着儿子玩耍的维纳斯。箭矢射中维纳斯的胸部，当她拔下箭头时看到了阿多尼斯，目光交会间两人一见钟情。此后两人

《维纳斯、阿多尼斯和丘比特》

Venus, Adonis and Cupid

作者 / 安尼巴尔 · 卡拉奇

尺寸 /212 cm×268 cm

分类 / 布面油画

年份 /1590

成为情侣并时常一同在林中狩猎。但一次狩猎时阿多尼斯不幸被野猪杀死，维纳斯为了表达对阿多尼斯的思念，将他的血液化作一朵朵盛开在山中的鲜花。

卡拉奇的哪几招是在向三大师"抄作业"？

画中丘比特和维纳斯的身体向右倾斜，而阿多尼斯则略向左倾，这样左右呼应，使得画面整体动态呈现得十分自然。此外，维纳斯母子都是裸体的，美神胸口的箭伤还清晰可见，而作为猎人的阿多尼斯左手持弓箭，外罩充满野性的兽皮，内搭质感顺滑的黄衫，淡蓝色的斗篷飞扬飘逸在空中，整体形象潇洒至极。阿多尼斯和维纳斯两人四目相对，或许他们都为相遇而感到兴奋。一旁的丘比特则手拿箭矢并用手指向母亲胸部的伤口，他面带微笑地看着我们，仿佛想与观众一起分享这个"八卦故事"。

卡拉奇还原了米开朗琪罗式如雕塑般的人体美感，阿多尼斯身上发达的肌肉正符合古希腊雕塑中男性的身体特征。他还从提香的画中学会了如何描绘女性裸体以及在背景中提取景观元素。此外，画家对人物形象的精准塑造则是继承了拉斐尔的风格，画中三人的头发都保持着古典形象中的金色卷发。画家对背景描绘得非常详细，包含树木、河流、岩石和罗马遗迹。画面右上角的遗迹和池塘仿佛将森林撕开了一个口子，这为画面提供了更多视野和深度。

作品中包含的信息量非常大。例如，画家用松散的笔触将阿多尼斯的右腿刻画得模糊不清。而为了凸显神的高贵地位，他又专门选用金色来描绘阿多尼斯脚上的鞋与手中的弓箭。此外，维纳斯的脚下是象征爱情的白鸽，其中一只在东张西望，

另一只在低头喝水。阿多尼斯带着三只猎狗，其中有一只多半个身体处在画幅外，
画家想以此来表达真实场景比描绘出的场景要大得多。

卡拉奇在笔触的使用上张弛有度，这种松紧交替的描绘手法可以将人物和背景完
美地融为一体。另外，画中的点睛之笔是维纳斯身下的红裙和灰猎狗颈部的红项
圈，它们在黄绿两色为主旋律的画面中成为最鲜艳的部分，从而缓和了视觉上的
枯燥感。

米开朗琪罗，天顶壁画《创世纪》之《创造亚当》，1508—1512，梵蒂冈西斯廷礼拜堂藏。

提香，《沉醉在爱与音乐中的维纳斯》，约 1555，普拉多博物馆藏。

拉斐尔，《圣家族》，约 1517，普拉多博物馆藏。

《三美神》

鲁本斯用画作表达了对两任妻子的爱恋

鲁本斯人生的最后10年一直住在比利时的安特卫普，潜心研究个人特色绘画，此阶段他最具代表性的作品就是这幅《三美神》。画家视它为珍宝，一直保存到去世。

在第一任妻子去世4年后，鲁本斯与比自己小37岁、出身丝绸商人家庭的海伦娜结婚。这位年轻美丽的女子是他生命晚期最主要的灵感来源。辞去外交官职务的鲁本斯赋闲在家，他有了更多时间去思考和总结人生。在远离了官场的钩心斗角后，他更注重家人带来的温馨陪伴。鲁本斯很感激现任妻子对他生活起居的照料，也时常会想起年轻时与原配夫人共同成长的时光。他希望将生命中最重要的两个女人同时放入作品中，于是这幅《三美神》诞生了。他以第二任妻子海伦娜为原型创作出左侧的女神形象，右边的女神则是凭借记忆画出来的亡妻伊莎贝拉的写照。这幅画展现出鲁本斯对爱情和青春的留恋，在创作完《三美神》的5年后，他便因慢性痛风引起的心脏病过世，享年63岁。

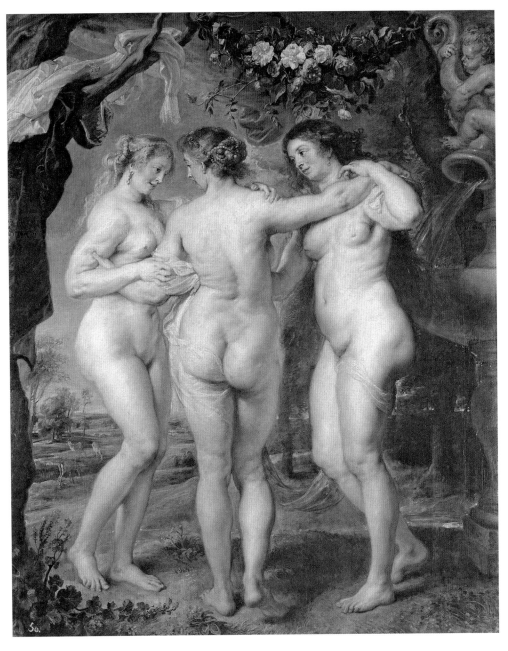

《三美神》　　The Three Graces

作者 / 彼得·保罗·鲁本斯　　尺寸 /220.5 cm×182 cm　　分类 / 板面油画　　年份 /1630—1635

鲁本斯少年时曾在一所拉丁文学校学习，这使他有机会大量阅读古希腊罗马文化的原著，其中三美神就是让他印象深刻的一段希腊神话。画中女子是宙斯的三个女儿，她们从左到右分别是：荣耀女神阿格莱亚、美惠女神塔莉亚、欢乐女神欧佛洛绪涅。在接受过文艺复兴人文主义教育的鲁本斯心中，也许他的妻子们才是独属于他的"女神"。

为了使画面流畅并闪闪发光，画家把树脂混入到颜料中。健康的女性形象配合着富有生命朝气的大自然组成了这幅朝气蓬勃的作品。

同题作品不同风格，两位大师隔空比拼？

为什么说文艺复兴是美术史上最辉煌的年代？因为那时候人们的思想和绘画手法的发展就像是坐上了火箭，直上云霄。拉斐尔曾在1504年以同一题材创作出《美惠三女神》，从这两幅作品中我们可以看出文艺复兴时期的美术到底经历了哪些变化。

在鲁本斯的作品中，所谓的三美神好像并不是那么完美，人物身材臃肿、体纹明显、相貌平平，并且其中两位画的还是他妻子的模样，这难道不是对美神的亵渎吗？他笔下的女神取材于世俗妇女的形象，并没有刻意修饰得高挑美丽，未经神化的普通女性让神话题材充满了烟火气，更贴近世俗生活。她们好似彻底放下了神的包袱，简单地因舞蹈而旋转着。

拉斐尔作品中的女神是真的美不胜收！身材匀称且年轻有活力，发型更是"一丝不苟"。女神们保持着端庄，手拿苹果提醒着女性不要重蹈夏娃的覆辙。其中一人背

对观众展现出完美的侧脸轮廓，另外两人面向观众并分别看向手中的苹果，三人的手臂挨在一起相互支撑。

拉斐尔画的人物更符合神完美的形象，鲁本斯笔下的女神则更像生活中的普通人。他们创作的根本目的不同，拉斐尔是为了宣扬宗教教义，鲁本斯则更多是借神话抒发内心对妻子的爱。由此可以看出在鲁本斯时代，人们的思想和社会风气已经大大开放。《美惠三女神》的背景稍显单调，可能因为神住的地方是不生长人间植物的。文艺复兴前期，连人都还没得到重视，更别说自然了。《三美神》的背景中则是植物繁茂，一派生机勃勃的景象，这是典型的巴洛克风格。

鲁本斯是典型的巴洛克画家，笔法洒脱自如，整体感强，他将文艺复兴时期高超的绘画技巧和人文关怀相结合，塑造出充满着欢乐人生氛围的画面。作为提香的崇拜者，他的作品色彩丰富、对比鲜明，总是让人赏心悦目。

鲁本斯死后，26岁的海伦娜打算烧掉此画以发泄她的妒恨，幸亏法兰西红衣主教黎塞留以高价买下才挽救了这幅画。1666年它被西班牙皇室收藏，200多年后它来到了普拉多博物馆展现在大众面前。时至今日，欧洲女性还以画中女性健康的形象为美，并坚持最真实的自己才是最美的。

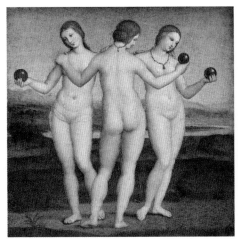

拉斐尔，《美惠三女神》，1504，巴黎尚蒂依孔代美术博物馆藏。

鲁本斯，《鲁本斯与妻子海伦娜及儿子弗朗斯》，约1635，纽约大都会艺术博物馆藏。

《萨图恩》

病痛折磨和国家动荡，
让戈雅的作品如此恐怖

《萨图恩》是西班牙国宝画家弗朗西斯科·戈雅晚年创作的"黑色绘画"系列中最为著名的一幅，它以阴暗恐怖著称。画中描绘的是罗马神话中的萨图恩为防止儿子们争权夺位而将他们吃掉的场景。最后一个孩子朱庇特（宙斯）被母亲藏了起来，她用一块裹着尿布的石头骗过了萨图恩。长大后的宙斯将父亲击败，强迫他吐出腹中的兄妹，最终成为众神之王。

画家对题材的选择和描绘的手法与所处时代背景和自身的悲惨遭遇息息相关。晚年的戈雅双耳失聪，私生活的不检点让他疾病缠身，曾经风流倜傥的画家变得极为落魄。而大的政治背景是，刚刚摆脱法国统治的西班牙又迎来了昏君费尔南多七世，他的残酷统治使得南美洲殖民地纷纷独立。同时，西班牙本土自然灾害严重，社会动荡，民不聊生，那个曾经不可一世的帝国逐渐分崩离析。戈雅将对生活的不如意和对政府的失望发泄到了这幅让人毛骨悚然的作品中。

《萨图恩》 *Saturn*

作者／弗朗西斯科·何塞·德·戈雅－卢西恩斯特　尺寸／143.5 cm×81.4 cm　分类／布面油画　年份／1820—1823

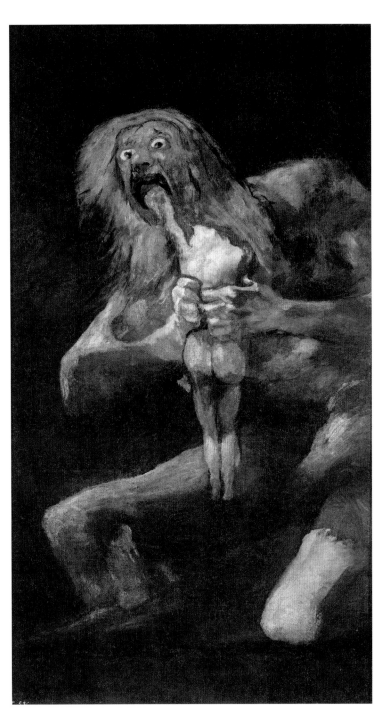

鲁本斯，《萨图恩吞噬其子》，1636—1638，普拉多博物馆藏。

萨图恩表情狰狞，他紧紧抓住儿子血淋淋的身体，手指深深嵌入肉中并大口地撕咬着。这哪里是神，分明是来自地狱的恶魔！戈雅借萨图恩的形象来讽刺君主费尔南多七世对百姓的残害，隐喻他毁掉的正是自己的未来。另外，也有学者分析这个魔鬼可能是象征折磨画家已久的病痛。

戈雅在新购别墅的五个房间内分别画下了14幅黑暗诡异的作品，在创作完《萨图恩》一年后，戈雅辞去了宫廷画师的职务并前往法国的波尔多疗养。他在1828年4月16日于波尔多去世，其遗体于1900年运回西班牙。

戈雅去世半个世纪后，他的房舍被德国银行家弗朗德里克·埃米尔购买下来，埃米尔聘请西班牙绘画修复大师萨尔瓦多·马丁内斯将墙上的壁画转移到了画布上。经过精心修复，它们于1878年在巴黎世界博览会上首次公开展出。

"老夫聊发少年狂"，为什么晚年的戈雅画风更犀利？

荷兰大画家鲁本斯也创作过同主题作品，从两幅画的对比中可以发现两人描绘手法的区别。鲁本斯画中的

萨图恩手拿武器，身披衣物，至少还保持着人的模样。戈雅笔下的萨图恩则彻底失去了人性特征，表情、形体、肌肉都刻画得极为扭曲，他口中的血亲骨肉也仅是一顿简单如果脯的美餐而已。

两人的笔触运用也不同，鲁本斯通过细致的勾勒，追求真实的人体形态和肌肉纹埋；戈雅则用十枯如木纹般的线条"刷"出了体态扭曲的萨图恩。鲁本斯画中的萨图恩站在云雾缭绕的背景中，时刻提醒着人们他还是神；在戈雅笔下，萨图恩则成了纯粹的恶魔，这种"半虚半实"的形象让人更加觉得毛骨悚然。

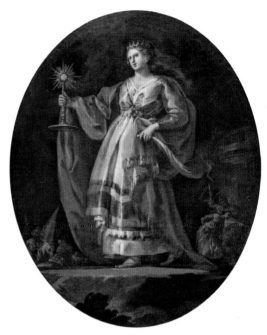

戈雅，《圣巴巴拉》，约 1772，普拉多博物馆藏。

戈雅的创作激情并没有因年迈而消退，帝国的衰落以及满目饥荒、惨苦的景象重塑了他的世界观，他决定跳出宫廷华丽的"舒适圈"而转头去探索人性的阴暗面。与早期的"正能量"作品《圣巴巴拉》相比，老年的他画风更直接，笔法更洒脱，色彩极为黑暗。他抛开了对圣人的歌颂，各种对人性的隐喻、讽刺跃然于纸上。

戈雅一生画风多变，好像任何风格他都能驾驭，从早期巴洛克式画风到后期类似表现主义的作品，他的一生都在不停地探索和学习，是美术史上承前启后的过渡性人物。19世纪以后的很多画家都受到过戈雅的影响，最著名的是莫奈和毕加索，戈雅因天马行空的想法和光怪陆离的描绘被认为是当代艺术的先驱。在毕加索还没有出生的年代，戈雅也许才是那个最与众不同的人。

《路西塔尼亚人首领维里亚托之死》

为何说新古典主义是
洛可可的死对头?

何塞·德·马德拉佐是19世纪西班牙新古典主义代表人物。新古典主义产生于18世纪末,它强调理性、典雅且画风严谨,经常选取历史事件为主题,以重振古希腊、古罗马的艺术为信念,重视构图的完整性和雕塑般的人物形象。

马德拉佐与新古典主义有着妙不可言的缘分,他曾与格雷戈里奥·费罗一起在皇家圣费尔南多美术学院进修,后者是德国新古典主义先驱安东·拉斐尔·门斯的学生,在朝夕相处中,新古典主义的理念对马德拉佐产生了潜移默化的影响。19世纪时欧洲的艺术中心从罗马转移到巴黎,他曾前往巴黎跟随新古典主义画家雅克-路易·大卫学习了三年绘画。这段经历使他确立了自己的风格,即强烈的明暗对比和严谨写实的构图。随后他又前往罗马的圣卢卡学院学习古典艺术,并将意大利先进的教学方法带回了西班牙。

不同于其他拜师学艺的画家,马德拉佐是标准的学院派,他致力于推动美术教育的系统化,在其任职皇家圣费尔南多美术学院期间建立起了完整的教学体系,该校由此培养出了大名鼎鼎的达利和毕加索。他还是普拉多博物馆的首任馆长,在职期间整理并丰富了馆藏,使得许多优秀作品得到保护。

他将子孙后辈也培养得非常成功。两个儿子弗雷德里克·德·马德拉佐和路易

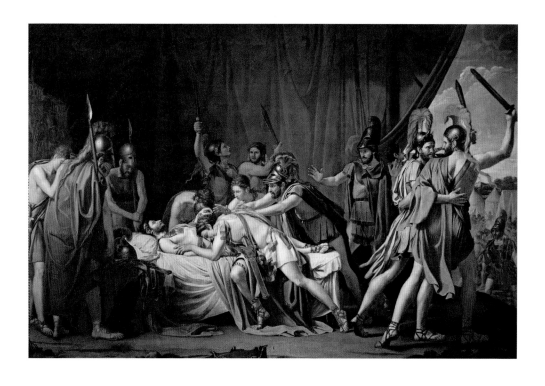

《路西塔尼亚人首领维里亚托之死》

The Death of Viriathus, Chief of the Lusitanians

作者 / 何塞 · 德 · 马德拉佐

尺寸 /307 cm×462 cm

分类 / 布面油画

年份 /1807

雷蒙多 · 德 · 马德拉佐,《恶作剧模特》,约
1885,马拉加卡门 · 蒂森博物馆藏。

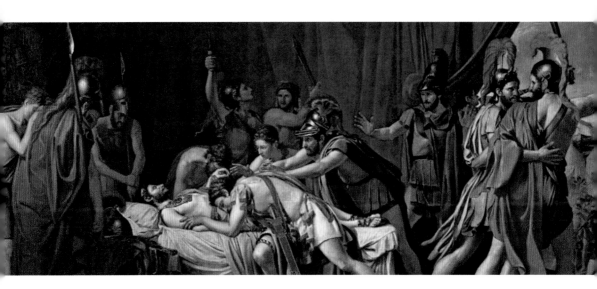

斯·德·马德拉佐以及孙子雷蒙多·德·马德拉佐都是享誉欧洲的大画家。因此，马德拉佐家族被公认为19世纪西班牙最知名的艺术世家。

画家用"绿色幕布"将历史故事
搬上了"剧院舞台"

此画讲述的是公元前139年，路西塔尼亚人首领维里亚托带领民众抵抗罗马侵略者的故事，维里亚托维护了伊比利亚半岛的独立统一，却因被叛徒出卖而惨遭杀害。这幅作品创作于1807年，同年拿破仑入侵西班牙，国王卡洛斯四世流亡意大利。画家借古喻今，以历史上的英雄事迹来点燃民众的爱国热情，号召人民驱逐侵略者，保卫国家。

已死去的维里亚托躺在床上，部下们难掩悲伤，扑在他身上哭泣。左侧的士兵们怀抱长枪，默默拭干脸上的泪水。后面的将士们则高举武器，誓与敌人决一死战。画面右侧出现的就是那两个刺杀维里亚托的叛徒，他们结伴走向营外去通知罗马军队。史书中记载，他们因背信弃义而被罗马人鄙视和唾弃。

作品构图极为巧妙，维里亚托和他的士兵们位于一块凸起的平台之上，罗马军队则位于低处，不同高度的水平线塑造出画面的层次感。背景中一块巨大的绿色幕布堪称最精彩之处，它不仅清晰地交代出画面的明暗关系，而且营造出了宛如剧院舞台般的观看效果。它的存在将画面分出了主次，并让观众的视觉重心左移，使大家的视线集中在去世英雄的身上。绿色的幕布貌似还有另一层含义，即英雄虽然"落幕"了，但反抗真的会结束吗？

画面右侧的"留白"，不仅为观众提供了视觉消失点，而且能有效地避免全图色调过暗。好像有一束追光打在了维里亚托的身上，画家用淡黄色的甲胄、橙色的披风、白色的床单这些浅色物体让他成为画面中色彩最明亮之处，他在略显昏暗的画面中显得闪耀夺目。

表情各异的众多人物在整个画面中排列整齐，分布匀称，动作协调，创造出和谐的视觉节奏。这是一幅典型的新古典主义作品，人物形象如古希腊雕塑般健美，题材具有重大历史意义，构图完整清晰，色彩对比强烈。

《纺纱女》

不过是一场普通的纺织比赛，
雅典娜为什么恼羞成怒？

如果说塞万提斯的小说代表了西班牙最璀璨的文学，那么委拉斯开兹的作品则象征着伊比利亚最优秀的绘画。委拉斯开兹是文艺复兴后期最伟大的画家之一，他用画笔为帝国"开疆拓土"，为西班牙"软实力"的输出做出了不可磨灭的贡献。

画家在人生的最后五年创作出这幅神秘而有趣的作品。职业生涯末期，他热衷于创作考验智力的绘画，总能用非凡的叙事能力赋予作品深意，《纺纱女》一经问世便引起轰动。

作品主题来自希腊神话。少女阿拉克涅认为自己的织布技术比发明纺织机的雅典娜还要高超，她天天嚷嚷着要与雅典娜一比高低。雅典娜得知后便化身为老妇人向阿拉克涅提出忠告："你若想要比试，可以去找你的人类同胞，千万不要想着与神一争高低。"但心高气傲的少女却执意要求进行比试，并故意在作品（挂毯）中融入了神祇们的风流秘事。阿拉克涅最后被恼怒的雅典娜变成了蜘蛛。

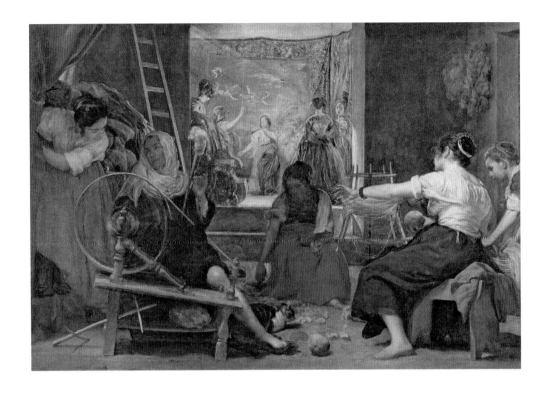

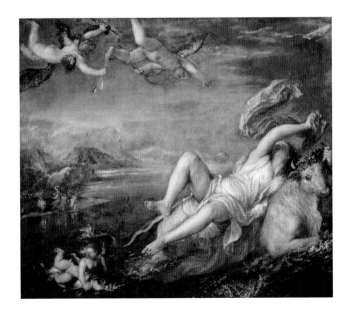

《纺纱女》
（又名《阿拉克涅的寓言》）

The Spinners
(Also Called the Fable of Arachne)

作者 / 迭戈·罗德里格斯·德·
席尔瓦·委拉斯开兹

尺寸 /220 cm×289 cm

分类 / 布面油画

年份 /1655—1660

提香，《劫夺欧罗巴》，1559—1562，
波士顿伊莎贝拉嘉纳艺术博物馆藏。

画中取景自一间委拉斯开兹曾拜访过的壁毯工厂，他利用世俗人物形象塑造出车间女工忙碌的场景。画中左侧操作纺织机、头戴白巾的妇人正是女神雅典娜，而右侧身穿白衣、侧身做挂毯的则是阿拉克涅。作品分为前后两个部分，前景中的五位女工正在忙碌地纺织，后景中展示间内另外五位衣着华丽的贵妇正在对挂毯进行点评。

据说，阿拉克涅率先完成了比赛并将挂毯挂在展示间，但其作品内容激怒了身为宙斯女儿的雅典娜。挂毯上编织的是提香名作《劫夺欧罗巴》。传说腓尼基王国的公主欧罗巴长得倾国倾城，宙斯因贪恋她的美貌化身为公牛混在牛群中，趁公主骑上牛身时把她带到了克里特岛。少女此举是对主神宙斯的讽刺，更是对神圣权威的挑战。

画面中到底有几个世界？

鲁本斯在1628年也曾以提香作品为灵感创作过《劫持欧罗巴》。后世许多艺术评论家猜测委拉斯开兹把鲁本斯的画作为后景中的一部分就是希望能与两位前辈进行一场隔空比拼。也许阿拉克涅正代表了画家自己，雅典娜则是前辈，谁又不希望能战胜"神"而登上最高峰呢？

画中许多细节体现着画家细腻的心思。他通过局部模糊的手法来描绘纺织机后雅典娜的衣裙，由此迂回地烘托出织轮的运动感。雅典娜虽然乔装成了妇人，但画家将她的腿刻得光亮柔滑，间接展示出神的完美胴体。画面正中一位形象模糊的女子蹲在地上，她的存在起到了区分前后景的作用。后世学者认为这位看不清脸的女性是印象派技法第一次问世。阿拉克涅身穿的白色衬衫则是全图色彩最明亮之处。因为画面亮度从右到左递减，据此分析出阳光是从右侧照进屋内的。

后景展示间内一位女士头戴独属于神的头盔，另一位则正注视着忙碌的织布女工们。难道她们真的来自另一个世界？展示间难道就是天堂？关于前后景所代表的到底是不是两个世界，学者们至今争论不休。也许画家只是为辛勤劳作的工人鸣不平，表明她们流再多的汗水也不过是为了满足权贵们的享乐。

《纺织女》是欧洲绘画史上第一幅展现劳动工人风采的作品，在提倡人文关怀的文艺复兴时期具有重要的意义，画中主角终于从权贵变成了普通工人。委拉斯开兹打破了艺术只为贵族阶级服务的壁垒，用平民的生活场景来歌颂劳动者并因此扩大了艺术的欣赏阶层。画家虽然身为宫廷画师，但是他希望自己的作品能与西班牙人民紧密联结在一起。这幅与《宫娥》齐名的作品于1819年进入普拉多博物馆，与公众见面。1961年，《纺织女》诞生300年之际，欧洲著名策展人哈维尔·波尔图斯·佩雷斯邀约众多当代画家齐聚普拉多博物馆，为这幅画举办了特展。

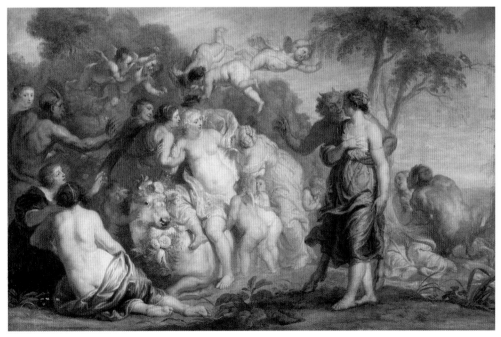

鲁本斯，《劫持欧罗巴》，私人收藏。

《贵族胡安的梦想》

一场梦给塞维利亚带来
最古老的教堂

《贵族胡安的梦想》是穆里罗为塞维利亚最古老的教堂圣玛利亚·布朗卡犹太教堂创作的四幅作品之一。这座教堂曾在教皇亚历山大七世的建议下于1662至1665年进行了改建。项目负责人贾斯汀·德纳夫在与印度人的贸易中获得大量财富，因此才支付得起画家高昂的制作费用。历史的沧桑变迁曾导致教堂中的四幅画都离开了西班牙，但这幅画幸运地于1816年回到了马德里，并于1901年开始在普拉多博物馆展出。

作品讲述的是圣玛利亚·布朗卡犹太教堂的由来。传说，圣母玛利亚曾于某日出

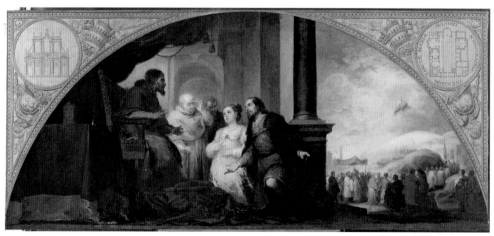

穆里罗，《贵族向教皇讲述他的梦》，1664—1665，普拉多博物馆藏。

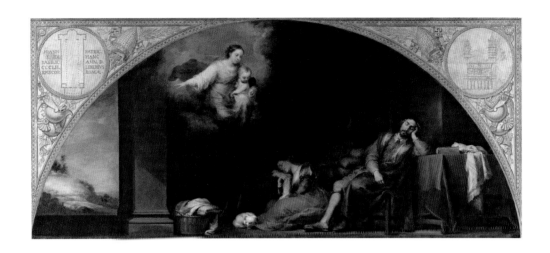

现在一对没有子嗣的贵族夫妇的梦中，她带着孩子来到了他们家中并指向一处雪山。贵族醒后带着妻子去找教宗利伯略解梦，教宗听后十分惊讶，因为他曾做过同样的梦。他们在常年下雪的埃斯奎利诺山找到了梦中场景，于是决定在此修建教堂。不久之后贵族的妻子便怀孕了，因感激圣母的帮助他们捐出了全部财产来修建这座圣殿。

画家描绘了一个恬静的午后小睡的场景。塞维利亚炎热的天气让人昏昏欲睡，一名贵族男子或许因长时间阅读而感到疲倦，他将胳膊搁在铺有红布的桌子上，头靠在左臂上，满脸放松地进入了梦乡。他的妻子则头倚着身旁的凳子小憩。

从细节可以了解到当时人们的生活状态。例如，男子身穿浅棕色的全扣式服装，衬衫的白色领子微微外露，现代西装是不是从中获得了设计灵感？他脚上穿着舒适的拖鞋，尽管过去了350多年，如今拖鞋的样式似乎并没发生多大变化，男子所坐的扶手椅造型也从17世纪流传到了今天。他妻子坐的是摩尔人的传统坐垫，因为西班牙曾被摩尔人统治数百年，所以女性早已习惯坐在地上。

《贵族胡安的梦想》

The Dream of the Patrician Juan

作者 / 巴托洛梅·埃斯特班·穆里罗
尺寸 /231 cm×524 cm
分类 / 布面油画
年份 /1664—1665

画家酷爱在画中加入幼犬形象，他认为狗是忠诚的象征，能给人一种熟悉且温柔的感觉。画中的狗是西班牙本土的水猎犬，因性格温顺曾被权贵们大量饲养。画家还原了最真实的生活细节，为后人研究17世纪塞维利亚的生活历史提供了证据。

一根灰色立柱将两个场景完美连接

整幅画由屋内小睡的贵族夫妇和远处的雪山两个场景组成。它们从色彩上看是黑白分明的，如何让两个场景产生联系十分考验画家的绘画功底。穆里罗用一根深灰色方形立柱巧妙地将它们区分开，既清晰地表现出了画面的"黑白灰"，又将真实场景和梦中景象进行了完美连接。

画面构图看似简单，实则巧妙。夫妻两人虽然将头靠向不同方向，但以地上的竹筐为参照物来看，二人的动态保持在同一斜线上。竹筐的存在有两个好处，第一，以它为基点做出的上扬斜线能确保透视的合理性。第二，被置于画面最前方的竹筐可以增加平面的纵深感，从视觉上保证女子的位置稍后于男子。

光线从右侧照进屋中，随着光线的减弱，画家也对男子身后的物体进行了逐步弱化。当光线到达圣母身边时已经没有了光亮，这样黑暗的背景就能与光团中的圣母玛利亚形成强烈对比，以突出神的光辉。

穆里罗是一位注重细节的画家，他连男人脸上的细纹和毛孔都刻画得十分清晰。这不仅体现出穆里罗高超的技艺，也可以看出在文艺复兴思潮的影响下，画家在对人的描绘上美术技法取得的长足进步。

整幅作品的颜色并不是很丰富，以红、黑、白三种颜色为主，但是画家依然可以用这略显单调的色彩来抓住观众的眼球。他用不同明度的红色来刻画红裙和桌布，由此将画面分出了前后，并为画面提供了视觉着力点，即便观看者随意一瞥，也必定会被这抹红色吸引。

穆里罗在17世纪有着巨大的影响力，德国美术史学家约阿希姆·冯·桑德拉特曾为其撰写过传记，卢森堡雕刻大师理查德·科林也曾将他的自画像制作成雕刻版画大量印刷复制。

"穆里罗这个名字永远镌刻在塞维利亚人们的心里，今天'穆里罗'这个词已成为漂亮画作的代名词。"
（美国艺术教育家维吉尔·莫里斯·希利尔）

巴托洛梅·埃斯特班·穆里罗
Bartolome Esteban Murillo
1617—1682

《上帝的羔羊》

西班牙版"三人行，必有我师焉"

擅长静物和宗教绘画的西班牙籍画家弗朗西斯科·德·苏巴朗得益于好友委拉斯开兹和阿隆索·卡诺的力挺，于17世纪初期开始"走红"。他作为坚定的反宗教改革派曾创作出大量宗教题材作品以维护教廷的正统性。他的作品具有强大的视觉冲击力和宗教神秘感，其画风受到卡拉瓦乔的影响，明暗对比强烈，但更具写实特点。

画家来自巴斯克地区的一个富商家庭，他16岁时拜塞维利亚籍画家佩德罗·迪亚兹为师，由此开启了绘画生涯。期间他与同在塞维利亚做学徒的委拉斯开兹、阿隆索·卡诺建立起了深厚的友谊。俗话说"三人行必有我师"，他们时常探讨技法，相互切磋，后来都成了大名鼎鼎的艺术家，并为后人留下了无数精品画作。这幅《上帝的羔羊》是画家在绘画技法达到巅峰期的作品。1635年，遇到创作瓶颈的苏巴朗来到马德里找到委拉斯开兹，后者为其展示了宫廷收藏的大量绘画以帮助他寻找灵感。此外，已被国王任命为皇家雕塑师的阿隆索·卡诺又带他来到马德里的雕塑工厂为其拓宽思路。正是因为好友们的帮助，才有了苏巴朗这幅对基督教影响深远的佳作的诞生。

作品题材取自《约翰福音》，书中写道：羔羊的出现带走了人类所犯的罪孽。最早可考的羔羊形象来自6世纪的罗马圣普拉克塞兹教堂的壁画。自中世纪以来，羔

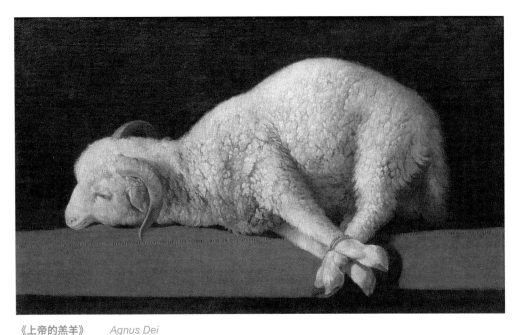

《上帝的羔羊》　　*Agnus Dei*

作者 / 弗朗西斯科 · 德 · 苏巴朗　　尺寸 /37.3 cm×62 cm　　分类 / 布面油画　　年份 /1635—1640

苏巴朗，《静物》，1633，普拉多博物馆藏。"狭长的木板如同舞台，一束光从左边照射过来，四只普通的杯罐等距离地摆放其上，恰似聚光灯下的明星；这些器皿不仅质感迥异，大小高低、形状阴影的微妙变化都构成了富于节奏的韵律，就连把手的朝向也各不相同，显得生动有趣，难怪这些作品被称为'静物肖像画'。"（新浪博微@达闻艺术-印象收藏）

羊形象作为一种宗教符号大量出现在绘画中，民众认为它是基督耶稣的化身，是"神"一般的存在。

宗教主题和静物绘画的完美结合，
一幅酷似照片的油画

苏巴朗曾多次以"代罪羔羊"这一主题进行创作，这幅藏于普拉多博物馆中的作品堪称其中经典。此画是皇家圣费尔南多美术学院于1999年6月在纽约苏富比拍卖行购得，由此国宝才得以回到家乡向民众展出。

有人说它是宗教主题和静物绘画的完美结合。画中描绘的是一只被缚住前后腿的小羔羊，它被放置在了一块灰色的砧板上，等待着它的是死亡的降临。然而，羔羊并没有出现惊恐的表情，神情反而很淡定，似乎是心甘情愿地为人们奉献出自己的生命！一束灯光打在了它的身上，既突出了皮毛的颜色和纹理，又侧面传达出了它所背负的神圣使命。

画家将构图处理得极为巧妙。作为主体的羔羊卧在画面水平线上，它身下的砧板则贯穿了图画两端，那被捆绑住的四条腿构成了局部构图的对称，这样可以消除画面的凌乱感。顺从的羔羊给画作带来了静态的气氛，可以促使观众沉下心来细细品味。

画中可以看出卡拉瓦乔对苏巴朗的影响十分明显，即利用光影的明暗和色彩的对比营造出"情感"。画家与众不同地将羊羔刻画得十分真实而没有"神化"它。画家精准地捕捉了羔羊形象的细节，羔羊的眼睛和姿态表明它还活着。从惟妙

惟肖的刻画中可以看出苏巴朗的成熟画风。虽然整幅画面的元素十分有限，但羊羔作为唯一的物足够引起人们的注意，并更直观地表明动物也能成为人们的宗教崇拜对象。

从颜色上看，这是一幅标准地运用了"黑白灰"的作品。它虽然颜色单一，却有效地呈现出了层次。小羊身下的阴影为全图的画龙点睛之笔，它让羔羊真正地卧在了画中而不是浮于表面。这是一幅酷似运用了现代摄影技术的作品，达到了以假乱真的地步，令观看者不得不佩服画家的高超技艺！

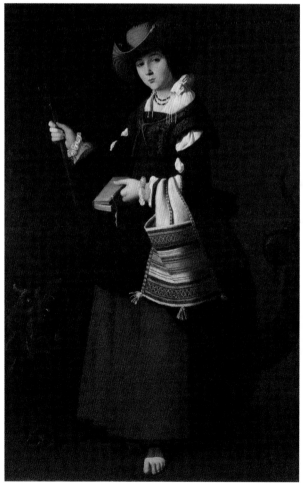

苏巴朗，《圣玛格丽达》，1631，普拉多博物馆藏。

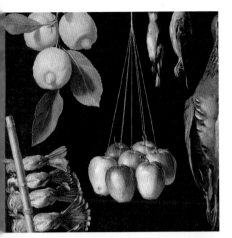

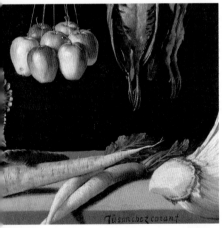

《静物：猎禽、蔬菜和水果》

画家为西班牙静物绘画
打响了名号

胡安·桑切斯·科坦开创了一种西班牙静物绘画新形式，极简的画风是他的艺术符号，他的成就与成长经历密不可分。出生于托莱多的桑切斯·科坦从小便拜静物画大师布拉斯·德·普拉多为师，他的作品又因幸运地受到当地贵族和托莱多两任大主教的赏识而获得大量赞助。在此后的20多年中，桑切斯·科坦的静物画一直受到托莱多精英阶层的追捧。17世纪初期，年近40的胡安·桑切斯·科坦为西班牙静物画在欧洲画坛打响了名号。

画家最喜欢描绘悬挂在细绳上的水果或蔬菜，它们有的悬挂高度不同，有的则直接倚靠在窗台上。此外，几何形状的窗台在他的作品中总是清晰而突出，直射的阳光又总是无法穿透那黑暗的背景。

当代艺术史学家威廉·B.乔丹和彼特·彻丽在文章《西班静物画——桑切斯·科坦和委拉斯开兹》中写道："与在其他静物画中一样，胡安·桑切斯·科坦

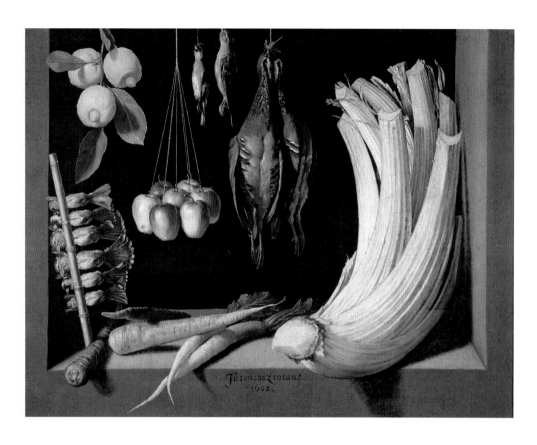

《静物：猎禽、蔬菜和水果》

Still Life with Game Fowl,
Vegetables and Fruits

作者 / 胡安·桑切斯·科坦

尺寸 /68 cm×88.2 cm

分类 / 布面油画

年份 /1602

胡安·桑切斯·科坦，《静物：榅桲果、卷心菜、甜瓜和黄瓜》，约1602，西班牙圣地亚哥美术馆藏。

在《静物：榅桲果、卷心菜、甜瓜和黄瓜》中也将实物摆放在壁龛或窗子这样的框架空间的里面或前面。"他们认为这种建筑式的框架背景，通过精确的透视构图和对光影中物体形状的强烈塑形，能获得强烈真实的空间感。而画中图像的视觉效果和他工作室清册上的条目都表明，他是在画上窗子后再画蔬菜和水果的。我们能看见在画中，一些实物被摆在窗沿上，部分还突伸到窗沿外，让人有身临其境之感。人们在最近一次对这幅画的修复中发现，此背景原先是极浓极黑的，和《静物：猎禽、蔬菜和水果》中的背景一样。

开始人们以为桑切斯·科坦静物画中的窗子和框架空间是原始的食橱，以为用绳子悬挂水果蔬菜是现实生活中储存食物的方式，但仔细观察后发现，这种构图其实是经过精心设计的，它源于艺术家在静物画中展现自己摆放食物的一种创造力。威廉·B.乔丹和彼特·彻丽感慨地说："桑切斯·科坦先用框架和构图这一手段抓住我们的注意力，后又用他眼睛所看到的和右手所描绘的丰富迷人的细节吸引住我们。至此，我们发觉自己已很难将视线从这幅画前移开；我们已被这幅画深深吸引，对它充满了期待。"

科坦发明了教科书般的
静物画模板

这幅创作于1602年的静物画堪称17世纪同类绘画的教科书式模板。漆黑的背景、浅色的窗台、悬挂的飞禽、静置的果蔬，每一个元素都散发着独属于桑切斯·科坦的味道。如果按照画家的模板进行艺术创作，就像在玩一个排列组合游戏，所有元素都可以被替换掉，一切都可以随心所欲地搭配，想要什么就画什么。

除了构图上的创造力，桑切斯·科坦的写实能力也着实令人信服。画中物体被刻画得真假难辨，给人触手可及般的真实感，画家准确地描绘出了每个物体的色彩、形状和比例，小到禽类的细丝毛发、蔬菜的块茎根部，甚至夸张到萝卜的毛须都交代得清清楚楚。20世纪最著名的艺术史学家诺曼·布列逊将桑切斯·科坦的作品评价为"最节制的图画"，这严谨写实的一招一式与画家曾长期在卡尔特教派的修道院修行的经历有关。

画面的颜色搭配并不单调，亮黄的柠檬、透红的苹果、嫩白的大葱、蓝棕相间的飞禽，加上清雅而细腻的笔法，让人感觉像是在品尝一道少放调料的佳肴。

许多评论家认为桑切斯·科坦的成功得益于他对悬挂细线的运用。这种处理手法既可以增加构图高度，又可以使画面上下两部分产生联系。另外，被悬挂的食物貌似摆脱了重力的束缚，展现出一番饱含诗意的景象。

窗台上写有画家的签名和创作年份，时至今日他开创的静物画模板仍然在被人使用，静物画也成为备受推崇的画种。这幅佳作于1991年进入普拉多博物馆开始展出，它的美感从不输于当代任何同类作品。

胡安·桑切斯·科坦，《静物写生》，1603，芝加哥艺术博物馆藏。

《静物：三文鱼、柠檬和三只盆罐》

他用微型画的理念打破了
静物画创作的藩篱

"江山代有才人出，各领风骚数百年。"如果说胡安·桑切斯·科坦在17世纪开了西班牙静物绘画的先河，那么作为继承者的路易斯·埃吉迪奥·梅伦德斯则让静物画在18世纪更上一层楼。

画家来自西班牙阿斯图里亚斯的绘画世家，他的父亲是微型画艺术家朗西斯科·安东尼奥，叔叔是肖像画大师米格尔·雅辛托。他在这得天独厚的环境中从小便开始学习绘画，并掌握了创作微型画和肖像画的精髓。成年后的他来到马德里的皇家圣费尔南多美术学院进修，期间还受到法国写实派画家路易斯·米歇尔·凡·路的重点培养。丰富的学习经历为他以后的成功打下了坚实基础。

画家将制作微型画的理念引入静物画中。与前辈胡安·桑切斯·科坦的作品相比，他采用了像微型画一般的简单构图，悬挂的物体消失不见。此外，他以较低的创作视角拉近了静物与观众的距离，而

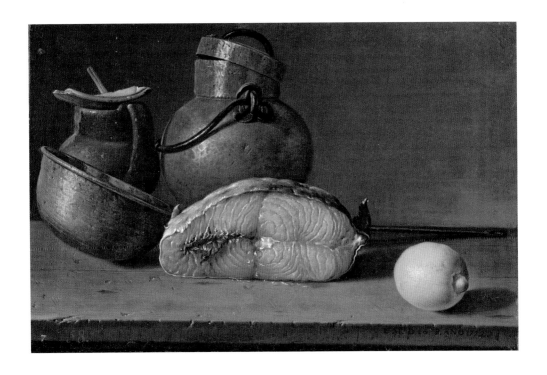

《静物：三文鱼、柠檬和三只盆罐》

Still Life with Salmon, Lemon and Three Vessels

作者 / 路易斯 · 埃吉迪奥 · 梅伦德斯

尺寸 /41 cm×62.2 cm

分类 / 布面油画

年份 /1772

路易斯 · 埃吉迪奥 · 梅伦德斯，《静物写生》，1750—1775，普拉多博物馆藏。

距离更近则需要更细致的笔触，可能技艺的提升就是这样"倒逼"出来的。画家还会别出心裁地在静物画中加入家乡那不勒斯的美丽自然风光，使"漆黑一片"的传统背景开始出现色彩。

此外，画家对大多数物体的特征都十分了解，不管是水果、陶瓷、玻璃、软木、纺织品，还是金属或石头，都能在他的笔下显得栩栩如生。他也得到了腓力五世的赏识，并于18世纪下半叶成为备受尊崇的宫廷画师。

一块"过期"百年的鱼肉，
为何还能让人"垂涎欲滴"？

静物画所追求的是通过光线渲染和细腻雕琢，使画中所绘物体达到如实物般的"真"和"静"。这幅只描绘了五个物体的作品之所以出众，正是因为画家借助光线塑造出了真实感。

一束亮光从左上方射入洒在了物体身上，画家准确地抓住了它们的"高光区"来强调立体感。反光的盆罐、鱼皮皆起到了提纲挈领的作用，它们所反射的细碎光源让物体真正活了起来。画家借助光线对三文鱼进行了细致的刻画，鱼肉纹理清晰、光泽鲜亮、肉质弹嫩、汁水丰富，梅伦德斯用神奇的笔为我们留下了这永葆新鲜的食材。

画中物体的摆放和颜色搭配同样十分考究。从构图上分析，柠檬、三文鱼和铜盆，因近大远小呈现出从右到左"上楼梯"般的透视感，这种不同水平线上的摆放给画面分出了层次。从颜色上看，明亮的柠檬、橙黄的鱼肉、暗金的铜

盆，它们在色温上由亮到暗，同样产生了透视效果。不得不钦佩画家对透视的理解和色彩的运用。

梅伦德斯把绘画当成宣扬本国文化的手段，他画中的物品皆来自西班牙本土，欣赏他的作品就像看百科全书一样有趣。画家在职业生涯后期因恃才傲物而备受排挤，从他晚年写给国王的信中可以读出其生活的凄凉。他说自己只拥有画笔却没有吃饭的刀叉，享有作画用的颜料但缺少下锅的食物。细细回想，也许这块鲜美多汁的鱼肉就是他那时最梦寐以求的吧。

画家于1780年结束了戏剧般的一生，除了满屋的画作没有留下任何财产。很多人认为他并没有给静物画带来翻天覆地的改变，但他开创的静物绘画的新形式——较低的视角和近距离的静物摆放，至今仍是高考美术生进行静物绘画练习时会采用的，这又何尝不是伟大的成就呢？

路易斯·埃吉迪奥·梅伦德斯，《静物写生》，1770，普拉多博物馆藏。

《圣母之死》

古典雕刻般的轮廓和三维透视
是他的独门绝技

安德烈亚·曼泰尼亚出生于意大利北部一座充满生机的小城曼托瓦。当时意大利各城市都有代表自己风格的画派，例如威尼斯画派、佛罗伦萨画派等，而安德烈亚·曼泰尼亚正是帕多瓦画派的代表人物。因为自小向往古希腊罗马时代的艺术造型，所以他酷爱用古典雕刻般的轮廓来展现英雄人物形象。

此外，画家还以其对透视的独到见解而著称。他不仅是文艺复兴前期最有想法的画家之一，而且这位木匠之子又继承了其父刻苦钻研的精神，天赋加努力造就了他的成功。他为了追求画面的震撼效果而进行反复尝试，将雕塑和建筑的三维制作原理加入壁画中，其领先于同时代绘画技巧的"三维透视法"由此诞生。

曼泰尼亚在其最出名的作品《哀悼死去的基督》和《圣母之死》中，展现了他极高超的透视理念。在《哀悼死去的基督》中，他开创性地选择基督的脚

《圣母之死》

作者／安德烈亚·曼泰尼亚　尺寸／54.5 cm×42 cm　分类／木板蛋彩画　年份／1462

The Death of the Virgin

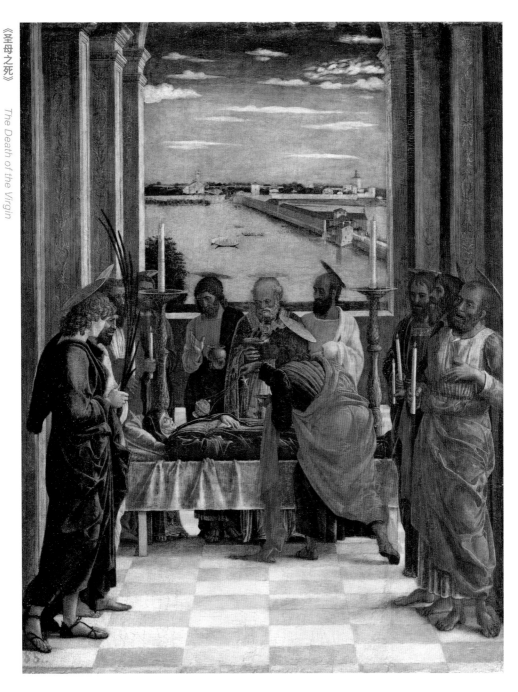

为视觉出发点描绘他的遗体；而在《圣母之死》中，他选择了类似今天电影观看者般的视角来进行创作，画家则似乎正在远处静静地观看圣母下葬。

这幅《圣母之死》是画家于1458年为冈萨加公爵城堡的礼拜堂所作。因城堡于1629年被拆除，这幅画便到了英王查理一世手中。查理一世在1649年被斩首后，它又辗转到了西班牙国王腓力四世的皇宫内，最终于1829年进入普拉多博物馆。许多艺术史学家认为，它不仅是曼泰尼亚最出名的作品，而且最能代表文艺复兴初期时画家的绘画水准。

曼泰尼亚，《哀悼死去的基督》，约 1483，米兰布雷拉画廊藏。

一幅诞生于 15 世纪的作品，
至今仍是透视法的经典范例

两点透视法虽然不是安德烈亚·曼泰尼亚发明的，却被他运用得最好。他以科学的透视原理为基础让15世纪的绘画艺术登上了新的台阶。

耶稣升天12年后玛利亚也迎来了生命的终点，3天后她将与耶稣在天堂重聚。身躯佝偻的圣母安详地躺在床上，圣约翰趴在床前为她进行祈祷。因叛徒犹大已自杀身亡，所以十二门徒中只有十一位环绕在圣母身旁。

此画堪称两点透视法的经典教学案例。画家在圣母身旁的墙上开出了一扇窗，它既能展示屋外的美景又能增加画面的纵深感，观众可以通过它看向更远的地方。窗外的景观是堪称古代欧洲工程奇迹之一的圣乔治桥，此桥坐落于画家的家乡帕多瓦，因其先进的防洪系统而闻名于15世纪。曼泰尼亚选取该桥的目的是彰显其帕多瓦画派的身份。中国人用文字记录历史，而欧洲人用绘画记录历史，画家用他的笔记录了圣乔治桥15世纪时的样貌，为后人留下了珍贵的史料。

画家依据透视辅助线将颜色相间的地砖作了整齐的排列，它们由近及远进行了等比例缩放，以引导观众的视觉重心顺着地砖逐渐转移到众人拥簇的圣母身上。此外，他还将卧榻和圣约翰的披风描画为醒目的红色，这样画面的颜色就有了重点，观众们会不自主地看向这抹浓艳的颜色。

这是一幅为教堂创作的壁画，故事的另一部分在穹顶上。画的是耶稣带着天使来迎接玛利亚，他们母子终将重聚。两幅壁画因时代变迁而分隔两地，有关耶稣的那部分壁画现收藏于意大利的迪亚曼蒂宫，希望在不久的将来它们可以合体展出。

弗朗西斯科·里巴尔塔,《天使支撑着死亡的耶稣》,
17世纪初,普拉多博物馆藏。

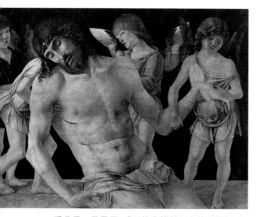

乔凡尼·贝里尼,《天使支撑着死亡的耶稣》,约
1474,里米尼城市博物馆藏。

《天使支撑着死亡的耶稣》

是他将油画技法引入意大利,
并因此引发了一场技术变革

《天使支撑着死亡的耶稣》讲述的是耶稣死后被天
使带往天堂的故事,相关主题在基督教世界中具有
崇高地位,曾被众多大师反复采用。

不同画家对这样一个经典场景的表现手法不同。安
托内罗·达·梅西那有着多年的雕刻师生涯,他笔
下人物的形体自然饱满,不像"死人",也更接近于
现代的动画人物形象。同时,相较于另外两位画家
弗朗西斯科·里巴尔塔和乔凡尼·贝里尼同名作品
的纯黑背景,他采用了更丰富的色彩以缓解观众的悲
伤情绪。此外,梅西那更关注画面的透视和比例,
他的作品能给观看者提供更具纵深感的视觉体验。

梅西那出生于西西里岛,他是意大利最早进行油画
创作的艺术家之一。他在弗拉芒地区游历时曾从
当地人手中学到了早期的油画技法,返回意大利
后,他的创作引发了一场技术革命,人们开始用
油画代替传统的蛋彩画。油画的传播降低了绘画

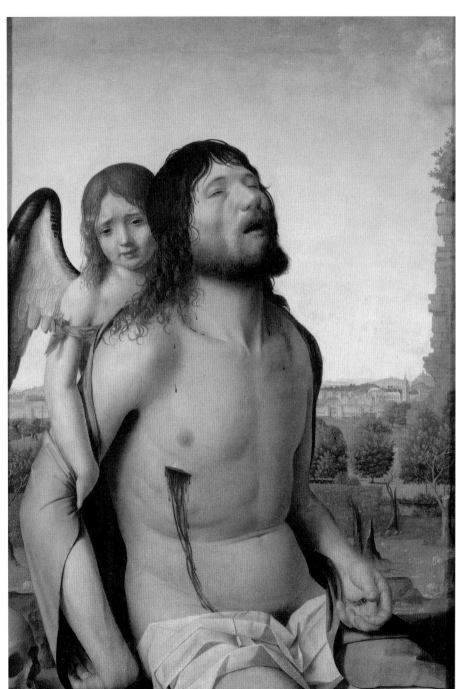

作者／安托内罗·达·梅西那　　尺寸／74 cm×51 cm　　分类／混合技法版画　　年份／1475—1476

《天使支撑着死亡的耶稣》 Dead Christ Supported by an Angel

世界十大博物馆艺术课

杨·凡·爱克，《圣母报喜》，1434—1436，华盛顿国立美术馆藏。

的技术门槛，促使更多人投身到艺术创作中，为意大利文艺复兴高峰的来临培育了更肥沃的土壤。

梅西那是15世纪意大利将外来文化与本土艺术融合得最好的画家之一。他受弗拉芒画派创始人杨·凡·爱克的影响，开创性地将北方艺术中的真实场景和古罗马庄严的人物形象相结合，令人耳目一新。

弗拉芒画派从题材到风格对古典主义绘画进行了较大突破，此画就是运用了弗拉芒画派幽默风趣、虚构遐想的创作手法。该画派的出现对后世漫画的发展产生了重要影响。相较于阿尔卑斯山以南的意大利而言，山脉以北的各国艺术统称为"北方艺术"，代表性画家有德国的丢勒、荷兰的老彼得·勃鲁盖尔等。

梅西那把意大利画家追求的完美主义和弗拉芒画派追求的现实主义进行了综合，画中对场景细节淋漓尽致的描绘即弗拉芒画派现实主义的体现，而天使如同婴儿般的神情、耶稣不腐坏的肉身则是完美主义的表达。

神的离世并没有让天地失色，
远方的背景俨然一本故事书

画家采用对比强烈的二分法将严肃的主题与放松的环境相结合，神的离世并没有让天地失色，经折磨致死的耶稣被放置在了阳光明媚的场景中。

画中死去的耶稣全身发白，一个小天使正在努力地支撑着他。为了保证纪念性绘画中主体人物的体积感，耶稣的形象占据了画面的绝大部分。他的脸色平静，没有一点儿痛苦，右肋和手掌的伤口因不可愈合仍在流淌着鲜血，几滴细小的血珠溅到了他的胸前，意外地衬托出其皮肤的光滑感。他的身躯仅用一块白布进行了简单的遮挡，小天使因不忍其"衣不遮体"而为他披上了蓝色的斗篷，画家特意为天使选择了一个纯真孩童的形象以增加画面的轻松感。

画家通过对背景的选择将"耶稣离世"的整个故事串联了起来。例如，耶稣被处死时所用的十字架出现在了天使翅膀的下方，他身后则是生前被抓捕的地点耶路撒冷，画家因无法还原圣城的样貌而采用其钟爱的那不勒斯的景观做了替代，大量散落着人类遗骨的区域则是埋葬犯人的墓地。这些细节既增加了画面的故事性，又从构图上体现出了画家对宗教主题的重视。

许多人曾猜测这个哭泣的天使代表的正是画家自己，他在身体每况愈下的情况下完成了这幅作品，天使留下的眼泪也许是画家面对生命流逝而无能为力的表达。这是梅西那生前创作的最后一幅知名作品。人无法万寿无疆，但作品可以流芳百世，这幅《天使支撑着死亡的耶稣》流传数百年后于1965年被普拉多博物馆收藏。

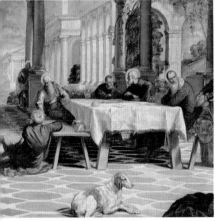

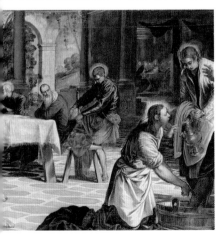

《足浴》

他自学成才，
终成一代大师

这幅《足浴》是多梅尼科·丁托列托受威尼斯天主教会委托为圣茂古拉堂所作，曾悬挂于该教堂主殿的左侧，右侧是画家的另一幅名作《最后的晚餐》。

丁托列托与提香、保罗·委罗内塞并称为威尼斯画派三杰，该画派以创新的色彩、生动的描绘和宏大的背景为"招牌"，为水城威尼斯在欧洲打响了名号。威尼斯画派是兼容并蓄的，它既吸收了佛罗伦萨画派的精准造型，又采用了尼德兰画派的油画技术，由此成为16世纪最具影响力的画派。

画家本名雅各布·罗布斯蒂，"丁托列托"只是人们给他起的绰号，在意大利语中意为"小染匠"，因为他的父亲是一名染匠，而画家从小就喜欢在染坊的墙上涂涂抹抹。父亲注意到丁托列托的天赋后将他送到提香的画室当学徒，但仅过了十天他就被"打回原籍"，有人说是因为提香嫉妒他的才华，也有人说是提香认为并没有什么可以传授给丁托列托的，所以才回绝了丁托列托父亲的请求。

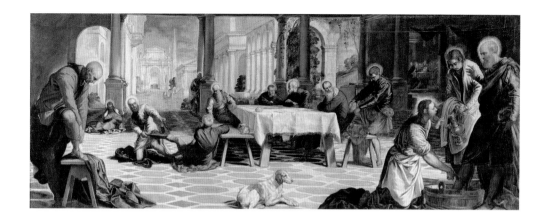

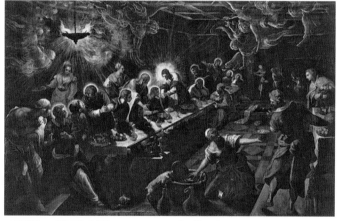

《足浴》

The Washing of the Feet

作者 / 多梅尼科 · 丁托列托

尺寸 /210 cm×533 cm

分类 / 布面油画

年份 /1548—1549

丁托列托，《最后的晚餐》，1592—1594，威尼斯圣乔治 · 马乔雷教堂藏。

画家自此走上自学之路。因对米开朗琪罗和提香的崇拜，他在画室的墙上用意大利语写道："米开朗琪罗的素描和提香的色彩。"他用这句话为自己确定了学习方向。此后，他从模仿米开朗琪罗的雕塑入手掌握了比例标准的人物素描，又从对提香画作的研究中领悟到了色彩的搭配和运用。丁托列托将两人的特点融会贯通，将"形""色"合二为一，形成了自己的风格。他的作品受到提香的称赞，提香去世不久后，他接过了威尼斯画派的接力棒。

画中威尼斯运河上的凯旋门和贡多拉小船。

《足浴》描述的是《圣经》中记载的一个情节，即耶稣在最后的晚餐开始前为信徒们洗脚的故事，耶稣希望借此举来表达其谦卑的性格和为世人服务的坚定信念。当时的威尼斯时常受到土耳其舰队的威胁，国内饥荒严重，宗教改革也引发社会动荡。在此历史背景下，"正能量"作品的出现显得极为重要。

此画展现出丁托列托极为成熟的技法和超前的理念。画家运用了威尼斯画派塑造丰富的色彩、宏伟的大场景构图、戏剧般的人物形象和经过非凡设计的透视等绘画法则。此外，他还重现了水城威尼斯的部分场景。他以威尼斯运河为背景，搭配上传统小船贡多拉和美丽的凯旋门，表达出对家乡的热爱，彰显了威尼斯画派的艺术符号。

画面中人物形象充满了世俗化，人们或品茶聊天，或脱衣搓洗，这种轻松的氛围与现代澡堂极为相似。画家让神圣而严肃的情节变得"接地气"了，这不正是文艺复兴所追求的吗？从圣茂古拉堂大殿两侧悬挂的两幅作品的关联性来看，此画的场景与《最后的晚餐》中那黑暗紧张的气氛形成了鲜明对比。

他用餐桌来确定构图，
为观众设置了两个观看视角

这幅作品的构图是开创性的。画家先确定好餐桌的位置，再以此为基点来设置人物的位置关系。作品采用的是最典型的对角线构图，画家借助对角线上物体近大远小的原则来控制人物和建筑的透视关系。正在给信徒洗脚的耶稣作为主角出现在了最前端，这保证了画面主次的清晰表达。大场景的建立让图中任何人物的位置都可以进行随意变换，为后人学习参考提供了更多可能性。

画家为观看者设置了两个欣赏视角。第一个视角是，观众站在画面的正前方（狗的位置），从此处可以感受到画面的广阔感；第二个视角是，人们站在画面中轴线右侧45度的位置。从这里看，物体的比例都发生了改变，人们视觉上看得更远，能体会到画面的纵深感。双重视角的建立，是与对角线平行的桌子和建筑物的功劳。

在画面的右上角，画家简单地描绘出了一间"小黑屋"，屋里即将上演《最后的晚餐》中描绘的情节。它不仅能丰富视觉感，也让此画与教堂右侧的那幅画产生了联系。真可谓画中有画！

《足浴》几经转手被西班牙国王腓力四世收藏，现已成为普拉多博物馆最重要的展品之一。

世界十大博物馆艺术课

《大卫战胜歌利亚》

是德高望重的画家，
还是惹是生非的"疯子"？

画中描述的是《圣经》中的一段故事，即非利士人的首领歌利亚率领大军围困了以色列王扫罗，年轻的牧羊人大卫愿意代替扫罗同歌利亚进行单独搏斗。他拒绝了国王提供的战衣和武器，仅用随身携带的甩石的机弦和溪中的五块石子对垒歌利亚。全副武装的歌利亚亵渎耶稣并自称为"神"，大卫回答说："今日耶稣必将你的命交到我手中！"随后大卫用石子击倒了歌利亚并夺过刀将其斩首。大卫提着歌利亚的头颅返回耶路撒冷，扫罗问大卫是谁的孩子，大卫说："我是你在伯利恒的仆人耶西的儿子。"

此画诞生时正值反宗教改革派与新教派斗得不可开交之际，罗马教廷的红衣大主教相中了画风激进的卡拉瓦乔作为反击改革派的先驱。这幅《大卫战胜歌利亚》正是画家递给教廷的"投名状"，他愿化身为少年大卫亲手替教皇"了结"对手。

卡拉瓦乔选择这种暴力的主题与其喜欢惹是生非的

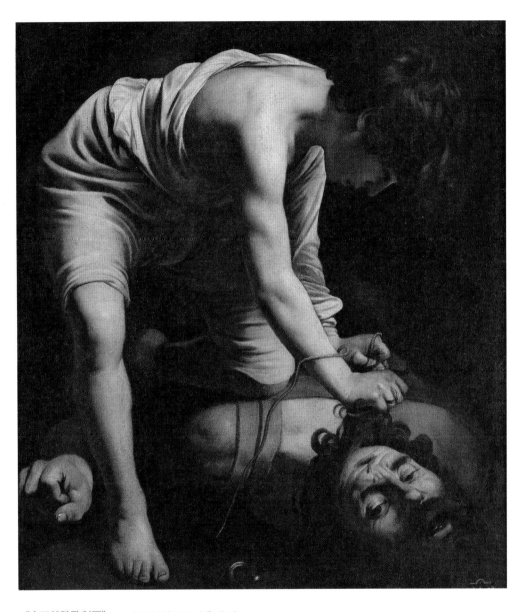

《大卫战胜歌利亚》　　*David Victor of Goliath*

作者 / 米开朗琪罗·梅里西·达·卡拉瓦乔　　尺寸 /110.4 cm×91.3 cm　　分类 / 布面油画　　年份 /1600

性格不无关系。他一生不管走到哪里都会与人争勇斗狠，甚至曾多次出手闹出人命。这种性格决定了画家的艺术风格，他最喜欢色彩、明暗对比强烈的画面关系，以及粗俗的人物形象和现实的描绘手法，柔和端庄压根儿不会在他的作品中出现。

可能伟大的艺术家都是"疯子"，但这个疯子的影响力不只在美术界。卡拉瓦乔因麻烦缠身于1606年从罗马逃到了那不勒斯，他的作品受到了民风彪悍的那不勒斯人的追捧。他以其招牌画法——明暗对照法为基础组建起那不勒斯画派，甚至远到西班牙都有支持者。现在的那不勒斯还是意大利犯罪率最高的城市之一，治安败坏更是人尽皆知，可见其地域文化与那不勒斯画派的画风有多契合。

威尼斯画派与那不勒斯画派，
一场优雅与粗暴的对抗

如果将提香所代表的威尼斯画派比喻为英国的绅士阶层，那么以卡拉瓦乔为首的那不勒斯画派就是今天的民粹主义者，这是一场优雅和粗暴的对抗。

从画面内容分析，卡拉瓦乔所记录的是大卫正亲手取下歌利亚头颅这最残忍的一幕，他放弃了原文中的刀而采用了更原始的绳索，大卫杀人时的表情从容且冷漠。卡拉瓦乔也许生怕别人看不清巨人的头颅，还将它放在了画面最前端并朝向观众。他的作品追求的是更写实、更激进的效果。而提香在同一题材《大卫与歌利亚》中则描绘了一位正在感谢上天赐予力量的少年形象，少年因杀人而双手合十祈求宽恕。提香特意没有刻画出少年的脸，并且选用侧面角度将巨人的头颅一笔带过，以降低画面的血腥感。

从颜色和构图上分析，卡拉瓦乔选择了近景描绘，让人物出现在了戏剧舞台的黑幕前，这是其明暗对照法的典型运用。此外，一束追光聚焦在了大卫身上，画家用光线点明了大卫才是画作的主角。而提香则选用了仰视视角，引导人们的视线从下往上看，目的是突出云层间上帝的神圣，将斩杀巨人的壮举归功于上帝。

两幅画分别展现出了两位画家的不同性格和其所在城市的历史文化基因。提香居住在富裕安逸且国力强盛的威尼斯共和国，绘画只是人们追求精神生活的一种娱乐方式。卡拉瓦乔则生活在西班牙统治下的那不勒斯王国，那里的人们长期遭受着西班牙统治者的剥削。中下阶层居多的那不勒斯本地人希望以绘画为发泄口，喊出对西班牙统治者不满的心声：大卫虽然是仆人的儿子，却依旧斩杀了身为"万人敌"的巨人，我们那不勒斯人呢？

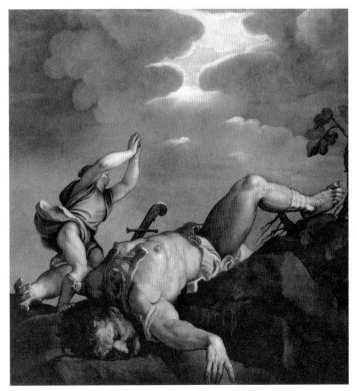

提香，《大卫与歌利亚》，1542—1544，威尼斯安康圣母教堂藏。

《英国女王玛丽·都铎》

一位比肩提香的肖像画大师，
用作品记录了英、西两国的政治联姻

公元1554年，西班牙王储腓力二世和英格兰女王玛丽一世出于共同的利益结为夫妻，这实质上是一场以携手打击新教徒为目的的政治联姻，这段婚姻因女王的病逝只维持了短短四年。

当时作为宫廷画师的莫·安东尼因其出色的肖像绘画能力而被西班牙国王查理五世器重。他奉国王之命前往伦敦为女王绘制作为新婚礼物的画像，这是画家职业生涯的巅峰时刻。

莫·安东尼的启蒙老师是第一位将意大利文艺复兴时期绘画思潮引入荷兰的画家杨·凡·爱克。他在跟随杨·凡·爱克的过程中掌握了罗马式美术精准的人体造型和尼德兰美术详尽的细节描绘。此后，他长期为圣约翰骑士团绘制肖像画，后经阿拉斯红衣主教推荐进入查理五世的宫廷。

他以客观的描绘手法和精准的神态表达将人物刻

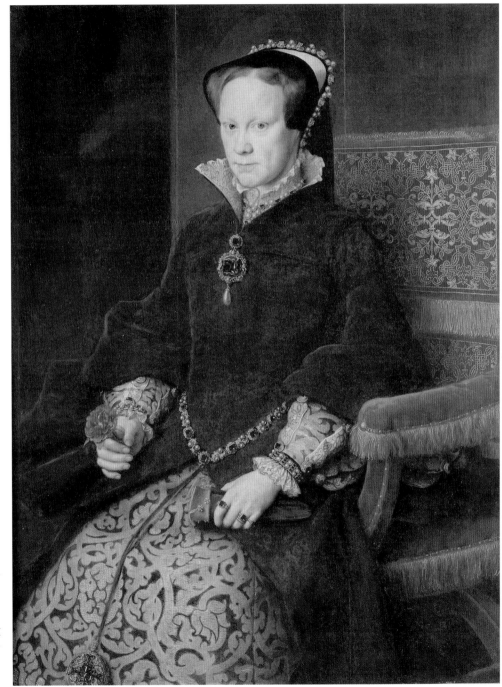

《英国女王玛丽·都铎》

Mary Tudor, Queen of England

作者／莫·安东尼　尺寸／109 cm×84 cm　分类／板面油画　年份／1554

画得惟妙惟肖。有人说他在肖像画上的成就已经超越了提香,其作品更是影响了后世许多肖像画家,例如阿隆索·桑切斯·科洛、胡安·潘托贾·德拉克鲁兹,甚至委拉斯开兹等。

画家在创作前,对偶像拉斐尔的肖像画进行了深入研究,他反复对比了《教皇朱利叶斯二世》和《伯爵夫人伊莎贝尔·雷克森斯》两幅作品,仿效了两者那占据画面四分之三的人物构图和斜前方45度的绘画角度。

从拉斐尔作品中找到
创作千古名画的奥秘

肖像画的精髓在于人物气质的传达。画中的玛丽一世穿着由意大利高级天鹅绒织成的紫红色大衣,她右手拿着象征都铎王朝的玫瑰花,左手攥着精致的羊皮手套。她神情严肃,目光犀利,不怒自威。画家巧妙地将女王性格中强硬的气势外放出来,以展现皇家的威严,但又刻画出她面部肌肉的紧张,女王仿佛提着一口气在为"二婚"而忐忑不安。

王室的奢华自然也是描绘重点。女王佩戴着许多珍贵的珠宝,尤其是那个由方形钻石和水滴形珍珠组成的吊坠极为醒目,或许这都是未婚夫腓力二世送的礼物。画家用细腻的笔触将它们塑造得闪闪发光,为略显昏暗的画面增添了亮点。珠宝的刻画是从拉斐尔的《伯爵夫人伊莎贝尔·雷克森斯》中获取的灵感。

画家还将象征权力的宝座描绘得极为详尽。他从《教皇朱利叶斯二世》的构图

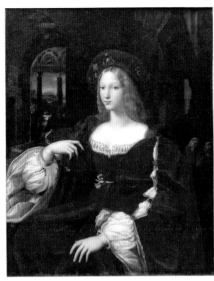

左图：拉斐尔，《伯爵夫人伊莎贝尔·雷克森斯》，1518，巴黎卢浮宫藏。
右图：拉斐尔，《教皇朱利叶斯二世》，1511—1512，伦敦英国国家美术馆藏。

中得到启发，让女王占据了画面的四分之三并将女王的身姿进行了45度的旋转，这样刻画出的玛丽形象和天鹅绒扶手可以增加画面的立体感和纵深感。

此外，画家还用了极大的精力来描绘宝座上的穗子，从它们的柔软垂感和精细做工可以看出尼德兰艺术的特点，而王座上的金丝缝线则衬托出了玛丽一世的雍容华贵。

权力是诱人的，暗红色的宝座和深色的大衣、昏暗的背景形成了强烈对比，让人不由自主地会将注意力集中在这把椅子上。女王白皙的脸庞是全画色彩最明亮之处，它和大衣的白色暗纹内衬一起使画面颜色更加多元化，也使画面分出了更多层次。

普拉多博物馆在2019年对此画进行了修复，使其以更好的姿态来迎接游人的目光。

《死亡的胜利》

这是一幅预示了
尼德兰民族起义的画作

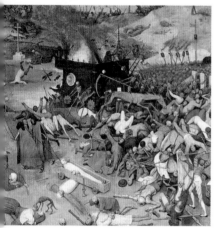

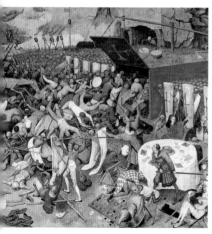

黑死病在14世纪席卷了整个欧洲，共夺走2500万生命。面对地狱般的惨状，号称可以庇佑人类的耶稣却没有出现。这场灾难使天主教廷的威信受损，从而为宗教改革和文艺复兴提供了契机。

老彼得·勃鲁盖尔热衷于创作带有教育和讽刺意味的作品。200年后黑死病虽然已经消失，但宗教压迫仍在持续。老彼得·勃鲁盖尔希望借这幅看似荒诞的《死亡的胜利》来揭露教廷的虚伪，以中世纪大瘟疫为主题来传达思想解放的心声。农民出身的他深知底层人民的苦难，作品反映出他对尼德兰社会和宗教问题的关心，他本人因站在草根阶级的立场而被人们亲切地称呼为"农民勃鲁盖尔"。

画家借鉴了博斯在《人间乐园》中采用的叙述方式，将幻想与写实相结合，以光怪陆离的画面映射社会现实问题。它不光是对教廷的讽刺，还隐含着对西班牙暴虐统治的不满。在作品完成的4年后，尼

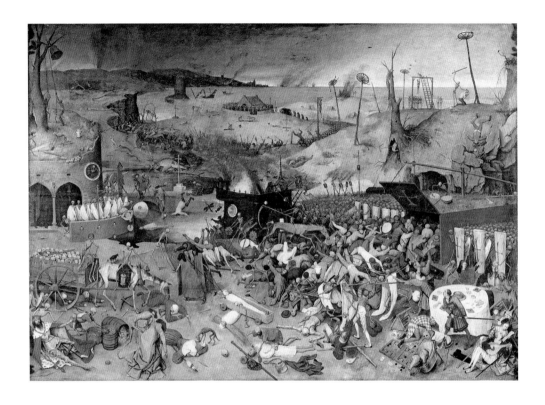

德兰地区的宗教和政治局势急速恶化，西班牙总督派兵残酷镇
压人民的反抗，轰轰烈烈的尼德兰民族起义由此拉开帷幕，这
幅画堪称尼德兰民族起义的先声！

此外，这幅作品还蕴含着大量值得品味的信息，每一个小场景
都在传达着画家的意图，完美地展现出了尼德兰人做事细致
的特点。画中那些缺少面部表情的人物与现代插画的表达方式
极为相似，也有人认为老彼得·勃鲁盖尔就是现代插画的开山
鼻祖。

《死亡的胜利》

The Triumph of Death

作者 / 老彼得·勃鲁盖尔

尺寸 /117 cm×162 cm

分类 / 板面油画

年份 /1562—1563

从俯视的角度描绘人间炼狱，
看似眼花缭乱的场景其实有条故事线

整幅画面内容繁杂且信息量巨大，笔者根据画中情景整理出一条镜头故事线，方便大家理解。

1. 死亡的丧钟已经敲响，天地变色，浓烟升天。2. 曾经的神职人员撕下伪装，变为身穿白袍的骷髅，他们打着宗教的幌子率先吹响了进攻的号角。3. 死亡面前人人平等，不管你是地位尊贵的勋爵还是财富丰裕的商人，都是被骷髅收割的对象，连国王也是一只被榨干利用价值后随时待宰的羔羊。4. 死神开着战车来收割生命了，地狱之火所经之处只剩一片焦土，在它面前所有生命无处可逃。5. 骷髅们成群结队地扑来，他们竖起画有十字架的围挡，惊慌失措的人们被赶进了棺材中，等待他们的是被集体收割的命运。

骷髅们终于不用再进行伪装，他们明目张胆地猥亵女性，抢夺财物，无恶不作。画家描绘出危机下神情各异的人物：诗人惊慌失措地躲到桌下；骑士拔出长剑试图反抗；情侣们则"两耳不闻窗外事"，继续弹奏着乐器，当然这只是自

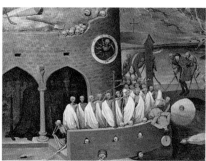
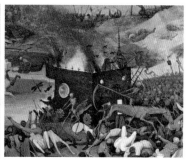

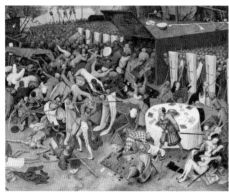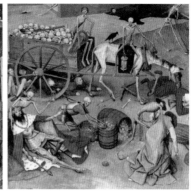

欺欺人罢了，骷髅已经出现在他们身后。

画家用俯视的角度来描绘这个场景巨大的人间炼狱。这种前紧后松的构图方式，既为内容丰富的前景留出了空间，又给渲染氛围的后景提供了纵深感，前后景一起展现出了一个黑暗无边的世界。此外，画面中充满了各种人物，他们看似令人眼花缭乱，实则疏密得当、乱中有序，这种繁而不乱的表达将每个小场景都交代得十分清晰。

老彼得·勃鲁盖尔抛弃了精准的人物造型和写实主义，他用极尽夸张的笔触来表现画面的趣味性和视觉感，也许在荒诞的情景中一切都可以"离经叛道"。而在色彩的运用上，画家主要采用了黄、红、棕等暖色调，它们烘托出了那缺少生机的世界和战火纷飞的死亡气氛。

这看似"玩闹"的作品实则充满了强烈的政治寓意，它既是对虚伪宗教的批判，更敲响了尼德兰民族觉醒的警钟。教廷打着各种幌子收割人民，他们才是吃人不吐骨头的恶魔。画家预见了未来，用画笔为民族解放大业做出了令人赞叹的贡献。

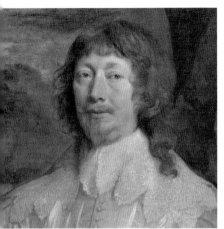

《恩迪米翁·波特和安东·凡·戴克》

一幅画见证了一段兄弟情谊，欧洲版"伯牙子期"的故事

如果说中国人喜欢用"伯牙子期"的故事来形容朋友间的高尚友谊，那么作为莫逆之交的安东·凡·戴克与恩迪米翁·波特则上演了欧洲版的兄弟情深。此画类似现代摄影作品中的合照，它记录了两位画家相互扶持成长的故事。

年轻时的安东·凡·戴克曾长期跟随鲁本斯在安特卫普学画并作为助手参与了其大量创作，但老师的光芒太过耀眼，凡·戴克只能活在其阴影之下。此后，郁郁不得志的画家为了寻求事业上的突破远赴伦敦。他在无人赏识之际遇到了身为艺术品大商人的波特，并在后者的推荐下得到英王查理一世的赏识，由此成为一名宫廷画师。

15年后的凡·戴克已经是一位知名的大画家，他因感激波特曾经的帮助而创作此画，其时画家35岁，波特47岁。这也是仅有的一次安东·凡·戴克与他人共同出现在同一作品中，由此可以看出波特在他

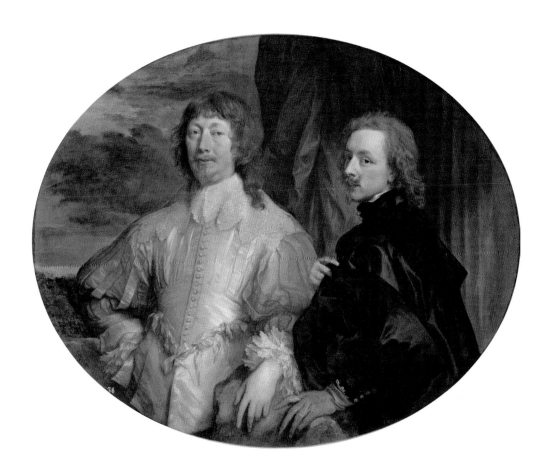

心中的地位。

画家采用了常在微型画中使用的椭圆形构图，更少的背景有助于凸显画中的人物形象。白衣的波特和黑衣的画家站在一根大石柱旁，我们依稀可以看到远方的风景。高大魁梧的波特面向观众且更靠近中间，稍显矮小的画家则侧着身子只占据了较小的画幅。这样处理既能避免构图的生硬，又能表达出画家对兄长的尊重。

《恩迪米翁·波特和安东·凡·戴克》

Endymion Porter and Anton van Dyck

作者 / 安东·凡·戴克

尺寸 /119 cm×144 cm

分类 / 布面油画

年份 / 约 1633

从眼神中可以看出两人职业和性格的不同。作为国王亲信的波特眼神犀利而睿智，他那精明的目光仿佛能看穿人心；安东·凡·戴克的目光则充满了真诚，且略显忧郁，或许成名后的"万人追捧"让他懂得了真情的可贵。

神秘的手势是如何
被"活学活用"的？

画家曾离开英格兰前往意大利和西班牙游历，这段经历为他的创作提供了灵感。画家在西班牙欣赏到了埃尔·格列柯的《手抚胸膛的贵族男人》，画中男人神圣的手势让他颇受震撼。他在画中对此进行了模仿，以象征与波特天地可证的友谊。另外，画家对自己身上黑衣的描绘借鉴了《提香自画像》，用单一的黑色来表现衣服的褶皱和质感是件颇具挑战性的事情，但凡·戴克的"活学活用"让作品充满了经典元素。

画中二人同时将左手放在石头上，因为在天主教中石头象征着创教的圣彼得，他们希望借此举向神宣誓，希望神能见证他们坚若磐石的友谊。而且，画家戴着象征职业身份的灰羊皮手套，这是他以自己最看重的画家身份来表明自己誓言的坚定。

这是一幅构图、色彩、主题都十分简单的作品，二人真挚的情感让作品流芳百世。不光只有宗教主题才能传播"正能量"，也许最难能可贵的是人与人之间的真实情感。安东·凡·戴克真正做到了"苟富贵，无相忘"，他甘愿充当波特身边的绿叶。

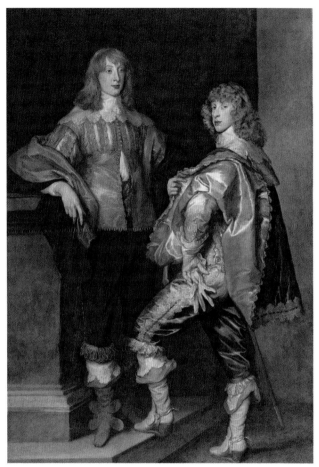

左上图：提香，《提香自画像》，约 1567，普拉多博物馆藏。
左下图：凡·戴克，《自画像》，1640—1641，英国国家肖像馆藏。
右图：凡·戴克，《约翰·斯图尔特勋爵和他的兄弟伯纳德·斯图尔特勋爵》，约 1638，英国国家美术馆藏。

凡·戴克用绘画见证了他和波特两人之间的友谊。时光荏苒，情有余温。几百年后的我们也被这段友谊感动，不禁感叹人生遇一知己足矣！不幸的是在作品完成的7年后，更年轻的凡·戴克率先离开了人世。波特则来到了挚友的故乡荷兰定居，直至生命的最后一年他才返回英格兰。

《布雷达的投降》

委拉斯开兹用绘画诠释了
何为"亦敌亦友"

布雷达之围是荷兰80年独立战争的一部分。荷兰独立战争，即尼德兰人民为反抗西班牙的残暴统治而进行的民族独立战争。1624年，安布罗西奥·斯皮诺拉侯爵奉西班牙国王腓力四世的命令，对被起义军占领的军事重镇布雷达发起了进攻，城内军民在拿骚将军的指挥下，经过一年的奋勇抵抗，终因寡不敌众而开城投降。

据统计，西班牙方面共出动了4万装备精良的部队，而荷兰军民加在一起才6000人，他们虽然输掉了战争，却赢得了对手的尊重。画中所描绘的就是战败的拿骚将军为斯皮诺拉侯爵献上城门钥匙的场景，侯爵右手轻拍将军的肩膀，并没有胜者的高傲姿态。画家将他们刻画得像一对多年未见的老友而非生死对决的敌人，他们的关系又何尝不是代表着两国人民呢？在委拉斯开兹的作品中没有成王败寇，只有对和平的憧憬，他由此开创了"和平式战争画"这种新的表现形式。

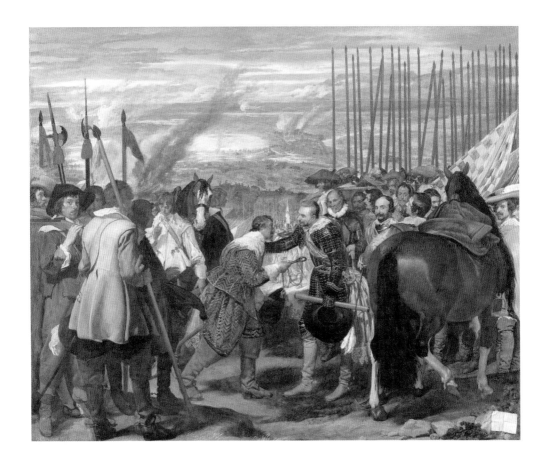

此画是战争结束10年后才创作的，腓力四世希望将自己的"光辉事迹"记录下来，国王沉浸在过往的功绩中，并打起了彻底收复尼德兰的念头，委拉斯开兹虽然没有向他进谏的资格，却用作品传达了百姓对和平的期许。

由于画家常年为皇家绘制肖像画，所以能从此画中看出拿骚将军和斯皮诺拉侯爵两人的真实样貌。这种极为逼真的描绘，让西、荷两国人民时隔数百年也能了解各自国家英雄的模样。但虽然人物真实，画家却对场景做出了改变，当时受降仪式是在侯爵的大帐中进行的，画家为将战场情景一并还原，将受降仪式的地点替换到了户外。

《布雷达的投降》

The Surrender of Breda

作者 / 迭戈·罗德里格斯·德·席尔瓦·委拉斯开兹

尺寸 /307.3 cm×371.5 cm

分类 / 布面油画

年份 /1635

行军打仗讲究"粗中有细"，
绘画构图讲究"方中有圆"

委拉斯开兹为了展现战争的宏大场景，采用了前紧后松的构图形式。作为主角的人物形象集中在前景，后景则是战场的遗址。此外，为了将观众的视线集中在两位将领的身上，画家用聚拢的兵卒和侧身的马匹把他们围成了一个圆形，这种"方中有圆"的构图交代出了画面的主次关系。

递出钥匙的拿骚将军身体前倾，身材高大的斯皮诺拉侯爵则伸出手臂搭在了他的肩上，这样侯爵就用手臂把观众的视线"拦截"在了前景。此外，画面左右两侧疏密不同的长矛表现出了双方军力的差距，左侧荷兰起义军中的长矛稀疏且

委拉斯开兹能做到的这种客观真实，他以前的画家是没有做到的。有一次，有个画家出于嫉妒说委拉斯开兹只会画头部，委拉斯开兹回答道："这个评价对我来说是最大的荣誉，因为我知道没人能做到。"

短小，而右侧西班牙部队的兵器则鳞次栉比，阵势浩大。

这样重大的场景怎能少了画家的围观？委拉斯开兹把自己画在了画面最右侧。为了不被"埋没"在人群中，他身上的白袍与身旁暗棕的马匹形成了鲜明对比。委拉斯开兹并没有在作品上署名，他在地上"扔"了一张白纸给人无限遐想。他用这巧妙的道具来增加画面的可读性。

从颜色上分析，画家使用了大面积的冷色调，就连战场上的硝烟都是淡蓝色的。如果说红色是为了传达"激昂亢奋"，那么蓝色则增添了一分"心平气和"，这不是正与作品主题相符吗？他的画中没有滚滚黑烟，也许和平之后城中就会升起淡蓝色的袅袅炊烟呢！

最终，画家还是没能阻止腓力四世重启战争，这次胜利的天平没有倒向西班牙，布雷达重回到了荷兰人的手中，尼德兰自此也永久脱离了西班牙的版图。

这幅《布雷达的投降》于1819年进入普拉多博物馆展出。现在西、荷两国早已不是敌人，也正是这些复杂的历史过往促使大批荷兰学者来到普拉多博物馆考察，两国学术界更是时常一起研究那段"你中有我，我中有你"的历史。

Diego Rodríguez
de Silva y Velázquez
1599—1660

迭戈·罗德里格斯·德·席尔瓦·委拉斯开兹

《王室成员》

金玉其外，败絮其中：
内外交困中的西班牙王室

现代马术从16世纪开始在欧洲王公贵族中流行，当时只有达官显贵才有资格享受这项高雅的运动。1770年6月6日，西班牙贵族在阿兰胡埃斯皇宫前的广场上举办了盛大的马术节，阿斯图里亚斯亲王（未来的卡洛斯四世）为了讨好卡洛斯三世组织了这场属于上流社会的游戏。

国王卡洛斯三世和玛利亚·路易莎·德·帕尔马公主站在高台上观赏这场盛会。整齐的马队、华丽的服饰、众星捧月的地位，国王依然沉浸在他所编织的强大帝国梦里。事实上，18世纪的西班牙早已不是昔日强盛的"日不落"帝国，国内阶级矛盾尖锐，连年战争造成物资紧缺、民生凋敝，在结束了与英国的"七年战争"后更是丢掉了北美殖民地佛罗里达。但内忧外困并不会影响统治阶级的雅兴，他们马照骑、舞照跳、酒照喝，国家荣辱、百姓安危都不如及时享乐来得重要。

当时欧洲孕育着民主革命的思潮，人们对封建君主制愈发不满。受法国革命思潮影响的画家阿卡萨有幸作为路易斯·德·波旁亲王的随从目睹了马术节宏大、奢华的场景。在画家看来这种娱乐型活动纯属浪费民脂民膏，"四海升平""国富民强"的画面与现实情况不符，画家做不到掩耳盗铃。国力一时的衰弱并不可怕，可怕的是统治者不懂得"知耻而后勇"。

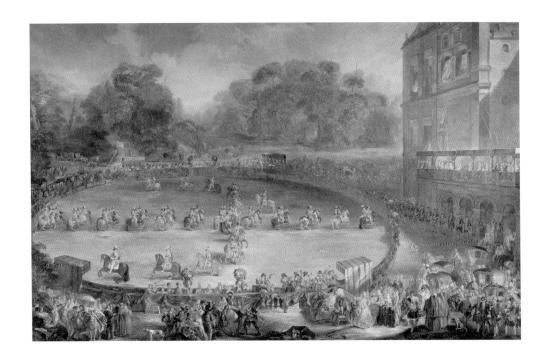

画家受亲王委托创作出了这幅王公看到高兴、民众看到流泪的作品。后来画家在与他人讲解这幅画时表达了自己的真实看法，抱怨那名不副实的盛世。这种大逆不道的言论自然逃不过国王的惩罚，不久后他便因"生活作风"问题被流放到了加勒比海的波多黎各，只能在远离大陆的海岛上孤独度日。

《王室成员》

Royal Couples

作者 / 路易斯·帕瑞特·阿卡萨

尺寸 /237 cm×370 cm

分类 / 布面油画

年份 /1770

为什么说洛可可既是动人旋律
又是靡靡之音?

路易斯·帕瑞特·阿卡萨是18世纪西班牙著名的洛可可风格画家,华丽和高雅是他作品的代名词,淡雅、细致的色彩极具个人特色。相较于前期的巴洛克与后期的新古典,洛可可反映的是社会享乐、奢华以及爱欲交织的风气。画中人不再是神、圣人或骑士,而是宫廷的朝臣、贵族等。在和平盛世,洛可可就像一首动人的旋律让人感到放松、舒缓。而在乱世之中,它就成了使人堕落的"靡靡之音",让人懈怠。

画家采用了类似今天无人机航拍一样的俯视角度来展现马术节盛大的场面,震撼效果无以复加。画家还为整幅作品增加了许多小场景,这些形形色色的人物为我们展现出了一个喧嚣且真实的盛会。

画中描绘的最重要的场景就是那排列整齐的马队向看台上的王宫贵族致敬时的场面,它体现出了国王的地位和尊严。马术节与纪念性的阅兵不同,它并非国家庆典,仅是贵族间的娱乐。此外,我们可以通过国王的成排卫兵身上的军服和武器样式来重温那段尘封的历史。

画面左下角是平民观看区。人们衣着稍显朴素,有人骑着骡马,有人席地而坐,有人则径直站立,这里没有过多的客套寒暄,大家都被这平日不常见的马术节吸引了。

右下角的贵族们乘着马车赶到了现场,他们聚集在国王看台下。成群的贵妇穿着华丽,正对彼此的装束品头论足。

两拨人中间是几名全副武装正在维持秩序的士兵，他们像一堵厚墙将不同阶级进行了分隔。

画家对颜色的使用借鉴了其老师委拉斯开兹的《布雷达的投降》。主体色彩选用黄、蓝两色，营造出一副天高云淡、岁月静好的景象。但是其描绘手法则是洛可可式的温软、细腻，享乐的题材、花哨的色彩，二者的配合可谓相得益彰。

画家几年后被赦免返回了西班牙。而西班牙人民并不幸运，继位后的卡洛斯四世继承其父奢靡享乐的风格，亲手将西班牙帝国变成了一个欧洲的二流国家。这幅作品讲述的故事警醒后人只有居安思危，才能保持一个国家的长盛不衰。

《贤士的崇拜》

三贤者为何会成为
西班牙儿童最喜欢的人？

《圣经》中耶稣诞生时东方的三位贤者前来朝拜的故事在欧洲家喻户晓。三个不同种族的贤者穿着富有异域情调的服饰，出于对神的崇拜前来探望耶稣。他们为耶稣带来了金子、乳香和没药。有人来送礼物了，那怎么少得了孩子们的参与！对西班牙儿童来说，可能除了耶稣、圣母外，最熟悉的人就是三贤者了。时至今日，三贤者的故事已经衍生出了西班牙的儿童节这样重要的节日。

古罗马学者阿米阿努斯·马尔切利努斯认为耶稣是1月6日诞生的，三贤者也是这天到访的，因此这个俗称为三王节的盛会每年都在这一天举行。家长会让孩子们在1月6日前把心愿写在信纸上，睡前将它放在摆成排的鞋子里，这样第二天醒来就会收到贤者放在鞋边的礼物。

每年1月6日晚，政府都会组织花车游行，大人们会装扮成三贤者的模样站在花车上向孩子们抛撒美味的糖果。这是他们从东方带来的礼物，孩子们则拿着脸盆、水桶迎接这一年一度的欢乐时光。

这幅画是梅诺最出名的一件作品，是他受托莱多教会委托为圣佩德罗·马尔蒂尔教堂创作的祭坛画，画中圣母坐的方石上有他的署名。此画曾悬挂于主祭坛左侧，他的另一幅名作《牧羊人的崇拜》则挂在主祭坛右侧。

《贤士的崇拜》　*The Adoration of the Magi*

作者／胡安·巴普蒂斯塔·梅诺　尺寸／315 cm×174.5 cm　分类／布面油画　年份／1612—1614

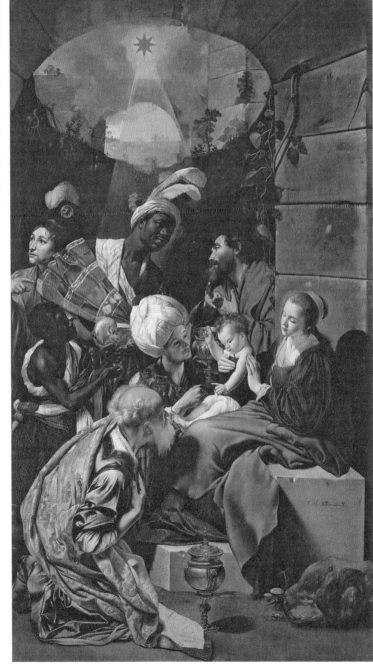

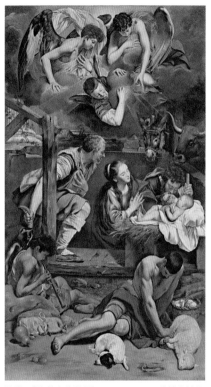

梅诺，《牧羊人的崇拜》，1612—1614，普拉多博物馆藏。

画家出生在以丝绸贸易闻名的西班牙小城帕斯特拉纳，这位布料商人的儿子曾在23岁时前往罗马游历，他在孔塔雷利教堂见到了卡拉瓦乔的作品并深受启发。回到西班牙后，他便开始像卡拉瓦乔一样使用强烈的明暗对比来进行绘画创作。

这是一幅集大成的作品，包含了17世纪初期几种最流行的艺术风格。画家将卡拉瓦乔的自然主义（真实美）、奥拉齐奥·真蒂莱斯基的精致色彩搭配、安尼巴尔·卡拉奇的古典主义相结合，用"新瓶装老酒"的方式，把这一古老的题材描绘得让人耳目一新。

祭坛画的创作具有一定的复杂性，画家需要在考虑观看距离的前提下将内容准确传达。此画在空间构图和人物形象上都设计得相对简单，但通过赋予角色情感塑造出了家人重逢般的温馨场景。

**画家如何利用光线
将作品雕出了棱角？**

一道圣光从人们的头顶射入屋中，点亮了那原本昏暗的空间。光线照在了黑人贤者的脸上，预示着神的庇护将不分种族、肤色。画中场景发生在古罗马竞技场的废墟中，由此暗示着一个破败的世界正在等待耶稣的拯救。神的到来让光秃秃的岩石变成了能孕育生命的土壤，绿色的植物破壁而出，万物重焕光彩！

提香也曾创作过同题材作品，从两幅画的对比中可以看出两人创作理念的不同。如果说提香的笔触是"软"的，那么梅诺的刻画就是"硬"的；如果说提香的表达是"含蓄"的，那么梅诺的表达就是"直接"的。提香借助色彩的渲染来追求作品的朦胧感，用亦真亦假的梦境表现主题的神圣，以光线的"漫反射"来增加画面的柔和感。梅诺则是通过卡拉瓦乔式的强烈色彩对比来展现如戏剧舞台般的真实感，他运用强反光将作品雕出了棱角。

梅诺凭借此画得到了国王腓力三世的赏识，并被任命为王储的美术老师。他还亲手发掘了尚且年轻的委拉斯开兹，让后者有了展示自己的舞台。

天主教在西班牙有着浓厚的传统，虔诚的画家连生命的最后时刻都是在修道院中度过的。他无疑是幸运的，神的庇佑让他赶上了西班牙最强盛的时期。

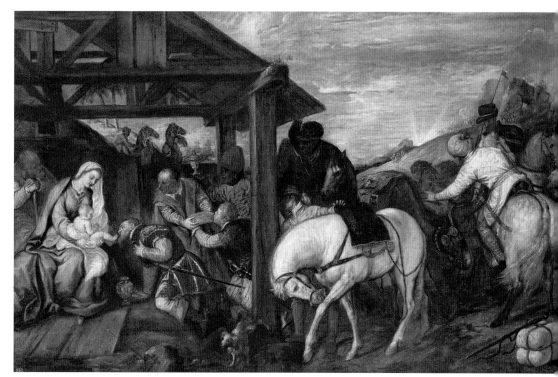

提香，《贤士的崇拜》，16 世纪，普拉多博物馆藏。

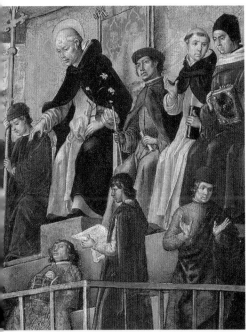

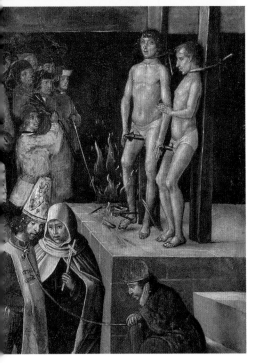

《圣多米尼克主持审判》

生前万千宠爱的约翰王子，
死后为何葬在修道院里？

这幅耗时8年完成的《圣多米尼克主持审判》是西班牙画家佩德罗·贝鲁格特晚年为阿维拉的皇家圣托马斯修道院所作的祭坛画。这座哥特式修道院始建于15世纪末，是专门为埋葬阿斯图里亚斯王子约翰的遗体所建，现在是西班牙教区大主教的避暑夏宫。

约翰王子作为卡斯蒂利亚女王伊莎贝拉一世和阿拉贡国王费尔南多二世的独子，从小便集万千宠爱于一身。他曾跟随号称"西班牙大审判官"的多米尼克教会（道明会）主教迭戈·德·德扎学习神学。主教因评判公正在当时颇有口碑，因此修道院中出现该教会的主题作品也就不足为奇。

1493年，哥伦布特意将新发现的古巴岛命名为胡安岛（胡安为阿斯图里亚斯王子的名）作为送给王子的礼物。1497年，时年19岁的王子因过度劳累吐血死在了葡萄牙。白发人送黑发人，痛失爱子的女王下令建造了这座宏伟的建筑作为王子的安息之所。

《圣多米尼克主持审判》 Saint Dominic Presiding over an Auto-da-fe

作者／佩德罗·贝鲁格特　尺寸／154 cm×92 cm　分类／板面油画　年份／1491—1499

画家出生于西班牙的卡斯蒂利亚，成年后曾在王子老师迭戈·德·德扎任教过的萨拉曼卡大学学习绘画。关于这位文艺复兴早期画家的生平和作品，史料记载非常少，只知道他此后又曾前往安特卫普和罗马进修。画家在意大利学到了如何运用线性透视原理来构造空间和描绘运动中的人体。弗拉芒艺术中的精致装饰元素同样也出现在了他的作品中。

这幅画描绘了怎样一场对异端的审判？

这是一幅标准的古典主义题材作品，它描绘的是13世纪被称为"圣多米尼克"的道明会大主教托马斯·阿奎那主持处死异端卡特里派的审判场景。卡特里派是基督教的一个分支派别，其前身本来是罗马帝国晚期的摩尼教（明教）。摩尼教是一种由祆教（伊斯兰教早期雏形）与基督教、佛教混合而成的宗教。

托马斯·阿奎那堪称道明会最具权威的大主教，是13世纪著名的神学家、哲学家、数学家，被誉为当世的亚里士多德。因为王子与道明会的渊源，所以画家特意选取托马斯·阿奎那的故事作画，这也许符合离世王子的心意。

画家巧妙地利用了画面的高度，从木台到人物位置，在构图上都独具匠心。画中大主教与其他六名法官坐在木制高台的顶端，他身边的人举着带有徽章的旗帜。木台的第一层是教会请来的贵族陪审团，他们正排队入座。最底层则挤满了围观的群众。画家借助层叠的木台把不同阶层的人群进行了区分。

作为秩序制定者的神职人员总是高不可攀的。白衣黑袍的大主教坐在人群的顶

端，这身低调的打扮在人群中格外显眼。微微起身俯视的主教体型貌似略大于常人，前移的重心、飘动的衣衫，让人感觉他好像下界的神灵一样飘浮在空中。画家用出色的绘画叙事能力完美地还原了有关传记中描述的圣多米尼克的形象。

台下捆在木桩上的犯人已经被勒死，深坑中的异端则像牲口一样被拴成一连串，他们头戴高帽，穿着宗教裁判所专为犯人设计的服装，胸前写着"定罪的异端"。

宗教裁判所是公元1231年经教皇格里高利九世授意，由道明会设立的宗教法庭，它旨在侦查、审判和裁决异端以及有异端思想的人。世人都认为该机构是剪除异己、滥杀无辜的存在，这样的说法或许并不完全符合历史。1998年，梵蒂冈向各国30位学者公开了宗教裁判所的档案。资料显示，西班牙宗教裁判所只判处了大约1%的犯人死刑。

历史上道明会的托马斯·阿奎那被称为最公正的审判官，但无论如何，对异端的审判终归难脱专横之名，纵观人类社会进程，多元包容的社会才是最美好、最和谐的。

何塞·里苏尼奥，《圣托马斯·阿奎那》，1675—1725，普拉多博物馆藏。

《卡洛斯四世一家》

略显丑陋的人物形象是画家刻意为之，
还是真实写照？

这是戈雅于1800年为卡洛斯四世一家绘制的集体肖像画。虽然他以前曾多次创作过单人肖像，但这种"集体照"还属首次尝试。他总共制作了五个版本的草图后才有了我们今天见到的这幅作品。画中场景就是王室居住的阿兰胡埃斯宫。戈雅在确定了大构图后才分别描绘了每个人物，这样避免了所有人在漫长的创作过程中一起"站桩"摆姿势。戈雅参考了委拉斯开兹的《宫娥》，同样将自己放入了作品之中。这幅记录着西班牙王室历史的作品于1824年进入普拉多博物馆展出，至今仍是游客到馆必看之作。

我们可以从图中蓝线的走势看出画家对每个人物位置的设计。国王和王储站在最醒目的前方，以突出他们在王室中的地位。

戈雅首先确定了三个最重要人物的位置。玛利亚·路易莎王后占据了画面中心位置，她挺着脖子，侧着脑袋，神情严肃。但正因她太过正经，摆出的表情让人感到些许的搞笑。养尊处优的王后即使穿着蓬松的长裙依然遮不住她那圆润的身材。

身穿黑衣的卡洛斯四世在王后的右边。果然"不是一家人不进一家门"，国王同样身材臃肿、眼神稍显呆滞，这有些油腻的形象与睿智的帝王一点儿都沾不上

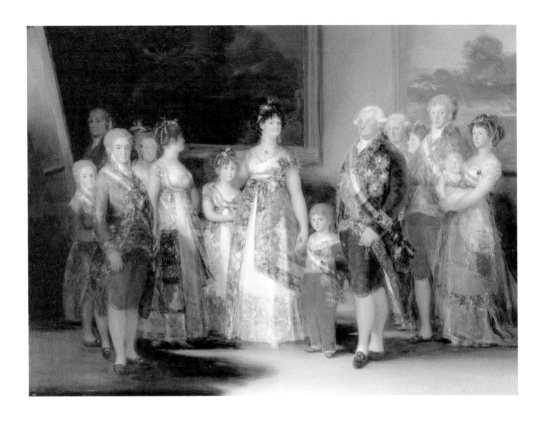

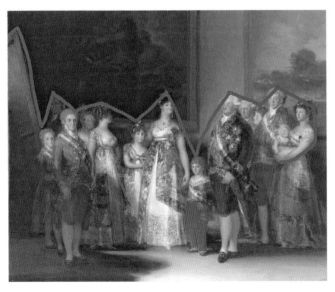

《卡洛斯四世一家》

The Family of Carlos IV

作者 / 弗朗西斯科 · 何塞 · 德 ·
戈雅 - 卢西恩斯特

尺寸 /280 cm×336 cm

分类 / 布面油画

年份 /1800

边。或许为了显示自己尊贵的身份，他在胸前挂满了名贵的奖章，稍有"暴发户"之感。

画面左侧身着蓝衣的就是尚未登基的费尔南多七世。他的下半身处在阴影中，也许这是画家刻意为之，预示着他将接手的是日薄西山的帝国。他身边没有露正脸的女子则是其未婚妻，因当时尚未结婚所以只画了侧面。

笔者曾有幸多次前往普拉多博物馆欣赏此画。从远处慢慢走近这幅巨作，国王一家貌似正注视着我前进的脚步。随着距离的逐渐拉近，有种终见"庐山真面目"之感。国王一家虽然穿着华贵，但人物形象的确都不够"美丽"，有种"德不配位"之割裂感。

在宗教法规严厉的西班牙是禁止描绘裸体的，但戈雅是一名不安分的画家，他依然敢于创作挑战教会的作品《裸体的玛哈》。基于宫廷画师的职业道德，戈雅从来没有在正式的肖像画上丑化王室，王室那略显呆滞与丑陋的形象应该就是他们最真实的写照。

戈雅，《裸体的玛哈》，1795—1800，普拉多博物馆藏。

为何英明的君主才有资格被"美化"？
无能的当权者带着什么"相儿"？

人们心中君王的形象是英明神武的，王后则是雍容华贵，金枝玉叶般的王子王孙都是俊男美女。不只普通百姓，连国王卡洛斯四世也这样认为，他对此画并不满意，因此该作品在他主政期间并没有被悬挂出来。他认为戈雅应该像路易斯·米歇尔·凡·路创作的《腓力五世》那样对王室形象进行美化。

但卡洛斯四世怎么能与带领帝国中兴的腓力五世相提并论呢？路易斯·米歇尔·凡·路的美化是有依据的，因为国王做得足够优秀，他的成绩为民众所认可。腓力五世在位期间，对内重振了国家低迷的经济并加强了中央集权，对外则继续保持了西班牙帝国在欧洲的霸主地位，赢得了英国的挑战。他的"美"不是在于其容貌而是在于其能力，画中那类似神祇的气质、面相与他所取得的成就相匹配。

而卡洛斯四世在位时，只知享乐，不理朝政，导致对外战争连年失败，失去了大量海外殖民地。法国大革命后拿破仑已经盯准了这块肥肉，时刻准备将其吞下。革命思想火花也传播到了西班牙，人民对君主制和旧政权愈发不满，社会矛盾十分尖锐。

戈雅没有美化国王一家或许带有个人情绪，但是他的直觉并没错。5年后，西班牙无敌舰队几乎被英国海军全部歼灭。7年后，拿破仑攻入马德里，卡洛斯四世流亡海外。果然人都是带"相儿"的，昏庸的统治者只能给国家带来悲惨的命运。

《井的奇迹》

马德里的"农耕节"
来自画中故事

《井的奇迹》是阿隆索·卡诺奉女王伊莎贝尔之命为阿穆德纳圣母主教座堂创作的祭坛画。这幅画一直悬挂在教堂里直到19世纪教堂被拆毁，之后被转移到附近的萨克拉曼多教堂，于1941年进入普拉多博物馆。

它是根据西班牙民间传说中的"农神"圣·伊西德罗·拉布拉多的故事创作的。相传伊西德罗原本是一个普通的农民，因他具有寻找和控制水源的神力而被封为圣人，"井的奇迹"是他无数神迹中最广为流传的故事之一。有水就预示着会有好的收成，因此农民拜他为农神（或雨神），只要年景不好人们便会举着他的雕像游行祈祷。

此外，在其出生地马德里大区，百姓们都视他为城市守护神。为了纪念这位圣人，马德里市民每年都会在5月11—15日举办圣伊西德罗节（农耕节）。因为西班牙在历史上曾分裂为数个王国，所以每个地区都有自己独特的节日。马德里农耕节的地位相当于瓦伦西亚大区的法雅节，是城市的一张文化名片。

市政府通常会在节日结束前一天给全市放假并举办丰富多彩的庆祝活动。大街上随处可见穿着复古的人们。男士穿着传统汗衫，头戴小帽；女士则身着色彩鲜艳的连衣裙，头裹古代妇人干活时戴的白头巾。人们会在清晨前往圣伊西德

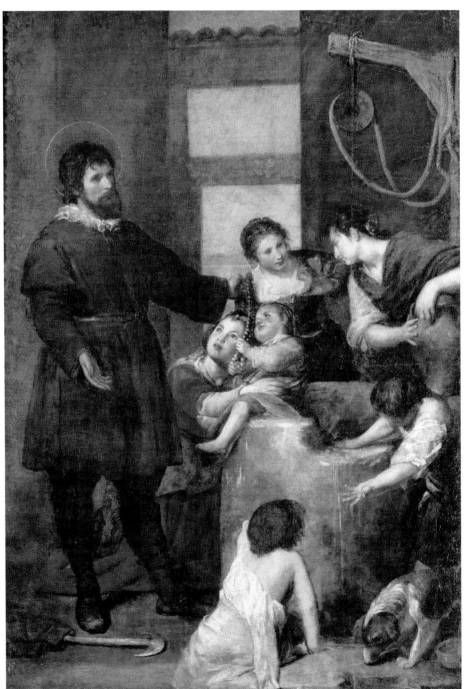

《井的奇迹》

The Miracle of the Well

作者 / 阿隆索 · 卡诺　　尺寸 /216 cm×149 cm　　分类 / 布面油画　　年份 /1638

罗教堂饮用圣水，随后带着在集市上买的茴香甜面包前往各区域的公园野餐，以此来感谢农神的庇护，傍晚时分会在马德里河畔举办盛大的烟花秀，将节日气氛推到最高潮。

为何性情暴躁的阿隆索·卡诺
总是创作场面温和的作品？

格拉纳达籍画家阿隆索·卡诺年轻时曾移居当时的艺术中心城市塞维利亚，塞维利亚是安达卢西亚的首府，曾是摩尔人的统治中心。热情奔放、文化包容、生活富裕的塞维利亚是艺术发展的沃土，大批画家的到来使塞维利亚画派成为17世纪西班牙最具影响力的画派。该画派的特点是不过分渲染宗教气息，富于生活情趣，具有强烈的世俗化倾向。

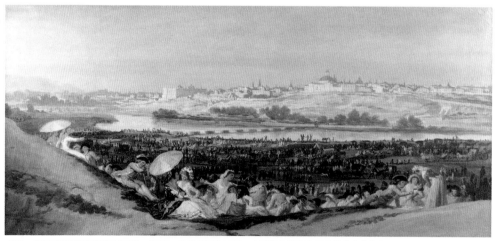

戈雅，《圣伊西德罗节的草地用餐》，1788，普拉多博物馆藏。它描绘的是西班牙农耕节上人们在公园野餐的场景。

这位祭坛画工的儿子幸运地得到了弗朗西斯科·帕切科的赏识，后者身为塞维利亚画派领袖委拉斯开兹的岳父拥有着丰富的资源，阿隆索·卡诺与委拉斯开兹结下了深厚的友谊。他得益于委拉斯开兹的推荐于37岁时进入宫廷任职，这使他有机会接触到皇室收藏的世界各地绘画大师的原作，让他开阔了眼界。

画中场景宛如"农家乐"，极为朴素的场景与想象中圣人出现的场景并不沾边。故事讲述的是，身为母亲的玛利亚忙着做家务时，她淘气的小儿子掉进屋外的井里溺水身亡。伊西德罗从农场回到家后看到悲伤欲绝的妻子，得知情况后便立刻向天上的耶稣进行祈祷。奇迹发生了！井水开始上升，涨到井口的水把孩子推着浮了出来。夫妻两人看到死而复生的孩子后笑逐颜开，他们感谢神把孩子送了回来。孩子紧紧地抓住父亲递给他的念珠，这暗示着神赐予的力量。

大家都被这神奇的场面惊呆了。路边玩耍的小孩、打水的妇女，乃至散养的小狗都聚集到了井边。一个小孩用手撩水，亲自检验眼前这不可思议的一幕。口渴的小狗则伏地喝着从井口溢出的水。

画面颜色对比并不强烈，人物神态也很平静温和。如果你认为画家在生活中是一个温文尔雅的人，那就大错特错了，生活中的卡诺脾气暴躁、口无遮拦，经常与人发生争执。但只要拿起画笔，他就仿佛换了一个人，变得极具耐心且情感细腻，对学生的教导也是尽心尽力。

晚年的画家回到家乡创办了格拉纳达美术学院，培养出胡安·塞维利亚·罗梅罗、佩德罗·阿塔纳西奥·博卡内格拉、何塞·里苏尼奥等大批知名艺术家，为西班牙美术教育的发展做出了巨大贡献。

《圣家族与羔羊》

圣家族的温馨画面
与拉斐尔的童年经历有关

1504年，拉斐尔结束了跟随彼德罗·佩鲁吉诺画画的学徒生涯，离开小城佩鲁贾，移居到有着艺术天堂美誉的佛罗伦萨。此后四年，他将所有精力用来研究、吸收米开朗琪罗的人体描绘和达·芬奇的空间构图，将他们的风格融会贯通后，快速跻身文艺复兴美术三杰之列。

《圣家族与羔羊》是一幅典型的古典主义作品，它展现了家人间的亲情。画中人物组成比较简单，画家只描绘了圣母玛利亚、幼年耶稣、耶稣养父圣约瑟和一只小羊羔。故事讲述的是圣母俯身要抱起骑在小羊身上的耶稣，圣约瑟则慈祥地站在圣母身后，一派其乐融融的景象。

拉斐尔的创作灵感源于达·芬奇的《圣母子与圣安妮》。他转换了人物方向，并用圣约瑟代替了达·芬奇画中耶稣的外祖母圣安妮，但这一简单的改变却让两幅画的含义截然不同。在达·芬奇作品中，耶稣是在粗暴地玩弄小羊，圣母是以一种教育的态度来抱起他，而拉斐尔作品中的圣母更温柔，她流露出的更多是对儿子的疼爱。

其实画家描绘这温馨的画面与他的成长经历有关。拉斐尔童年时家庭温暖、衣食无忧，时常在父母的陪伴下嬉戏玩耍。由于父亲是职业画家，所以他时常在

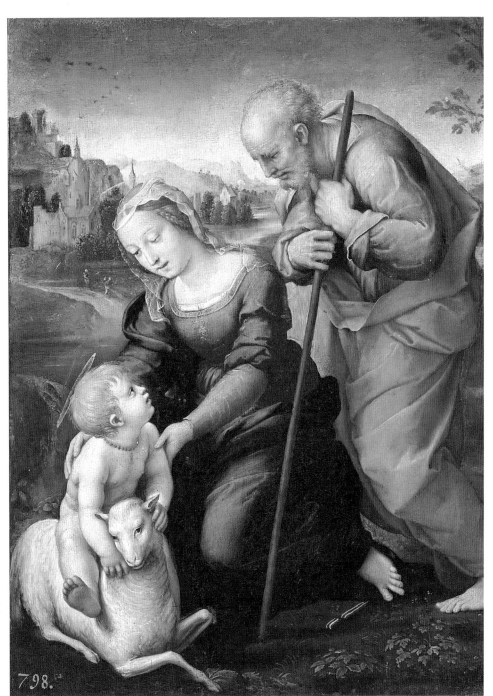

《圣家族与羔羊》

The Holy Family with a Lamb

作者／拉斐尔·桑西　尺寸／28 cm×21.5 cm　分类／板面油画　年份／1507

父亲的悉心指导下练习绘画，温柔贤良的母亲则专心在家照顾他的衣食起居。

但在拉斐尔8岁时，他母亲因病意外离世，3年后父亲又再婚重组了家庭，11岁的拉斐尔只能跟随他唯一的叔叔生活。几年后，叔叔又将他送到了佩鲁吉诺的画室当学徒，这就有了开篇介绍的一幕。短暂而温馨的童年生活成为拉斐尔心中最美好的回忆，他借圣家族（耶稣、圣母玛利亚和圣约瑟的合称）的故事来表达对温暖家庭的渴望，他多么希望自己就是画中那个开心玩耍的幼童！

为什么有人说
拉斐尔的模仿痕迹太重？

文艺复兴时期人们在思想上经历了一个世俗化的过程，当时流行的一句口号叫作"作品重生"，艺术家们倡导大家从理性的角度而不是仅仅从信仰的角度去看待这个世界。他们将贴近百姓生活的场景套入宗教主题中，以这种"接地气"的方式来帮助大家保持对信仰的追求。

拉斐尔既保持了对世俗生命和美丽自然的热爱，也不排斥对上帝的信仰，他将两者并存于作品之中。圣人角色和代罪羔羊被放置在了如田园诗般的背景中，依稀可以看到教堂、城堡等凡间事物。天上的人物搭配地上的自然风景，画家这样做既反映出他的人文关怀，又表现出其作为基督徒的虔诚。他顺应了时代潮流，让圣人们也开始享受天伦之乐。

拉斐尔的画面和谐明朗、优美典雅。他充分塑造出了米开朗琪罗式的人体美感，人物线条自然流畅，神情刻画精准。而画面明暗对比和色彩选择运用则

借鉴了达·芬奇的《圣母子与圣安妮》，只是较之达·芬奇，他用色没那么大胆，对比也没那么夸张。

画家采用较近的构图把主角推向前景，让人们可以细细地观察这一家三口。头顶光环的圣母玛利亚穿着16世纪样式的红色连衣裙，套着蓝色长袍，戴着象征纯洁的透明头巾。玛利亚和约瑟都是赤脚踩在地上，这暗示着他们脚踩的是圣地，是不需要穿鞋的。

有人曾说拉菲尔此画模仿痕迹太过明显，但合理的借鉴不正是最有效的学习方法吗？画家用微小的细节确立了自己的立意，这是他艺术天赋的体现。

当时拉斐尔将此画卖给了谁不得而知，但它于1724年来到了西班牙国王腓力五世的手中，后者将它悬挂于马德里市郊的埃斯科里亚尔修道院。此画在1837年进入普拉多博物馆展出。

因它太受观众喜爱，博物馆在2018年决定将它印到门票上。现在时常有一家三口进馆游览，他们欣赏这幅作品时一定会感同身受，一起体验这最温馨的时光。

达·芬奇，《圣母子与圣安妮》，1500—1525，巴黎卢浮宫藏。

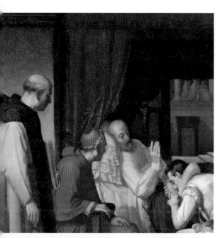

《腓力二世的最后时刻》

欧洲霸主腓力二世是如何炼成的?

1598年9月13日,一代雄主、西班牙国王腓力二世走到了生命的最后时刻,他将儿子腓力三世唤到床前做最后的嘱托。年迈的国王身着灰衣,正当壮年的王子身穿白衣,画家用颜色的明暗度揭示了新老两代帝王的生命接力。黑衣的侍卫们站在画面右侧,他们融入了阴影中,这样既不会抢戏又能让光线下的国王父子形成鲜明的颜色对比。

红衣大主教也赶到了国王下榻的圣洛伦索修道院来倾听他最后的忏悔(天主教徒按传统去世前需向神父进行忏悔)。主教在画中颇为显眼,白衣也许会泛黄变灰,但红衣则会长久鲜艳。不管帝王如何更替,教廷永远是特权阶级。

往事随风飘散,英雄终有迟暮之时。腓力二世一生为了维持其父查理五世留下的锦绣山河已经殚精竭虑!国王合眼之后随从们即将拉上幕布,他将正式退出历史舞台。这位传奇的君王结束了征战的一

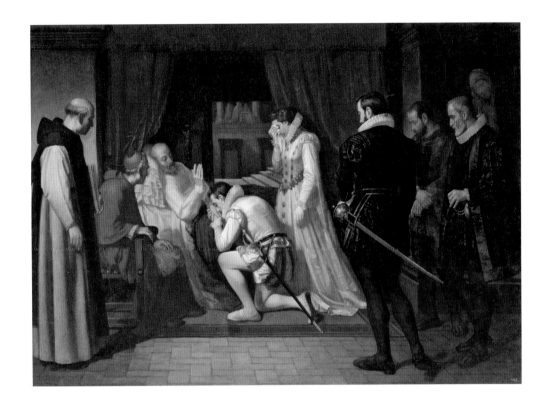

生，享年71岁。

历史学家认为腓力二世执政时是西班牙历史上最强盛的时期，他领导的哈布斯堡王朝是欧洲历史上最强盛的王朝。当时他治下的领土包括西班牙、葡萄牙、尼德兰、西西里、那不勒斯、弗朗什-孔泰大区（法国东部）、米兰、西属美洲和非洲殖民地。此外，西太平洋上的殖民地菲律宾群岛也是以他的名字命名的。腓力二世将西班牙打造成了世界历史上首个"日不落"帝国。

但是伴随他的争议也不少，腓力二世独断专行，常年发动战争。他为了加强中央集权，首先剥夺了加泰罗尼亚的自治地

《腓力二世的最后时刻》

Last Moments of Felipe II

作者 / 弗朗西斯科·乔维尔·伊·卡萨诺瓦

尺寸 /150 cm×212 cm

分类 / 布面油画

年份 /1864

位，导致该地区至今都在寻求独立。他还对低地国家实行铁腕统治，他所任命的尼德兰总督阿瓦尔仅在1567年就处死了8000名反对者，直接造成次年荷兰人追求民族独立的"80年战争"的爆发。此外，宗教审判和迫害异端在他统治时期也达到登峰造极的地步，他强制摩尔人和犹太人离开伊比利亚半岛，追求西班牙种族构成的所谓"纯化"的国家，这与后世希特勒的"血统论"如出一辙。

戎马一生的腓力二世曾决心把整个欧洲统一到他的麾下。他为了争夺意大利的控制权，曾与教宗保禄四世和法王昂利二世进行了一场大战，获胜后他强迫法国签订了不平等条约《卡托-康布雷齐和约》。此后法国势力撤出了意大利，教宗承认腓力二世的欧洲霸主地位，从而结束了法西两国长达半个世纪的战争。

一场塞万提斯参加过的战争，
为何让卡萨诺瓦扼腕兴嗟？

16世纪正值土耳其奥斯曼帝国的疯狂扩张期，它将目标锁定在了交通要道地中海。欧洲霸主腓力二世当仁不让地承担起了带领联合舰队抵抗穆斯林入侵的重任。1571年，双方舰队在爱琴海附近爆发了勒班陀海战，最终以西班牙为首的神圣同盟大获全胜告终。

《堂吉诃德》的作者塞万提斯曾作为一名西班牙普通士兵参加了这场战役，并因左臂受伤而致残。《堂吉诃德》第二部的序言中写道，这场战役是"几个世纪以来的人、当代的人乃至未来的人所能看到或预见的最崇高的事情"。神圣同盟

将胜利归功于圣母玛利亚，教宗庇护五世将10月7日定为胜利圣母节，后来这一天成了天主教会的玫瑰圣母节。

1571年西班牙发生了两件大事：一是10月7日对战土耳其的胜利，这阻止了穆斯林势力的扩张；二是身为王位继承人的费尔南多王子于12月5日出生。

但好景不长，几年之后尚未成年的费尔南多王子就离开了人世，这导致腓力二世临终前只得将江山交给能力平庸、优柔寡断的腓力三世。强势的腓力二世造就了一个伟大的帝国，他的儿子却是一个唯唯诺诺的人。因为腓力三世并无治国之能，所以政权很快落入宠臣手中，西班牙帝国也因此快速衰落。

马德里本土画家弗朗西斯科·卡萨诺瓦创作此画时正值西班牙政坛最混乱之际，在短短25年里更换了34届政府，形形色色的佞臣集团纷纷上台执政，女王伊莎贝拉二世本人则过着荒淫颓废的生活，西班牙当时已沦落为欧洲的一个二流国家。

从马德里皇家圣费尔南多美术学院毕业的卡萨诺瓦充满了书生意气，他实在无法忍受这混乱的国家，而怀念那曾经让诸国臣服的"日不落"帝国，怀念那带领国家走向辉煌的腓力二世，他以此画来抒发心中的愤懑。

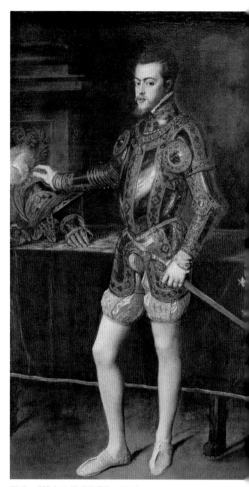

提香，《腓力二世戎装像》，1551，
普拉多博物馆藏。

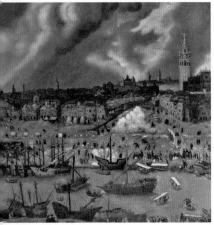

《塞维利亚城》

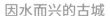

因水而兴的古城

画中被水环绕的就是欧洲名城塞维利亚，它作为西班牙唯一拥有港口的内陆城市，因水而兴，瓜达尔基维尔河从市中心穿城而过，汇入大西洋。哥伦布发现美洲后，塞维利亚得益于得天独厚的地理条件，从15世纪开始成为帝国的经济中心，以及欧洲物资的集散地。从美洲满载黄金、白银的商船通过瓜达尔基维尔河将财富源源不断地带到了西班牙，为其称霸欧洲提供了物质基础。

塞维利亚经济繁荣的同时也带动了艺术的发展。城中大量雄伟的建筑拔地而起，居民们对艺术品的需求倍增，大量艺术家汇集到了这里。浓郁的文化气息为艺术家的成长提供了肥沃的土壤，苏巴朗、穆里罗和委拉斯开兹都是土生土长的塞维利亚人，他们的成功离不开环境的熏陶。17世纪上半叶塞维利亚画派成了西班牙最重要的画派，它的崛起同威尼斯画派有些许相似之处，它们皆因海运而生，物质的丰富促使市民精神需求增加，美术技艺得以飞速发展。

古城保护得非常好，即使到了21世纪的今天，漫步老城中仍有种重回中世纪之感，时间貌似没有给它留下任何痕迹。塞维利亚是一座热情开放的城市，街上的陌生人间闲聊上几句实属平常。城中大街小巷遍布着咖啡厅、酒吧、书店等休闲娱乐场所，慢节奏的生活早已深深根植于城市文化当中。这悠闲的城市氛围正与塞维利亚画派富含生活情趣的主旨相符。

历史赋予了塞维利亚兼容并蓄的性格。它所处的安达卢西亚位于伊比利亚半岛的最南端，与北非隔海相望，独特的地理位置使它成为西欧和北非的文化交汇之地。公元前，它曾先后被罗马人、西哥特人占领，此后又于712年被阿拉伯人入侵。11世纪摩尔人（由埃塞俄比亚人、撒哈拉人、阿拉伯人和柏柏尔人组成）正式在此建立独立王国。1248年，卡斯蒂利亚国王费尔南多三世在"光复战争"中驱逐了异教徒，使塞维利亚重回天主教徒手中。不同信仰的各个民族先后在这里建立统治，使得塞维利亚成为文化多元、包容之地。在这里既能感受到伊斯兰文化的遗存，又能体会到天主教文化的影响。

《塞维利亚城》

Sevilla City

作者 / 阿隆索·桑切斯·科洛
尺寸 /146 cm×295 cm
分类 / 布面油画
年份 /16 世纪末

这幅画为我们打开了
一扇历史之门

画家用俯瞰的广角描绘出真实的城市布局。画中高104.1米的塞维利亚主座教堂钟楼吉拉达耸入云霄，它垂直地占据了画面空间，既为城市增加了高度，又能引导观看者将视线向上投射。作为全城最高点的吉拉达自中世纪以来一直都是塞维利亚的地标，它修建于摩尔人统治时期，卡斯蒂利亚人统治后加盖了具有巴洛克风格的尖顶。

画家将真实的城市景观置入虚幻的背景中。此时的塞维利亚是财富和权力的聚集地，这里不仅有最虔诚的基督徒，也有最穷奢极欲的贵族，信仰和物欲在城中交织。

16世纪末，正值西班牙国王腓力二世施行"驱逐摩尔人"运动，大量异教徒遭到迫害，造成人口剧减、房屋空置、土地荒芜。画中奇形怪状的云在灰蓝色的天空中升起，像是战争后升起的浓烟，这略显怪异的景象占据了画面的上半部分。难道这天地异象是上帝向国王打破文化多元的暴政的示警？是他的行为让城中变得"乌烟瘴气"？

瓜达尔基维尔河在画面左侧蜿蜒而过，它会引导观众向左倾斜视线，这缓解了古城构图的死板，增加了城市的绵延感。画家通过描绘来往的船只、繁忙的码头和喧嚣的人群，还原城市的日常生活。画中场景极具历史研究价值，它是了解塞维利亚古城的重要文献。此外，繁荣的贸易、奔流的河水又是城市活力的象征。

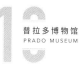
阿隆索·桑切斯·科洛是腓力二世最欣赏的宫廷画师之一，他出生于号称"地中海明珠"的西班牙历史文化名城瓦伦西亚（现西班牙第三大城市），在那里度过了幸福的童年时光，直到10岁时父亲去世才搬到葡萄牙与祖父同住，他的葡萄牙姓氏和长期在葡的经历让许多人误认为他是葡萄牙人。

画家在里斯本开启了他的艺术生涯。葡萄牙国王约翰三世（其统治时期葡萄牙成为与中国明朝建立官方联系的第一个欧洲国家）曾把他送往佛兰德斯跟随大师安东尼斯·莫尔学习。1552年，他开始在葡萄牙担任宫廷画师，随后于1555年回到西班牙为国王腓力二世服务。同时，他是提香的崇拜者，是著名的肖像画名家。并且，在他的画中总能看到王室贵族、教堂或各种宗教场景，他在没有照相机的时代用绘画为我们打开了一扇历史之门。

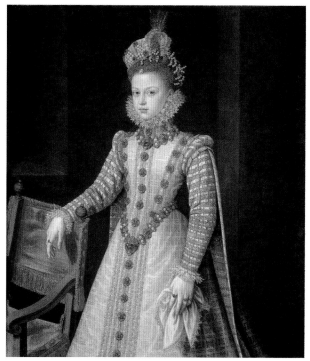

阿隆索·桑切斯·科洛，《童年伊莎贝尔·克拉拉·尤金尼亚》，1577，普拉多博物馆藏。伊莎贝尔·克拉拉·尤金尼亚是腓力二世与第三任妻子伊丽莎白·德·瓦卢瓦的女儿。

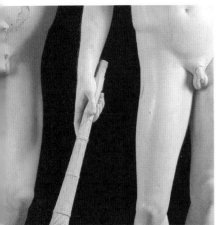

《俄瑞斯忒斯和皮拉德斯》

兄弟间明明情谊深厚，
为何联手杀死了其中一人的母亲？

这是一件记录了兄弟情谊的作品，这种题材在古代雕塑中十分少见。原作破损严重，意大利雕塑家伊波利托·布齐于1623年对其进行了修复。1664年，瑞典女王克里斯蒂娜将其买入收藏，后经拍卖它来到西班牙国王腓力五世手中。19世纪，西班牙王室将它捐赠给了普拉多博物馆，这件传世数百年的作品重又面世。它在17世纪曾被大量复制，现在欧洲各国的许多宫殿、花园和博物馆中都摆放着它的复制品。

俄瑞斯忒斯（右）和皮拉德斯（左）头戴属于胜利者的月桂花环，这两个俊朗的男人到底做了什么？俄瑞斯忒斯是古希腊神话中迈锡尼国王阿伽门农之子。阿伽门农从特洛伊战场回来后被妻子伙同情人埃癸斯托斯杀死，其子俄瑞斯忒斯被姐姐厄勒克特拉救出后，在姑丈、福克斯国王斯特罗菲俄斯家中住了7年，期间与王子皮拉德斯结为挚友。成年后的俄瑞斯忒斯接到德尔菲的神谕要求他为父报仇。后

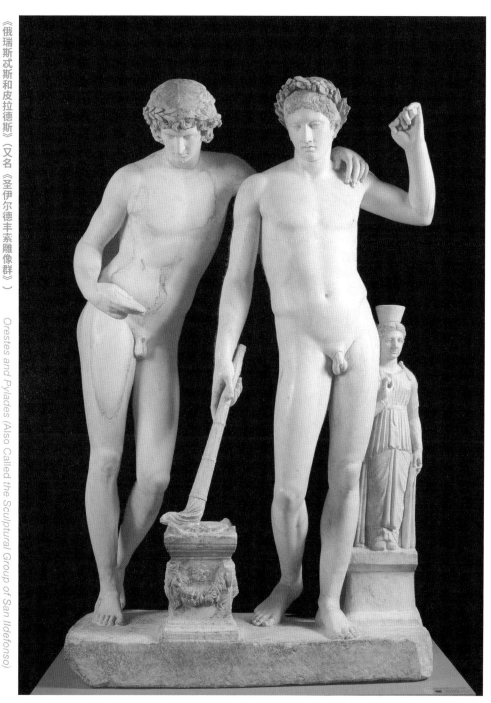

作者／帕斯德雷斯的学生　尺寸／161 cm×106 cm　重量／496 千克　分类／白色大理石雕塑　年份／约前10

《俄瑞斯忒斯和皮拉德斯》（又名《圣伊尔德丰索雕像群》）

Orestes and Pylades (Also Called the Sculptural Group of San Ildefonso)

来，他在好友皮拉德斯的帮助下杀死了母亲及其情人，其弑母的行为也受到了复仇女神厄里倪厄斯的惩罚。后俄瑞斯忒斯被雅典娜赦免，归国继承王位。

从正面观察，兄弟二人的形体比例和五官轮廓都十分和谐、优美。左侧的皮拉德斯体态呈S形起伏，他的重心在右腿并以此支撑全身。其左手搭在俄瑞斯忒斯的肩上，所以他右肩微微倾斜。男子最完美的体态就是宽肩、阔背，整体呈倒三角形，从两人裸体的雕塑中可以看出两人都拥有完美的体态。

作为主角的俄瑞斯忒斯右手握着火炬，他点燃了祭台上母亲的头颅，以慰父亲的"在天之灵"。他的左手半握拳，高举到耳边，这貌似是对自己行为的肯定。他的身体重心在左腿上，右脚微抬，动态与好友皮拉德斯相反，从而塑造了整件作品的平衡。他们身旁还有一座小型雕像，据说那是复仇女神厄里倪厄斯，神话中记载他们点燃头颅后，随即遭到了复仇女神的追杀。

中国西汉末年时男女授受不亲，同期的古罗马却非裸体不完美

公元前10年正值西汉末年，当时的中国在儒家思想影响下讲究"男女授受不亲"，最忌讳衣不遮体，被异性看到袒露的肌肤被认为是不自爱。而当时古罗马崇拜的则是完美的身体，他们认为人只有在不穿衣服的情况下才能将美完整地展现出来。男性追求有力的肌肉线条，女性则追求丰满的身材。

此外，那时的古罗马社会风气开放，较为炎热的地中海气候也造成人们只需穿着较少的衣物。当时社会上对忠贞的概念较为淡薄，充满着滥情、放荡之风。

这种社会风俗在美剧《斯巴达克斯》中有着充分表现。

但是古罗马艺术家们所追求的并不是现实生活中真实的美，而是"理想的美"，雕塑或绘画中的人物形象找不出一点儿瑕疵，皆是面容姣好、体态匀称。

《俄瑞斯忒斯和皮拉德斯》的作者是帕斯德雷斯的学生，具体的姓名已无法考证。帕斯德雷斯出生于罗马共和国统治下的希腊，此时的当政者就是大名鼎鼎的恺撒大帝。作者曾前往罗马生活并负责城市公共空间的雕塑、建筑，因此他深知罗马文化中对美的定义，配合家乡的本土神话故事，这件完美的作品应运而生。

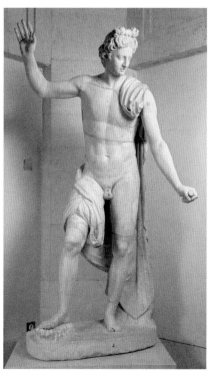

佚名，《阿波罗》，公元 2 世纪，普拉多博物馆藏。

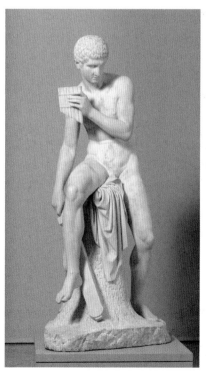

佚名，《赫尔墨斯》，约 1824，普拉多博物馆藏。

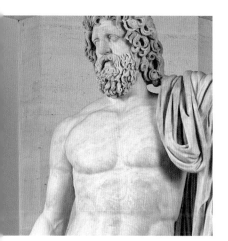

《海神》

拥有海神般健硕的身材
是每个健身男性的追求

大多数人只知道希腊神话，不知古罗马也有属于自己的神话，只不过出现得稍晚，它是罗马共和国时期的诗人、作家通过模仿希腊神话而编写出的故事。这尊雕像塑造的就是罗马神话中的海神尼普顿，相当于希腊神话中的波塞冬。

在罗马神话中，海神尼普顿和众神之王朱庇特（宙斯）、冥王普路托（哈迪斯）是三兄弟，他们都是农神萨图尔努斯和生育女神奥普斯的儿子。如果你被这一大串儿头衔绕得云里雾里，那我们可以回忆一下欧洲游中常见的景点，例如，大名鼎鼎的罗马"许愿池"中竖立的正是尼普顿的雕像。普拉多大道旁的海神喷泉塑像也是以他为主题制作的，那里是马德里球迷庆祝西班牙足球队夺冠的地方。

存放于普拉多博物馆的《海神》雕像，其体型要比普通人大得多，厚重的大理石材质展现出了他"覆海移山"的力量。海神的右臂是后期修复上去的。

《海神》　作者／罗马作坊　尺寸／243.5 cm×118 cm　分类／纹理大理石雕塑　年份／约 135

Neptune

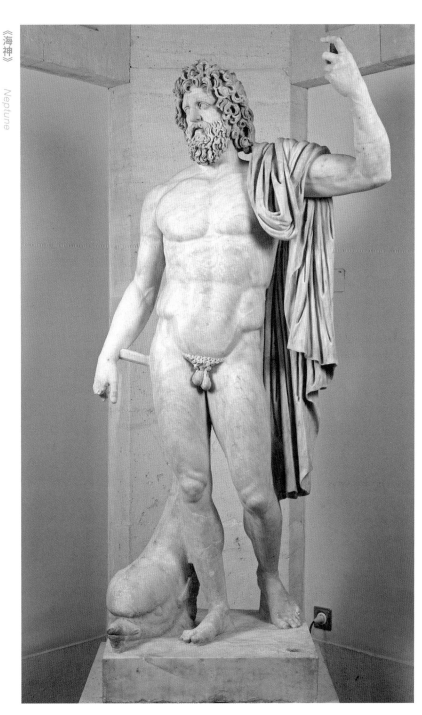

他左手中应是握着象征海洋之力的三叉戟，神话中记载他只要轻轻一挥便能撼动海洋，可惜的是因年代久远，三叉戟早已消失不见。

这是一件典型的古罗马雕塑作品，充满着"理想美"。他散发着浓厚的雄性魅力，高大的身材、紧绷的肌肉、完美的比例、硬朗的轮廓，能拥有如海神般的健硕身材是无数男性前往健身房的动力。他卷曲的长发、浓密的胡须又让人感受到了大自然的狂野。

此外，住在海里的尼普顿每次出现都驾着白马和海豚，这让他上天入地无所不能。传说是他创造了马匹，因此他也被拜为马匹之神，掌管赛马活动。

他守护的早已不只是那片海洋，
传承古希腊罗马文化是他更重要的使命

文化是比战争更有力的武器。罗马诗人贺拉斯曾经说过："罗马征服了希腊，但从另一种意义上来说，是希腊征服了罗马。"古希腊、罗马同是欧洲文化的发源地，罗马征服了希腊的土地却也因此传承了它的文明。世人皆知罗马人曾乐此不疲地借助雕塑来表达对人体美的追求，而古罗马雕塑的发展是从模仿希腊浮雕开始的，它们早已交缠在一起，分不出你我。

文化的力量到底有多强大呢？现在欧洲信奉同一个基督耶稣，读同一本《希腊神话》，是文化让人们紧密地联系在一起，单纯的行政边界已不重要，就连远隔重洋的美国人也常以古罗马继承人的身份自居。

罗马文明取代了希腊文明，将自己的文化辐射到整个欧洲，但又有更多的人想成为罗马，奥斯曼帝国苏丹穆罕默德二世在攻占君士坦丁堡后自封为"罗马恺撒"，一个穆斯林竟然自称是罗马帝国的继承人！他的后世子孙苏莱曼一世在击败神圣罗马帝国皇帝查理五世后，在条约里仅称查理五世为西班牙国王而非罗马人的皇帝，他认为自己才是罗马的继承人。这就是文化的影响。

在游客如织的普拉多博物馆，这尊《海神》雕像是最受游客喜爱的作品之一，人们沉醉于有关他的丰富多彩的神话情节，赞叹他作为完美男子象征的健壮体魄，更折服于千年前作者的神奇技艺。

现在海神早已超越了单纯的雕塑形象，出现在大量电影、小说等文艺作品中，例如2018年上映的美国超级英雄电影《海王》。现在他守护的早已不只是那片海洋，还有他肩负的传承古希腊、罗马文化的使命。

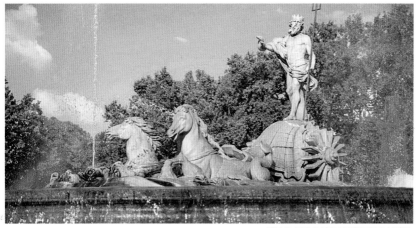

普拉多大道旁的海神尼普顿喷泉雕塑。

《狂怒的查理五世》

利昂·莱奥尼为何要塑造
两个截然不同的查理五世？

1549年，神圣罗马帝国皇帝查理五世在比利时的布鲁塞尔邀请意大利雕塑家利昂·莱奥尼为其制作雕像。莱奥尼分别采用大理石、青铜两种材料制作出两尊雕塑。这是他接手的第一个塑造纪念性雕塑的项目，也是让他名声大噪的作品。能为当时全欧洲最具权势的人塑像是他莫大的光荣和难得的机遇。利昂·莱奥尼抓住了皇帝伸出的橄榄枝并因此声名鹊起。如今这件青铜像矗立在普拉多博物馆二层最显眼的楼梯口。

利昂·莱奥尼塑造了两个截然不同的查理五世形象。青铜像查理五世径直站立，他的目光看向右手中的长矛。作者的创作灵感来源于手握三叉戟的海神，他将帝国权力和神话故事联系在一起，预示着查理五世已经掌握了能让山河震动的神力。他的左手按在雕有飞鹰的剑柄上（鹰在欧洲是帝王的象征），表示他对使用武力的克制。

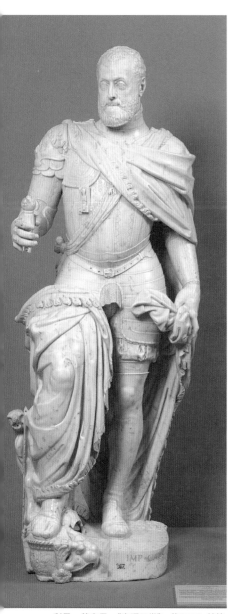

利昂·莱奥尼，《查理五世》，约1553，普拉多博物馆藏。

《狂怒的查理五世》

Charles V and the Furor

作者／利昂·莱奥尼　尺寸／251 cm×143 cm　重量／825 千克　分类／青铜雕塑　年份／1551—1555

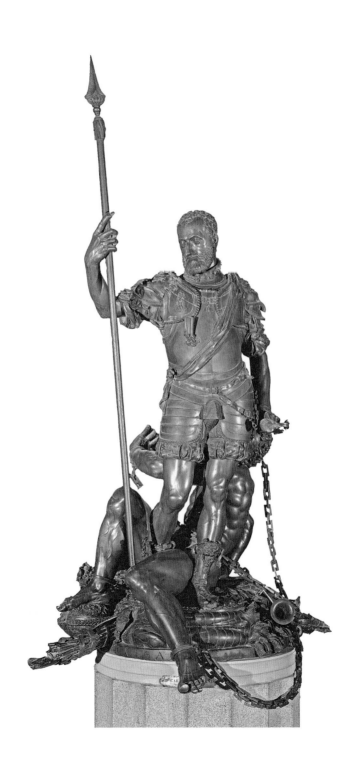

而大理石像查理五世则是一副古罗马将军打扮，他斜披着斗篷，手指按在雕有飞鹰图案的剑柄上，举止威武潇洒。一只雄鹰从查理五世的身后露出头来，这或许暗示着神圣罗马帝国此刻好比古罗马般繁荣强盛，查理五世更是会像恺撒大帝一样所向披靡。

这尊青铜雕像不同于传统雕塑，它并没有衣着"清凉"，皇帝身穿精致铠甲以保持仪态的威严。此外，莱奥尼还奇思妙想地为它设计出了可以随意装卸的铠甲，这在当时属于前所未有的创新。如果脱下铠甲，可以看到查理五世结实的体魄。

战败者则被皇帝用铁链锁住压在了地上。盾牌、狼牙棒、斧子等兵器散落在他的身旁。这是对反抗者的警告，预示着任何反抗都是徒劳的。雕塑按照对立的概念进行修辞，通过塑造查理五世的沉着睿智和战败者的狼狈痛苦表达出了不同形式的情感，赋予作品以故事性和生命力。

查理五世的怒火从何而来？

查理五世是西班牙国王腓力二世之父，后者就是从他手上接过了欧洲的大片领土。他还资助了麦哲伦的环球航行，占领了美洲的秘鲁、智利、墨西哥等国，为日后西班牙成为世界帝国打下了坚实的基础。因为西班牙帝国在全球的扩张，他说出了那句举世闻名的豪言壮语："在我的领土上，太阳永不落下。"

身为狂热天主教徒的查理五世是宗教改革运动的强烈反对者，他企图建立起一个"世界天主教帝国"。1521年，皇帝传唤马丁·路德参加沃尔姆斯的宗教会议，但路德坚定地捍卫自己的新教理论，他说："我认可《圣经》的权威，而不

接受教皇。"随后查理五世在这次会议上宣布路德及其追随者为非法（1521年沃尔姆斯敕令）。

1524年，德国爆发了农民起义，而新教诸侯又组成了施马尔卡尔登联盟，查理五世几经征战平定了第一波反叛浪潮。1545年，特伦托会议的召开宣告了欧洲天主教势力反对宗教改革进入了高潮。1546年，查理五世与施马尔卡尔登联盟开战，在战争的第一阶段（1546－1548）他打败了萨克森选帝侯约翰·腓特烈一世。

利昂·莱奥尼制作此雕像时，正值查理五世取得施马尔卡尔登战争第一阶段的胜利。他要为自己塑像以纪念胜利，也要让新教徒们看看反抗他和天主教的下场。但事与愿违，新的战争于1552年爆发，这次上帝并没有站在查理五世一边，他接连战败，遂与诸侯签订了1555年《奥格斯堡和约》。该和约提出"教随国立"的原则，亦是西班牙帝国第一次根据法律正式允许新教和天主教共存于德意志，查理五世建立天主教帝国的美梦彻底破碎。巧合的是，作者在第二阶段战争失败后便离开了人世，尚未完成的作品由他的儿子代替完成。

也许冥冥之中天注定，查理五世没能实现统一欧洲的梦想，但他的雕像复制品在马德里皇宫的廊柱间见证了西班牙领导人签署《欧洲共同体法》。欧洲在400多年后开始实现一体化，但与查理五世所追求的"一言堂"不同，这是一个求同存异的新世界。

卸下盔甲的查理五世。

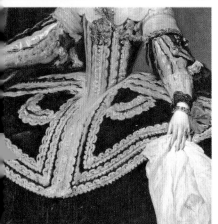

《来自奥地利的玛利亚·安娜王后》

委拉斯开兹如何表现
一桩政治婚姻中王后的不幸福？

画中人物是来自奥地利的玛利亚·安娜王后，她的丈夫是西班牙国王腓力四世，父亲是神圣罗马帝国皇帝斐迪南三世。按辈分来说腓力四世是她的叔叔，两人属于家族内的近亲结婚。结婚时玛利亚·安娜只有16岁，腓力四世却已44岁，这是一场典型的政治联姻。彼时的神圣罗马帝国因连年战乱导致财政困难，斐迪南三世急需找到一个强有力的援手，腓力四世成为绝佳人选。

创作此画时，委拉斯开兹刚刚结束了他的第二次意大利之旅。他从提香的作品中领悟到了如何运用暗红色为画面"打底"，以达到丰富画面色彩的效果。此外，王后和公主的到来为他提供了全新的创作素材。他在职业生涯晚期偏爱把人物塑造得夸张，宫廷贵妇在他的笔下被刻画成"玩偶"，她们戴着巨大的发饰，穿着鲸骨环撑的裙子，造型十分奇特。

画家为了传达出后宫之主的高贵，将玛利亚·安娜

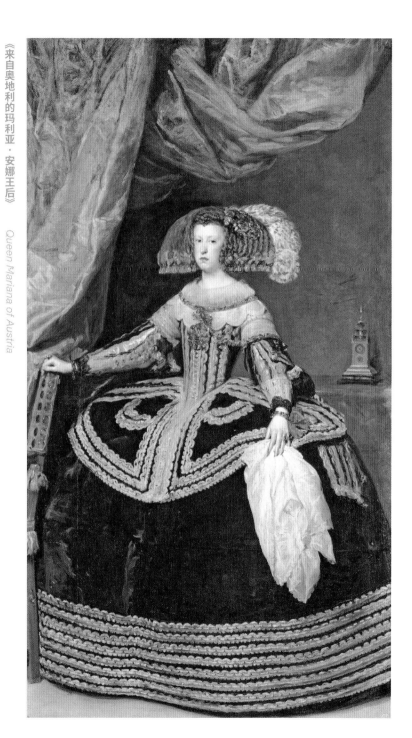

《来自奥地利的玛利亚·安娜王后》　Queen Mariana of Austria

作者 / 迭戈·罗德里格斯·德·席尔瓦·委拉斯开兹　尺寸 /234.2 cm×132 cm　分类 / 布面油画　年份 /1652—1653

身上的服饰描绘得一丝不苟。但浮夸的装束与年幼的王后并不相符，不自然的裙摆及发饰让她看上去有些死板，紧绷的脸庞又好似扑克牌中的人物表情。这位年近19岁的王后眼中饱含着不如意，画家此举是为了表现出这场年龄相差悬殊的婚姻让玛利亚·安娜过得并不幸福。艺术史学家罗斯·玛丽·哈根认为，她婚前是一个天真、开朗的女孩，时常开怀大笑，但是政治造成了她的不幸。

从王后的画像中可以看出画家描绘宫廷贵妇的大致模式，即手拿白色的丝巾，背靠团簇的帘幕。白丝巾的出现为画面增加了闪光点，在以暗色调为主体的画面中起到提色增亮的作用。而团簇的帘幕则丰富了背景，它既增加了画面的层次感，又与垂顺的裙摆形成鲜明对比。画家在玛利亚·安娜身后的桌子上放了一个钟，这曾引起学术界的广泛猜测。有人说这是为了暗示王后的年幼，也有人认为这只是想显示她身份的尊贵（当时钟表属于顶级奢侈品）。当然或许这只是委拉斯开兹的随意而为。

腓力四世在位时，玛利亚·安娜被排除在权力中心之外，她在宫中备受冷落。画中以白、黑和红色为主，这些不活泼的颜色正好符合她当时的尴尬处境。此外，猩红色的天鹅绒帘幕又为作品增添了几分戏剧色彩。忧伤的眼神、不活泼的用色、呆板的造型，画家将王后塑造得像一个没有生气的提线木偶，充分表达出了她对现状的无奈，传达出孤独、思乡对她的困扰。

哈布斯堡，
一个喜欢近亲结婚的家族

玛利亚·安娜与腓力四世共育有五子，但只有两人活到成年，一位是长女玛格

丽特·特蕾莎（《宫娥》的女主角），另一位是小儿子卡洛斯二世。家族成员多患有智障、癫痫等遗传疾病，这一切都源于哈布斯堡家族的内部联姻。

哈布斯堡家族曾在欧洲包揽了600年的帝王宝座，他们获得权力不是靠武力而是靠联姻。极盛时二分之一的欧洲、六分之一的世界都飘着哈布斯堡的旗帜。今天的德国、奥地利、匈牙利、西班牙、葡萄牙、意大利、克罗地亚、斯洛文尼亚都曾被该家族统治。

但"成也近亲联姻，败也近亲联姻"。在16世纪中叶查理五世退位后，哈布斯堡家族分为奥地利与西班牙两大分支。由于多代近亲联姻，在累代造成的缺陷下，继承者纷纷出现心理和身体健康问题。

例如，西班牙国王卡洛斯二世曾因对祖先太过崇拜经常打开棺木与死尸对话。有一次他因过于怀念去世的前妻，竟要去抱起棺材里的死尸，由此得绰号"中魔者"。此外，神圣罗马帝国皇帝鲁道夫二世酷爱在城堡里散养老虎而导致常有侍从被吃掉。而奥地利皇帝斐迪南一世则是一个大舌头，他最大的消遣方式就是坐在垃圾桶上打转儿。西班牙分支在1700年、奥地利分支在1740年相继男嗣断绝。西班牙王位落入法国皇室波旁家族之手，现在的西班牙王室就来自波旁王朝。

长女玛格丽特·特蕾莎重复了母亲年轻时的命运，她于1666年嫁给了其舅、神圣罗马帝国皇帝利奥波德一世，幸运的是婚后生活很幸福，只是因患病于21岁便离开了人世。

画中女主角玛利亚·安娜在丈夫去世后终于登上了政治舞台。腓力四世于1665年9月17日去世，彼时其子卡洛斯二世只有两岁，于是玛利亚·安娜开始作为摄政王"临朝听政"。但她执政时因失去了葡萄牙等领土而使国家处于风雨飘摇中，她死后因没有子嗣，西班牙帝国迎来改朝换代，哈布斯堡王朝的旗帜也悄然在伊比利亚半岛落下。

《囚禁在托德西利亚斯的
疯女王胡安娜和小公主凯瑟琳》

西班牙绝色美女
因何被逼成疯子？

2020年初，现任奥地利哈布斯堡家族族长卡尔·冯·哈布斯堡不幸感染新冠肺炎病毒。他这一生病，很多欧洲历史爱好者津津乐道的"疯女胡安娜"的诅咒仿佛又灵验了。

"疯女胡安娜"是谁？她就是号称"天主教双王"的费尔南多二世和伊莎贝拉一世的次女，她有继承父母手中阿拉贡和卡斯蒂利亚王国的资格。面容姣好的胡安娜于1496年嫁给了神圣罗马帝国王子、来自哈布斯堡家族的美男子腓力，但后者贪图的只是她手中西班牙王位的继承权。腓力婚后不久便开始寻花问柳，深爱腓力的胡安娜得知后经常与丈夫爆发争吵，恼羞成怒的腓力便把她软禁在了偏僻的城堡中，并对外界宣称她疯了。

丈夫的背叛与绝情让她真的产生了严重的精神问题，侍从们时常能在黑夜中的城堡里听到她的尖叫，久而久之人们便称呼她为"疯女"。画中场景发

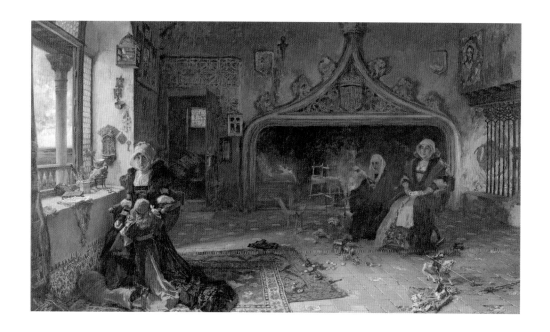

生在巴利亚多利德的托德西利亚斯城堡。腓力虽然在1506年死于伤寒，但继承母亲王位的胡安娜却继续被儿子查理五世以同样的理由软禁在城堡中。

西班牙画家弗朗西斯科·普拉迪利亚用画笔为我们重现了卡斯蒂利亚女王胡安娜一世的悲剧人生。他凭借此画在西班牙全国美展中摘得金奖，并得到了2万比塞塔的奖金。这份荣誉也为他日后当选普拉多博物馆馆长奠定了基础。

画中的胡安娜静静地坐在窗边，但窗外的风景却不能引起她的注意。她正警惕地望向观众，也许这人世间已不再有值得她信任的人。画家通过描绘胡安娜的眼神来传达她的"疯"，那呆滞的目光绝对不应是正常人所拥有的，我们从她的眼中读出了人生的辛酸。

**《囚禁在托德西利亚斯的
疯女王胡安娜和小公主凯瑟琳》**

*Queen Juana La Loca Confined
at Tordesillas with Her Daughter,
the Infanta Catalina*

作者 / 弗朗西斯科·普拉迪利亚

尺寸 /85 cm×146 cm

分类 / 布面油画

年份 /1906

她身后的房间敞开着门，一束微光从玻璃窗照射进来，我们能若隐若现地看到停放在屋中的棺椁。她为了不与丈夫分离，竟然将腓力的遗体存放在自己房中。此外，这扇黑屋中的小窗起到了丰富构图的作用，它为画面提供了更远的视觉感。

坐在壁炉旁的两位仆人静静地观察着胡安娜的一举一动，她就算疯了也仍然被监视。画家在表达压抑情绪的同时也增添了些许温暖的细节。例如，小女儿正环绕在身边想与她玩耍，散落地上的精致玩具为画面增加了一丝生气。

此外，屋中壁画是罗马神话故事，阳台则是摩尔式的风格造型，壁炉又是华丽繁杂的哥特式，这原汁原味的"复刻"，带我们重温了16世纪的西班牙宫廷。

最终，胡安娜迫于朝臣的压力选择将腓力下葬，她放过了这个让她爱得发狂的男人，但是谁又能放过她呢？儿子查理五世为了掌握权力，对外宣称母亲因精神不佳而不能理政，她依然被软禁在那个狭小的房间里。

最终，心早已被戳得千疮百孔的胡安娜抑郁而终。后人将她同腓力葬在了一起，他们在格拉纳达皇家礼拜堂重聚，这位可怜的痴情女子终于再也不会与丈夫分开了。

"疯女的诅咒"在历史上真的应验了？

话说胡安娜在遭到丈夫和儿子背叛后伤心不已，对世界充满了绝望。她曾在死前恶狠狠地诅咒哈布斯堡家族，她说："以后这个家族的成员要么精神失常，要

么死于非命，不得善终！"

似乎诅咒过后，哈布斯堡家族的内部，不正常的成员就真的越来越多。例如，其子查理五世自从登基后就开始筹备自己的葬礼，他还曾躺在棺材中进行彩排，令人惊异的是，他在彩排结束后的几个月后真就去世了。另外，最出名的"问题君王"，也就是那位常打开棺木与尸体聊天的"中魔者"卡洛斯二世，他不仅有精神疾病而且有生理缺陷，因为他没有子嗣，所以直接造成了哈布斯堡王朝西班牙分支的绝嗣。

奥地利分支的奥匈帝国皇帝弗兰茨·约瑟夫一世虽然活到了86岁，但他亲人的结局都很悲惨。他的弟弟马西米连诺一世曾被拿破仑三世忽悠到美洲的墨西哥当皇帝，但仅三年不到便被起义军以叛国罪枪决；他的妻子茜茜公主不幸被人暗杀，两人唯一的儿子鲁道夫大公因家族反对其与情人的婚姻而自杀；他的侄子斐迪南大公在萨拉热窝被刺杀，悲愤交加的老皇帝因此发动了第一次世界大战，战败的奥匈帝国由此解体，统治欧洲600年的哈布斯堡王朝终于灰飞烟灭。

经现代医学验证，哈布斯堡家族成员的不正常都是近亲结婚造成的，但是"疯女胡安娜"的诅咒却依旧为人们津津乐道。

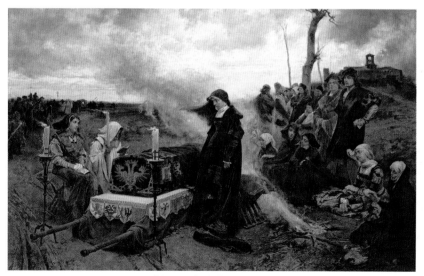

弗朗西斯科·普拉迪利亚，《疯女胡安娜》，1877，普拉多博物馆藏。

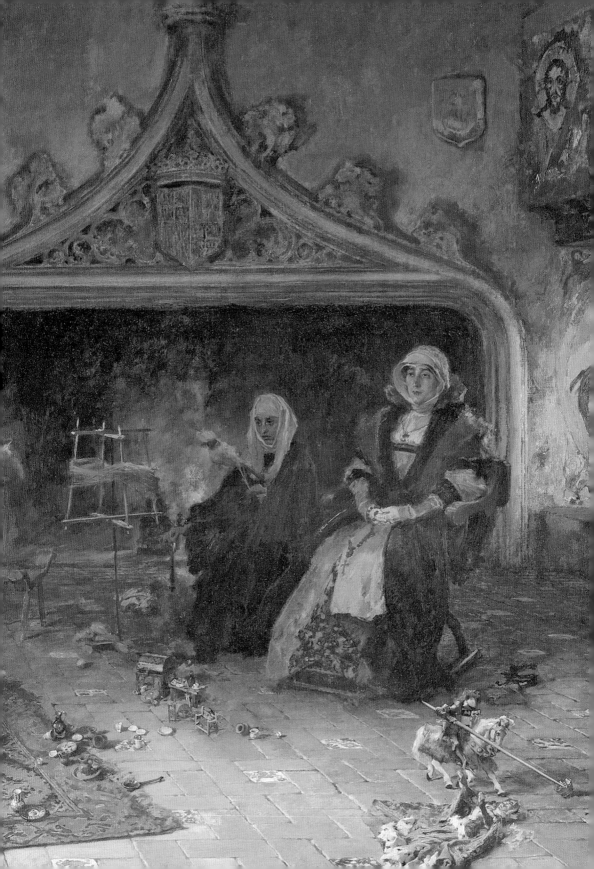

《马头》

西班牙作为古希腊、古罗马
文化继承者的身份证明

西班牙著名生物学家、历史学家、考古学家安东尼奥·加西亚·贝利多曾证实，这件马头雕塑是在大约公元前6世纪初期完成的作品。其诞生之初可能是匹完整的战马，或许是两马拉或四马拉战车的一部分。它的脖子上有一条明显的勒痕，这可能是拼接留下的印记。考古学者们曾在计算机上对其进行虚拟复原，一匹极为健壮的战马赫然出现在了屏幕上。

约2500年前是苏格拉底生活的时代，古希腊文化高度发达，雕刻技艺也随着铁器的广泛应用而大幅提升。工匠们此前大多使用硬度稍差的石灰石进行雕刻，但铁器的出现促使较为坚硬的大理石作品如雨后春笋般破土而出。经专家考证，这件作品所用的大理石来自爱琴海上的萨索斯岛或帕罗斯岛。

它是世上现存极少的古希腊时期的雕塑原件，是西班牙作为古希腊、古罗马文化继承者身份的证明。因为太过珍贵，所以普拉多博物馆只有在举办重大展览时才会拿出来展出。公元前6世纪的希腊政局并不稳定，各城邦之间战争不断，尚武风气盛行，作者为了传达出勇武之气，将马的鬃毛塑造得如刷子般整齐竖立，这与古希腊战士头盔上的羽饰极为相似。

此外，我们从它的身上还能看出那时人们的审美观。它虽然材质光滑，但肌肉

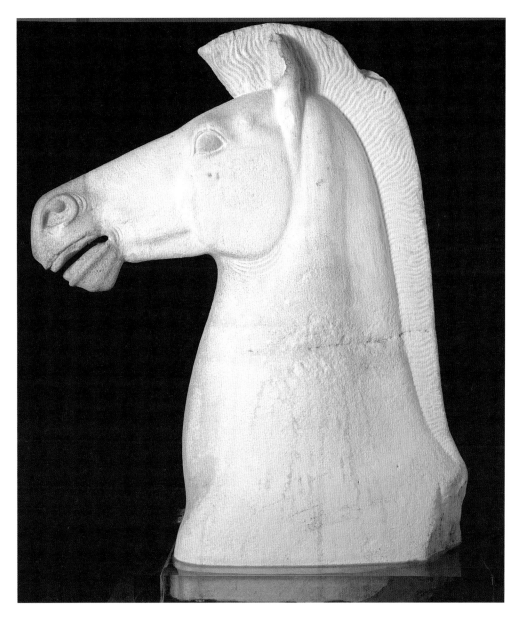

《马头》　　*a Head of Horse*

作者 / 希腊雅典时期雕刻工坊　　尺寸 /109 cm×60 cm　　重量 /281 千克

分类 / 大理石雕塑　　年份 / 约前 515

线条却极为硬朗，五官、骨骼棱角分明。它的颈部宽阔而结实，底部呈圆形，从下往上逐渐变细。有人觉得它的头部相比于粗壮的脖颈显得稍小，但这与西方人的"高鼻梁""小脑袋"的身体特征何其相似。笔者曾以为雕刻家们为了追求艺术效果而刻意将马匹塑造得格外壮硕，但在欧洲生活多年观察发现，这是因为他们的马匹种类与中国不同，如果说中国的马是"瘦高"的，那么欧洲的马则偏"方"，更多了一股力量感。

战马与橄榄树，谁对雅典更有用？

根据现有资料只能证明这件马头出土于雅典卫城，具体出土年份、何人发掘、作者是谁均不详，但它却与卫城的历史紧密相关。希腊神话中记载，雅典的名字源于智慧女神雅典娜。传说古希腊人在爱琴海边建立了一座新城，雅典娜与海神波塞冬就城市所有权展开了争夺。

后来经过宙斯的调停给出了解决方案，即谁能给城中百姓带来一件他们认为最有用的物品该城就属于谁。波塞冬听罢便用手中的三叉戟敲碎了身边的巨石，一匹强壮的战马从中奔跑而出。雅典娜则用长矛点向地上的碎石，随即一株枝叶繁茂、果实累累的橄榄树从石缝中长出来。

拥有了战马便代表着能在战争中勇往无敌，而得到了象征和平的橄榄树则能解决食物的困扰。最终，人们在战争与和平间选择了后者，市民们对着橄榄树欢呼起来。于是雅典娜成为城市的保护神，人们根据她的名字将此城命名为雅典，并将橄榄树栽满城中各处。

但是和平只是暂时的，随后各城邦间战争频发，人们又想到了波塞冬赐予的战马，它也有了用武之地，大量以马匹为主题的雕塑作品应运而生。

不管是橄榄树还是马匹，都是神灵赐予人类的礼物，为了感激他们的帮助，市民们建造起一座座神庙来表达对诸神的敬意。

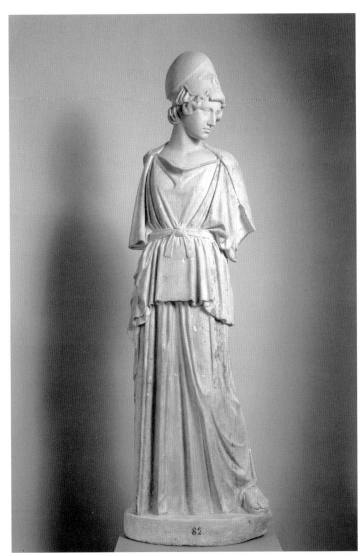

《雅典娜》，公元1世纪时罗马的复制品，原件为公元前5世纪米隆创作的《雅典娜与马西亚斯》的一部分，普拉多博物馆藏。

《库鲁斯（青年）》，约前 590—前 580，
纽约大都会艺术博物馆藏。

《小库鲁斯》

一尊受古埃及影响的雕塑，
代表了古希腊匠人的最高水准

这件被普拉多博物馆收藏的《小库鲁斯》雕塑出土
于爱琴海上的纳克索斯岛。该岛在古希腊时期就以
盛产优质大理石而闻名，至今还残存着大量古代采
石场遗迹。同种类雕塑也曾在爱琴海其他岛屿及希
腊半岛上少量出土。西方考古学家曾推测，这件比
真人略大的作品诞生于古希腊雕塑创作初期，大约
是在公元前6至前7世纪。

普拉多博物馆为了保留雕塑的沧桑感，并未对其进
行彻底修复，所以我们今天依然能从残存部分看出
它昔日的光彩。这件作品代表了2500年前希腊雕刻
匠人的最高水准，它宽肩细腰，身形匀称，姿态自
然，堪称标准的美男子。此外，他双手半握成拳，
左手比右手更靠前，手臂自然下垂且紧贴大腿外
侧，左腿微微前伸。我们可以推测，为了保持躯干
的直立，他的双脚应该是稳踩在地面上的。

我们在纽约大都会艺术博物馆中可以看到完整版

小库鲁斯

作者／纳克索斯岛雕刻工坊

Small Kouros

尺寸／37.5 cm×17 cm×12.5 cm

分类／大理石雕塑

年份／约前545

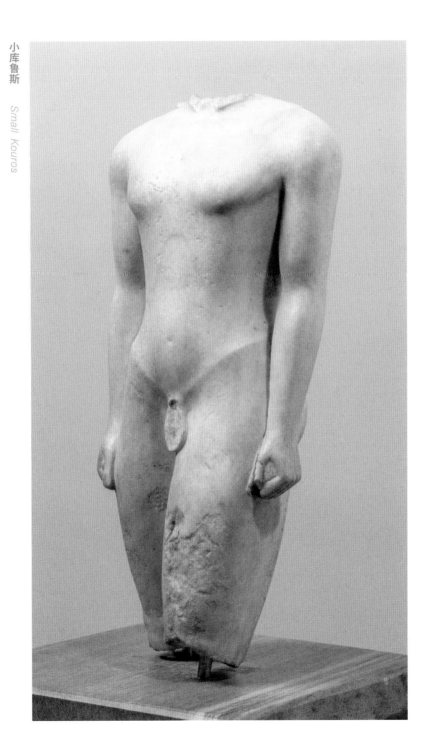

的库鲁斯雕像。许多学者曾认为它在创作过程中受到了古埃及荷鲁斯雕像的影响，那垂至肩膀的辫发就是古希腊工匠结合埃及艺术元素创造出来的。这一结论是站得住脚的，因为已经证实从公元前7世纪开始，这两个古老文明王国间就存在贸易和文化往来。

荷鲁斯是古埃及神话中法老的守护神，是王权的象征，他是一位鹰头人身的神祇。希腊的托勒密王国和作为罗马行省的埃及都曾非常崇拜它。古希腊的库鲁斯雕像从体态、发式上都与其非常相似，这与人们当时信仰相近密不可分。

"库鲁斯""库鲁依"均为献祭，为何又成了权贵们攀比的工具？

"库鲁斯"在希腊语中意为裸露的贵族少年，它是贵族为向诸神祈祷或感恩献出的祭品。据传说，假如人们想生男孩就会制作一件库鲁斯雕像放入太阳神阿波罗的神庙中，而想要女孩就放一尊"库鲁依"（女性雕塑）在智慧女神雅典娜的神庙中。

还有一种说法是，如果一名正值青春期的少年想要成长为真正的男人，那么他需要献给阿波罗一件刻有自己名字的库鲁斯雕像。此外，古希腊人还认为这种祈求能治愈身体上的创伤。因此，神庙遗址中曾出土大量手臂、腿等雕塑制品的零件。库鲁斯雕塑也曾在墓地中被发掘，它可能是被当作了墓碑或陪葬品。

在法国巴黎的卢浮宫收藏着许多保存完好的"库鲁依"（女性雕塑）。与"库鲁斯"不同，这些女性雕塑身着长裙，双脚并拢，手放胸前。它们的特征更加明

显：大头窄身，眼神空洞，辫发披肩。

这本来用作祈求神灵的祭品不久后却成了贵族间攀比炫耀的工具。他们认为雕塑制作得越精美就越容易得到诸神的庇护，一时之间，追求精美的雕塑便成了贵族们最热衷之事。这种不良风气却也在无形中促进了古希腊雕塑艺术的发展，经过工匠们的精雕细琢，它们开始与真人形象相差无几。

第二次世界大战中期，这尊《小库鲁斯》雕塑尚保存在法国游击队的手中。游击队指挥官为了能得到西班牙佛朗哥政权的帮助，将连同它在内的7件雕塑一同捐赠给了普拉多博物馆。几经周折后，它们于1944年1月27日抵达马德里。

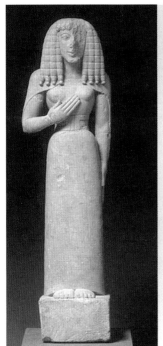
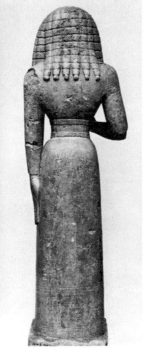

卢浮宫的库鲁依雕像（正面与北面）。

荷鲁斯雕像。